中国美术鉴赏

晁方方 高卉民 主编

卞秉利 杨子勋 副主编 晁方方 修 琳 编著

TEACHING MATERIAL

LIAONING FINE ARTS PRESS 辽宁美术出版社

中国高等院校美术·设计教材

总 主 编　范文南
总 策 划　范文南
副总主编　李兴威　张东明　洪小冬　王易霓

总 编 审　李兴威　张秀时　王　申
　　　　　邓　濯　靳福堂　吕嘉惠

整体设计统筹　张东明
版式总体设计　苍晓东
印 制 总 监　洪小冬　田德宏　王　东

编辑工作委员会
主　任　王易霓
副主任　申虹霓　王　嵘　李　彤　刘志刚　彭伟哲
委　员　张广茂　光　辉　姚　蔚　金　明　孙　扬
　　　　侯维佳　罗　楠　苍晓东　肖建忠　童迎强
　　　　郭　丹　杨玉燕　宋柳楠　林　枫　李　赫
　　　　邵悍孝　肇　齐　关克荣　严　赫　刘巍巍
　　　　刘新泉　刘　时　张亚迪　方　伟　孙　红
　　　　鲁　浪　徐　杰　薛　丽　侯俊华　张佳讯
　　　　关　立　冯少瑜　张　明

图书在版编目（CIP）数据

中国美术鉴赏／卞秉利等编著. —沈阳：辽宁美术出版
社，2007.8
　ISBN 978-7-5314-3822-9

　Ⅰ.中… 　Ⅱ.卞… 　Ⅲ.美术－鉴赏－中国 　Ⅳ.J052

中国版本图书馆CIP数据核字（2007）第101732号

出 版 者：辽宁美术出版社
地 　 址：沈阳市和平区民族北街29号　邮编：110001
印 刷 者：沈阳市博益印刷有限公司
发 行 者：辽宁美术出版社
开 　 本：889mm x 1194mm 1/16
印 　 张：7
字 　 数：80千字
出版时间：2007年8月第1版
印刷时间：2008年2月第2次
责任编辑：刘志刚　邵悍孝
封面设计：范文南
版式设计：刘志刚
责任校对：张亚迪　方　伟
ISBN 978-7-5314-3822-9

定 　 价：39.80元

邮购部电话：024-23419474
E-mail：lnmscbs@mail.lnpgc.com.cn
http://www.lnpgc.com.cn

前 言

PREFACE

当我们把美术院校所进行的美术教育当作当代文化景观的一部分时，就不难发现，美术教育如果也能呈现或继续保持良性发展的话，则非有"约束"和"开放"并行不可。所谓约束，指的是从"经典"出发再造经典，而不是一味地兼收并蓄；开放，则意味着学习研究所必须具备的眼界和姿态。这看似矛盾的两面，其实一起推动着我们的美术教育向着良性和深入演化发展。这里，我们所说的美术教育其实包含了两个方面的含义：其一，技能的承袭和创造，这可以说是我国现有的教育体制和教学内容的主要部分；其二，则是建立在美学意义上对所谓艺术人生的把握和度量，在学习艺术的规律性技能的同时获得思维的解放，在思维解放的同时求得空前的创造力。由于众所周知的原因，我们的教育往往以前者为主，这并没有错，只是我们需要做的，一方面是将技能性课程进行系统化、当代化的转换；另一方面，需要将艺术思维、设计理念等等这些由"虚"而"实"却属于艺术教育的精髓，融入到我们的日常教学和艺术体验之中。

在本套丛书实施以前，出于对美术教育和学生负责的考虑，我们做了一些调查，从中发现，那些内容简单、资料匮乏的图书与少量新颖但专业却难成系统的图书共同占据了学生的阅读视野。而且有意思的是，同一个教师在同一个专业所上的同一门课中，所选用的教材也是五花八门、良莠不齐，由于教师的教学意图难以通过书面教材得以彻底贯彻，因而直接影响到教学质量。

学生的审美和艺术观还没有成熟，再加上缺少统一的专业教材引导，上述情况就很难避免。正是在这个背景下，我们根据国家对美术教育的精神，在坚持遵循中国传统基础教育与内涵和训练好扎实绘画（当然也包括设计）基本功的同时，向国外先进国家学习借鉴科学的并且灵活的教学方法、教学理念以及对专业学科深入而精微的研究态度，辽宁美术出版社会同各院校组织专家学者和富有教学经验的精英教师联合编撰出版了《中国高等院校美术·设计教材》。教材是无度当中的"度"，是规范，也是由各位专家长年艺术实践和教学经验所凝聚而成的"闪光点"，从这个"点"出发，相信受益者可以到达他们想要抵达的地方。规范性、专业性、前瞻性的教材能起到指路的作用，能使使用者不浪费精力，直取所需要的艺术核心。在这个意义上说，这套教材在国内具有填补空白的作用，是空前的。

《中国高等院校美术·设计教材》编委会

指南针系列教材

中国高等院校美术·设计教材

目 录
CONTENTS

概 述
OUTLINE

　　美术鉴赏是一种审美活动。美术鉴赏对于美术专业的学生来说，属于艺术创作教育范畴，目的在于培养提高学生的审美素质和艺术创造能力；对于非美术专业的学生来说，则属于美育范畴，着重于情操教育，其目的是提高学生的审美能力和艺术欣赏水平，益智怡情，使学生得到健康、全面的成长。

　　美术鉴赏涉及画家、作品、鉴赏者。具有审美价值的美术作品必然要求鉴赏者具有与之相适的审美能力。也就是说，作品是画家与鉴赏者共同创造的，作品存在于鉴赏之中。本书的编写目的就是通过提供学识背景、介绍画家、分析作品，让学生能够完整、清晰地看到中外美术发展的脉络，领略绘画大师笔下的千姿百媚，做一个真正的鉴赏者。

　　《中国美术欣赏》和《外国美术欣赏》为姊妹篇。这两本书可以使学生以开阔的视野，迅速地理解东西方艺术的特质，欣赏到抒情诗一样的中国美术作品和叙事诗一样的西方美术作品。因为是，在有限的篇幅里，想要把东西方两种美术传统在各自的道路上创造的浩瀚的旷世杰作呈现出来是困难的，因此，本书只能选择最负盛名的画家、最伟大的作品进行介绍、分析、导引。大量的名家、杰作只能略而不论，忍痛割爱。

　　本书在编写体例上，以历史年代为线索，从史前美术到现代美术，它既可作为美术鉴赏图集，又可作为简明扼要的中外美术史教材。深切期待学生进入灿烂迷人的艺术殿堂，徜徉在各个历史时期，了解绘画流派，分析画家风格，欣赏艺术作品。更希望学生用自己的眼光去欣赏，这是任何别人的观感所无法替代的。

　　在本书编写过程中，参考了诸多当代美术史家的著作，但由于本书内容属一般美术鉴赏常识，为行文方便和便于学生阅读，在涉及有关专家的观点时，多概而述之，在此谨向各位著作者深致歉意。

　　受编者水平所限，加之时间仓促，本书疏漏和不足之处在所难免，恳请使用本教材的师生和其他读者提出批评和意见。

<div align="right">

编者

2005 年 8 月

</div>

史 前

（距今约180万年前
至公元前21世纪）

中国作为四大文明古国，也是人类的发祥地之一。中国的史前时代即考古学上称的旧石器时代和新石器时代，属于社会发展史上的原始社会。

大约在一百多万年之前，在我们今天生存的土地上，已有人类活动、繁衍、生息。在生存斗争中，我们的先民学会打制石器、制作骨器和用火。到距今4万年—1万年前的旧石器时代晚期，古人类已发展到与现代人相近的新人类阶段。打制石器的生活延续了百数十万年，先民们在悠悠岁月的反复实践中，逐步培养起造型的技能，对石材的颜色、纹理、光泽之美也产生了好感，后来还从中体会到了稳定、对称、平衡等规律，并由此而萌发出审美的观念。实际上在考古学中发现的史前时代的旧石器时代打制的石器，被认为是造型艺术的起源。在旧石器时代，人类以打制石器为主要生产工具，从事采集和狩猎经济活动。从旧石器时代向新石器时代过渡，其实也是人类在掌握生产技术方面由低级阶段向高级阶段的过渡。

从公元前1万年开始，人类的先民可以制造出造型规整的磨制石器为劳动工具，并在工艺领域发明了陶器，正是因为劳动工具的改进，人类早期的艺术胚胎才由粗糙向精制发展，也才有了真正意义上的艺术品。我们不否认工具就是实用的，并没有艺术价值。但艺术的起源与劳动是分不开的。一方面，人类在适应和征服自然的同时，自身的生理器官在不断成熟完美，同时心理机能也在不断发展，从而形成一定程度上的审美意识。另一方面在制作和使用劳动工具和生活用品的过程中，创造和使用价值的同时会有审美因素产生。所以，无论是在我们今天看来无论是极为粗糙的旧石器时代的刮削器、砍斫器，还是发展到新石器时

代的造型规整的磨制石斧、石刀，甚至于那些精美的岩画、彩陶，就其制作的动机与功能来看，首先必须是实用的，然后才是审美的。

在新石器时代中，人类的一个划时代的发明，就是陶器的创造，它的出现与使用将人类的生活丰富多彩起来。尽管各种信仰、各种图腾也透过制作各式各样器物表现出来，形成了一种杂烩状态，图案虽没有脱出崇拜、祈求、祝福的概念，但它在实用的前提下，发展了美的造型和装饰。于是神话与现实又一次的交织在一起，这种充满巫术思想的作品影响到后来的夏商时代。

新石器时代的玉石雕刻是进步的又一标志。新石器时代早期，先民们就掌握了玉石的加工方法，由于受工具所限，加工出来的物件还相当粗糙，到了新石器时代晚期，工具和技术的掌握，文明和审美的需求，玉石制作开始向精美、繁缛、复杂发展。

岩画

时间的流逝使我们无法清晰窥见已经过去的古老文明，但大自然中的万物痕迹并不因沧海桑田的迁移而消逝，上世纪后半叶考古发现的岩画遍布中国各地区，正是这些留存的岩画痕迹为我们见证了那段历史。

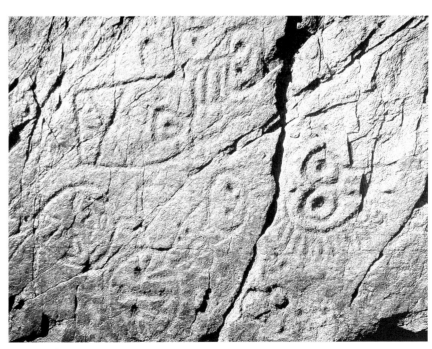

图1　阴山岩画人面纹

我们所称的岩画，是属于广义岩画，即在岩石表面以颜料描绘的图形，或以硬物在岩石表面磨出或刻出平面性的图形，它是早期人类以及生活接近早期社会状态的人们的艺术，它是世界上最为普遍、延续时间最长的画种，也是我们了解早期人类历史的主要依据。

中国的岩画非常普遍并具有悠久的历史。

历史考古学家依据岩画的制作年代与地域位置把它划分为南北两部分。

北方岩画主要分布在黑龙江、内蒙、宁夏、甘肃、新疆和青海等地，尤以西北为多。其中较为代表的是位于内蒙狼山地区，被学术界称之为"阴山岩画"的遗址，这个遗址在一条长约300公里的狭长地带，其间有上万幅的岩刻图画，表现图像主要以动物、狩猎、舞蹈、战争、天体、神灵及各种图腾符号等，大部分用刀斧刻在石崖上。它是我国至今发现的最为久远，内容最为丰富的史前文化遗迹（图1）。

南方岩画中江苏、四川、云南、广西和东南沿海等地表现内容的共同特点则以是人类活动为主，反映部族生活习俗和宗教观念，制作上多用赭红和黑色以涂绘的方式表现。江苏连云港锦屏山的将军崖岩画，是公认的新石器时代的重要遗址，它所描绘的人物、植物、动物是与自然景物以及各种符号交织在一起的，特别是有一

组由人面和太阳光芒组成的太阳神形象，从图腾学的角度来看，反映出远古先民的宗教意识，被称为"稷神崇拜图"（图2）。

陶器

彩陶是一种在世界许多地区都普遍发现的艺术遗存。

陶器是人类将自然原料，通过火的使用，改变成人工合成材料的创举，它是人类脱离蒙昧走向文明与智慧的划时代的发明，也是中国新石器时代文化的基本特征之一。

陶器是炊煮和饮食的器物，是当时最高档的家居用品，所以它也就成为人类先民的最心爱之物。先民们把各种祈求、信仰、神秘和敬畏通过器皿的制作过程与使用过程中的功能表现出来，是巫术与现实的交织，也是当时思想的直接体现。

彩陶，是指砖红色的器壁上用赭石和氧化锰呈色元素，所绘图案烧成后呈赭红和黑色花纹的陶器。

在中国新石器时代的各种彩陶文化中，仰韶文化彩陶最有代表性。仰韶文化是距今7000～5000年之间黄河中上游地区文化遗存的总称，因最早发现于河南渑池仰韶村而得名。它包括许多种类彩陶，其中半坡、庙底沟、和马家窑是影响较大的类型。

人面鱼纹彩陶盆（图3）

此件内彩人面鱼纹盆，盆中图案画有两条鱼和耳边画出双鱼，嘴边衔有两鱼的人像，人像滚圆的脸庞上画着三角形的鼻子，修长的弯眉，眯成一线的双眼，头上戴尖顶饰物。这种鱼与人密切相关的图案，在仰韶文化中比较常见，是这一时期彩陶文化的典型标志。专家认为，早期人类先民观念中崇尚图腾说，每一个氏族，每一个部落都有自己的图腾，而这种带有神秘色彩的人面纹，与半坡人的某种原始信仰和崇拜有关。但是对其具体的含义的解释，则不同，或曰崇拜鱼图腾说，或曰祈求捕鱼丰

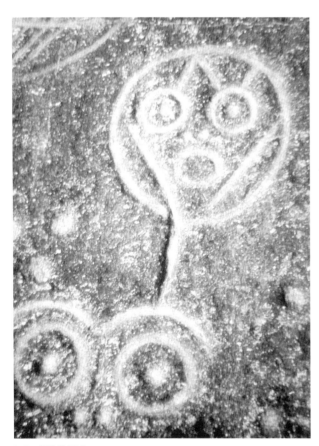

图2　稷神崇拜图

图3　人面鱼纹彩陶盆　陶质彩绘　仰韶文化　西安半坡遗址出土

收，或曰祝福生殖繁盛。无论怎样解释，这耐人寻味的人面鱼纹彩陶盆，都堪称为仰韶文化半坡类型的代表作。

彩陶缸绘鹳鱼石斧纹（图4）

这件作品是目前已知中国原始陶绘图案中最大的作品，画面以主题简洁，内容醒目，形式单纯的方法勾勒了当时的氏族社会境态，记录了部落战争的历史真况。画面中的白鹳气宇轩昂，目光如炬，象征并代表着赢家鹳氏族，而它嘴里衔的鱼却僵直呆板，状如死物是被消灭的鱼氏族部落。画面中那柄装饰考究而带徽记的石斧，意味着权力与权威。部落之间的吞并是时有发生的，强弱不等的部落，也就如鹳与鱼的关系一样。对于鹳，鱼是口中食物；而鱼，只能做无谓的反抗。胜者是当然的王。因此，这件彩陶不仅具有实用价值和装饰功效，还有劝诫的功能。

陶鹰鼎（图5）

庙底沟彩陶主要分布在河南与陕西交界附近，距今约6000年。

鼎，是煮东西的容器。此鼎出自氏族中似有特殊地位的成年女性的墓葬中。陶鹰鼎也称鹗形陶鼎，器物为泥质黑陶呈灰黑色，是庙底沟类型晚期作品。这只陶鼎以伫立的苍鹰为造型，鹰首前伸，眼珠凸起，嘴部尖利，胸宽体阔，两翼紧敛，腿粗健，爪张开，宽尾垂地。器口开于背上。作品注重整体刻画，造型简练厚重，充满扩张力，加上对鹰的形象、特征、结构的夸张，给人以威猛之势。鹰的双腿与尾组成三个支点，是实用价值与艺术处理相结合的产物，是原始陶塑艺术的杰作。

彩陶漩涡纹尖底瓶（图6）

马家窑彩陶是仰韶文化晚期在黄河上游甘肃、青海的一个分支，它上承庙底沟文化类型，下接齐家文化。按时间先后分成石岭下、马家窑、半山、马厂等类型，距今约5500～4500年，这个时期的彩陶花纹繁密，越来越借助于自然中的涡纹圆曲线条与反复盘绕的秩序，强调均匀对称，利用黑彩绘于橙黄器表之上的色彩对比度，表现生动与美感，具有较强的视觉冲击力，同时在器物的做工绘制上已经能体现概括、抽象的功夫。此瓶是新石器时代彩陶艺术珍品之一。

舞蹈纹彩陶盆（图7）

此盆为细泥红陶，敛口、卷唇、小平底，内外施彩。在陶盆接近盆口的内壁四圈上，描绘了三组相同的舞蹈图像，每一组均由5个人组成，舞蹈表现了先民的愉悦场景，舞蹈者并列整齐有序，手牵手踏歌起舞，脑后发辫摆动，腰前舞带飞扬，具有强烈的节奏感和欢乐气氛，而人物脚下的粗线条有可能代表湖岸，其他三条细平行线则有可能象征风平浪静的湖面。尤应称道的是，此盆装饰有别出心裁的艺术构思：三组舞蹈人环绕盆沿围绕成圈，从而营造出一个生动的意境，盛水之后，这水盆仿佛是一池塘，池边的人们在欢舞，水中倒映着他们的姿影。将装饰与功能巧妙地结合，使它体现着设计的意趣。此件陶器是我们目前出土的彩陶中，完整的直接表现史前人类活动的最早艺术作品，堪称这一时期彩陶艺术之杰作。

高颈陶鬶（图8）

黑陶是新石器时代晚期，出现在黄河下游流域的器物，

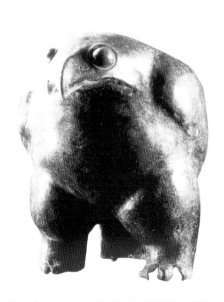

图4　彩陶缸绘鹳鱼石斧纹　陶质彩绘　仰韶文化　河南临汝阎村出土

图5　陶鹰鼎　陶制　庙底沟文化　陕西华县太平庄出土

图6　彩陶漩涡纹尖底瓶　陶质彩绘　马家窑文化　甘肃陇西吕家坪出土

图7 舞蹈纹彩陶盆 陶质彩绘 马家窑文化
青海大通上孙家寨出土

最重要的遗址在山东章丘龙山镇，所以被称为龙山文化。

龙山文化是由继续发扬仰韶文化发展起来的，其时的制陶工艺以快轮为主，制作工艺表现已经达到了中国新石器时代的顶峰，龙山文化以黑陶为典型，陶器造型规整，胎质细腻，素面磨光，壁薄如蛋壳，最薄处竟达0.5毫米。

这件作品器形轮廓变化细微，比例和谐，造型精美，转折犀利，器面匀整的平行纹和有节奏的凸凹装饰纹，更加强了挺拔、潇洒，秀美感。

泥塑女神头像（图9）

这件泥塑作品出土于辽宁建平牛河梁红山文化女神庙遗址，距今约5000年，塑像大小与真人相似，宽额、高颧、尖颏，五官清晰逼真，特别是塑像眼窝内嵌入了圆形青色玉石片，它不单是形成了目光炯炯的真实效果，同时更加强了她的神秘色彩。

这件作品让我们回想到几千年前，在当时，人类的生存环境相当恶劣，变化多端的自然现象经常给先民们带来毁灭性灾害，同时也刺激着人类思维的发展。于是他们想象着在大自然界中必定存在一个遍及宇宙又能到处渗透的超力量的本原，而正是它的神秘存在的观念，影响了他们的思维和行动，于是他们造神建庙，祈求"它"保佑。这件作品正是这种思考的见证，也反映了先民们的原始宗教信仰。

玉器

玉器在中国文化中占有特殊的地位。晶莹璀璨的玉的自然属性被赋予了社会意义，与中国文化中"温柔敦厚"、"天然合一"的美学观念和哲学观念，以及与重气节、重操守的道德观念相结合，被视为贵族士大夫人格的象征。按照玉器的功能，可分为饰玉和礼玉两大类。饰玉主要为具有装饰趣味的图案雕饰和动物造型，以观赏价值为主；礼玉主要有琮、璧、圭等玉器，被赋予某种神圣的意义，主要用于社会活动场所。

玉雕神徽图像（图10）

浙江余杭良渚玉器制作精湛，是新石器时代晚期的遗物，距今约4000～3500年。新石器时代发生了两次变革，使生产力得到空前的发展，这一进步也导致了玉器工艺的兴起，而此间的中国已经进入贫富不均的等级社会，处于统治地位的人希望维系这种状态，便借助于神灵与巫术，良渚玉器的主要器种玉琮便是与巫术和神祇崇拜有关的礼器。玉琮的造型都是稳定的几何形外方内圆，中有圆柱孔，器身纹案运用浅浮雕与阴刻线相结合的技法，雕出神人和兽面组成的神徽纹案，象征部落尊崇的神徽图案，代表权威。艺术风格狞厉、威严、神秘，表现了出色的创造才能。这幅图像所在的玉琮为良渚文化玉琮之首，堪称"琮王"。

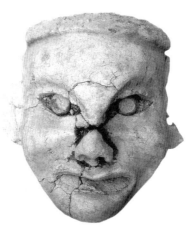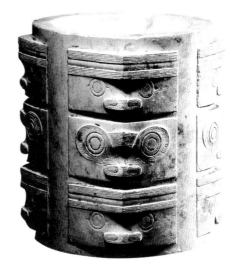

图8 高颈陶鬶 陶质 龙山文化 山东日照出土　图9 泥塑女神头像 泥质 红山文化 辽宁建平牛河梁出土　图10 玉雕神徽图像 玉质 良渚文化 浙江余杭反山出土

先 秦（公元前 21 世纪至前 221 年）

先秦，是中国历史发展上一个十分重要的阶段，是中华文明的肇始期，中国文化的雏形就是在这个时期形成的，以后都是围绕着这个雏形慢慢膨胀、扩展，且越来越系统化，越来越复杂化。

先秦包括夏、商、周三代，其中周又分西周和东周两个历史阶段。而东周又分为春秋、战国各时期。具体的时代编年如下：

夏：公元前 2070～前 1600 年

商：公元前 1599～前 1046 年

西周：公元前 1045～前 771 年

春秋：公元前 770～前 476 年

战国：公元前 475～前 221 年

无论从社会学或者文化学的角度来看，先秦大致分为三个阶段：夏、商、西周三代为先秦前期，即奴隶社会的兴起与强盛期；东周的春秋为先秦中期，即奴隶社会的的衰落期，封建社会的萌发期；东周的战国为先秦的后期，即封建社会的初期。

先秦虽然是中华文明的雏形期，但它确是一个复合的时代，一个重要的时代。这个时代既包含了奴隶制社会的建立、兴盛到为新兴的封建社会所替代的整个过程；又包容了多种思想，诸子百家的争鸣与学说，使中华文明出现了空前的繁荣。

夏、商、周时期，社会发展到三次社会大分工时代，人类开始步入文明社会，一方面延续史前做陶与玉石雕刻等工艺，另一方面新石器时代晚期发端于黄河流域的青铜器，越来越在社会中占有主导地位，并与人们的日常生活息息相关。此间的青铜器用品一应俱全，品种繁多，可谓空前。它的大规模使用，既促进了生产力的发展，同时又被统治阶级用以祭祀，借神的力量来维持其现有地位。青铜器从夏、商到西周，由无到有、由粗糙到精细、由质朴到成熟，慢慢地发展到顶峰。而青铜器上生动变化的纹样，精湛细腻的工艺，丰富与精巧的造型以及由此而表现出的威严和神秘的艺术氛围，又都体现了劳动者的聪明才智。

文化的多元化在各个时期都是存在的，不同的文化有时虽然会相互排斥，但更多的好处是可以互补，从而使文化更加繁荣。先秦时代不仅仅是青铜铸造业一统天下，而且随着青铜艺术的成熟，这一时期釉陶的产生、贴金和锻铁工艺的出现，启迪着来者，昭示了后人。到了战国时代由于技术与人为的因素，铁器已经逐步地取代青铜器，历史又向前发展了。另外，史前的玉石雕刻此时得以继续发展；壁画和帛画创作随着时间的推移，越来越繁盛；漆的发现，更丰富了人们的生活；史前就已告别巢居、穴居，而进入陆上居住的生活，此时也使建筑技术有了很大的进步。大约在西周时，人们已经懂得了用瓦盖屋顶，并会使用斗拱构架房屋，奠定了我国古代建筑业的基础。

青铜器

中国的青铜器以其丰富繁多的品种、精湛的制作技艺、精美的造型和纹饰而著称于世，代表了中国早期物质生产与精神两方面的卓越成就。

青铜器的发展历史上有过两次高潮。一次是商代的殷墟期；另一次是春秋中期至战国中期。

殷墟期的器形具厚重，装饰华美，形成层次分明、富丽、繁缛、神秘的新风格。而春秋战国时期的青铜器的风格与纹饰又有前后期变化。前期因为是王权的象征，青铜器多为王室及臣僚占有，题材纹饰以饕餮等神圣为主，故它的神秘色彩很浓；后期铸造业的发展，使用范围的扩大，技术手段和艺术表现丰富自由，并以与人类的各种活动有关的场景为题材。

夔纹铜钺（图 11）

钺，古代的兵器，形状像大斧，它可以安装长柄。

古代国王赐赏大臣青铜钺，有着赋予军权和征伐权的意义，有的钺形体很大，并镂刻一些精美的纹饰，可能作仪仗用，有时也用其作为刑具。

图中的铜钺，形体较大，在钺的翼部位，采用透雕

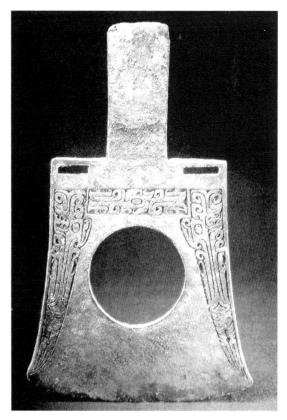

图 11　夔纹铜钺　青铜　商前期　湖北武汉黄陂盘龙城出土

的手法，对称地雕有夔纹。夔纹为侧身、有角、有一足并卷尾的龙形纹饰。专家学者认为，两侧相对称的夔纹也可构成一个饕餮纹饰，虽然这件钺造型简朴，纹饰构成简单，但是从做工的精细程度看，它不是真正用来作战用的，很可能是国王赏赐给大臣的，它拥有着特殊的权力在内，它庄严、肃穆。从纹饰看，它的时间应是商代早期，像此类的夔纹铜钺，后来很少出现。

三星立人像（图12）

1986年夏季在四川广汉三星堆蜀祭祀遗址中，出土了800余件物品。其中格外引人注目的就是这尊大型青铜三星立人像，该像身高262厘米，连底座高标准62厘米，此像头戴华冠粗眉大眼，身着云龙纹长袍，双臂上举，夸张的双手握成环圈状，足腕佩戴脚镯，赤足立于镂饰兽面纹的覆斗形方座上，神态威武、肃穆。关于铜像的身份，专家学者认为他可能是政教合一的蜀王。

遗址中出土了大批类似这种造型夸张、想象奇特的青铜人像，这些人像的表现手法与中原地区的青铜人像极不相同，不知如此浪漫神奇的雕刻风格是不是对当地原始居民体貌特征的夸张，这样的风格只出现在古代巴蜀地区，竟未能在更大范围内产生影响。

这批商代大型铜像的出土，表明了一个久已湮灭的事实：中国古代就有大型雕塑作品，并且有塑制大型雕塑的技能。它的出土，举世瞩目，在中国古代美术史上放射着夺目的光彩。

图12 三星立人像 青铜 商 四川广汉三星堆出土

四方羊尊 （图13）

商代是奴隶社会的重要发展阶段，也是青铜艺术由成熟到鼎盛的时期。除铸造工具、武器外，还制造大量青铜礼乐器。

此尊的主体部分为商代流行的方尊样式，青铜的四角各铸有一只高浮雕的卷角羊，引领着视线，为全器最精彩的部位。羊的造型写实，身上纹饰充满了神秘感；羊的胸部为高冠的鸟纹，鸟足附在羊腿上，其余部分结合羊身体的结构，装饰着鳞纹和云纹；羊的肩部也即方尊的颈，其结合部位，饰有游龙，龙头抬起成为高浮雕，正对着作为两羊分界处的觚棱。尊的肩部以下雕饰有蕉叶纹。该件器物的工艺，代表了商代铸铜的技术水准，也使我们窥见商代工匠所具有的超强的造型能力。

青铜器中类似这种布局的作品很多，但艺术效果都不及此尊浑厚雄劲，此件无愧为中国青铜艺术的代表作。

人面蛇身盉（图14）

商代的人物雕塑大致分为两类，一类是写实或比较写实的人物形象，另一类则是半人半兽或人与兽、人与神怪动物组合在一起的形象。这件器物，吸取了人物雕塑的特点。在器物的盖上雕刻仰面朝天人像，头上梳有双髻，形状又如双角，从而使人面更具一种神秘感，其头部与器物盉体纹饰相连成为蛇形，盘绕于器腹，并有双足，是人与水族动物结合的神异动物形象。商代晚期人面雕刻的手法已经很统一和成熟了，在刻画形象上，大都采取朴素的手法，以平静的心态，忠实客体的外貌。此件作品手法洗练，形象生动，尤其是对于眼睛已能够用立体的观念塑造。这种人与兽结合的神异动物形象，在当时比较多见，它从一定程度上反映了当时的人的意识还处于蒙昧、幼稚阶段。

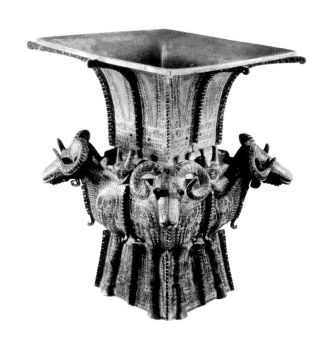

图13 四方羊尊 青铜 商代晚期 湖南宁乡出土

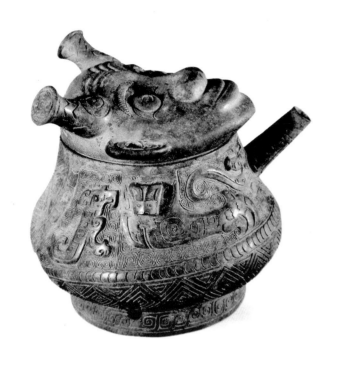

图14 人面蛇身盉 青铜 商代晚期 河南安阳出土

图15 虢季子白盘 青铜 西周晚期 陕西宝鸡虢川司出土

虢季子白盘（图15）

此盘长方形，盘口为圆角，小方唇，盘腹下收，平底，四足呈四曲尺形，盘的四壁各有两个衔环兽头，口沿下饰窃曲纹带，下为波带纹，波纹中夹饰云纹，此器造型奇伟，酷似浴盆纹饰，均为浅浮雕上加刻阴纹，做工精细，兽头衔环，构思讲究。盘内底的111字铭文，记述了虢季子白受命周王，征伐猃狁，大功告成，周王为奖赏他，特将虢季子白盘及其他物品赐予他的情况。铭为四字韵文，语言洗练，句式工整，不仅为历史研究提供了重要的文献，也是一首壮丽的英雄史诗。

此件与散氏盘、毛公鼎三件器皿被誉为西周三大青铜器。此盘在清代道光年间出土后曾被人用于饲马，又几经辗转，才令世人得以观赏。

越王勾践剑（图16）

此剑经金属铬盐技术处理后，使剑锋利闪光，完好如新。剑身上有清晰的棱，并饰满菱形的暗纹，花纹用蓝琉璃及绿松石嵌镶，在剑格附近有篆书错金铭文："越王勾践，自作用剑"八字，字体工整、秀丽。此剑制作精细，装饰华丽、高雅，堪称吴越名剑代表之作。

采桑宴乐攻战纹铜壶（图17）

战国时期是中国封建社会的开端，物质文化已经进

入铁器时代。战国青铜冶铸业，以制造精致、灵巧的日用器为主；鎏金、镶嵌、镂刻、金银错等装饰技法的广泛运用，使青铜器具有富丽堂皇、光彩夺目的格调。

此器体造型为战国早期流行的圆壶款式；侈口、斜肩、鼓腹，腹径最大处在壶身中部。肩两侧有铺首衔环，自肩及腹底以等距阴刻三道斜角云纹饰，将壶身隔为四段，四段画面为习射、采桑、宴乐、狩猎、攻战、舟船、台榭等各种场面与内容。这种图案纹饰在当时广泛流行，也是各国新兴的封建统治者推行奖励耕战政策在青铜艺术上的反映。图像纹饰中用异色金属镶嵌，图像的人物均为侧影，不表现五官，每个人物均作单层平面配置，不表现纵深关系，但人物动作生动，人物之间的组合关系很明确。房屋、舟船表现为剖面，以清楚地

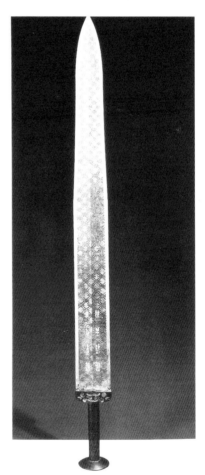

图16 越王勾践剑 青铜 春秋晚期 湖北三陵望山出土

图 17　采桑宴乐攻战纹铜壶　铜质　战国

腻，烧结温度在1150度之上的硬陶，因其硬度高于一般的陶器，且坚实耐用，始以流行。而具有原始意义的瓷器也在此间产生，由于原材料与硬陶相同，烧成温度约1200度，已基本烧结。它们的表面施加或青黄绿或青灰褐色薄釉，这些统称青釉。原始瓷器多属器皿，尽管釉层厚薄不匀也易剥落，但与陶器比，釉层仍能使所附着的部位比较光亮美观，便于清洗，吸水性减弱，更宜实用。到了西周，便更加盛行。因此，原始瓷器的出现是中国乃至世界陶瓷史上的大事件，它的发明为后世瓷器的诞生奠定了基础。

　　这件作品胎为浅灰色，施青釉，虽不均匀，但亮度尚可，整体看来，胎质细腻，釉色淡雅。罍的造型为肩部较宽，环底圈足，肩部饰有简洁的三角环纹，肩部的四耳对称排列，其中一对做纽绳状，器表流淌的釉痕，仍属"原始青瓷"范围。

展示活动于其侧的人物动态。

　　此作品人物生动，装饰性极强，嵌错技艺精致高超，是我们了解战国时期绘画形式和表现技巧重要实物资料，同时，它既展现了战国时期的贵族生活场景，又对研究当时的社会情态有着重要的参考价值。

跪坐玉人（图18）

　　夏、商代的玉石雕刻十分发达，但前期作品发现的确很少，商带晚期玉石雕可常见，仅河南殷墟的妇好墓一次出土就有750余件，该墓的主人是商王武丁之配偶。该件圆雕玉人即其中的精品之一。该件作品玉呈黄褐色，玉人双手扶膝席地跪坐，跪坐在商代是一种通用坐式，该妇人头顶盘辫，戴冠，冠前有横式卷筒状饰物，玉人衣着华丽，穿着窄长袖及足长衣，衣饰有各色花纹，束腰宽带，腰后插一卷云宽柄饰物，其神态倨傲，据推断可能为一贵妇人形象。此作品集中反映了商代后期贵妇的着装情况，为研究商代服装史提供了宝贵资料。该玉人玉材名贵，雕刻精细，是商代晚期的玉器精品。

青釉四耳罍（图19）

　　青铜器固然既美观，又耐用，但制作繁复艰难，材料珍稀高贵，只能为少数上层人物所占有。故在夏、商、西周以至更晚的时代，制作简单，材料易得的陶器仍是先民的主要的容器类型。此时以瓷土为原料，胎质较细

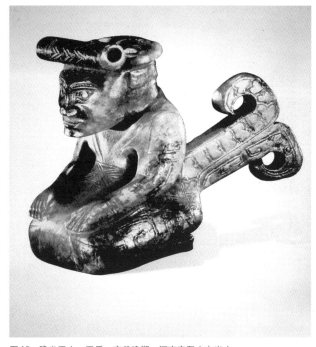

图 18　跪坐玉人　玉质　商代晚期　河南安阳小屯出土

漆绘木俑　（图20）

　　信阳在春秋战国时期曾是楚国的重镇，漆器在楚国常见，用木俑随葬即兴起于楚国。

　　该俑为女性，其双手合拢于胸前呈站姿，是木胎漆器，先以木块雕出人体的大致形状，然后用各色漆描绘出人物的五官和服饰的细部，木俑面相浑圆，头发用黑漆绘出，面部只略雕出鼻子的形状，面部及手涂以红漆，人物的眉眼则用黑线勾出，颈部以下绘出衣饰，腹部绘有橙黄色绳纽串成的、由白色珠黄、红色彩结组成的饰物。此俑以黑、红两种色彩配合，形成一种明快的对比，

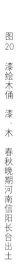

图 19　青釉四耳罃　陶瓷　西周　河南洛阳北窑出土

加上各种彩饰,在朴素中显现着华美。该俑采用绘塑结合手法使二维与三维空间巧妙地凝聚于一身,从人物形象的衣饰判断,该俑可能为墓主形象,该漆绘木俑对于了解此一时期楚地的丧葬制度和服装史具有参考价值,同时对于研究这一时期的木俑制作具有重大意义。

鸳鸯形漆盒（图21）

战国时期的生活用具,大到家具、室内陈设品、兵器、车器、丧葬用品,小至饮食、生活必需品、乐器、文具等无不用漆器。

此漆盒为鸳鸯形,鸳鸯作伏卧状,背隆起,腹中空,颈下一圆柱形榫头,插入器身后可转动,盖面雕一盘龙,腹左侧绘撞钟击磬图,右边绘击鼓舞蹈图,通体用黑白二色髹涂,彩绘精细雅致,造型简洁大方。是一件非常美观实用的漆制品。

人物龙凤帛画　（图22）

在长沙陈家大山出土的这件战国中晚期楚地稀世珍宝——《人物龙凤帛画》,它填补了我国先秦绘画的实物性空白。

在这幅画的下方稍靠右,一侧身而立的女子,她面目姣好,腰身紧细,发髻下垂,顶有冠饰,身着缀绣卷云纹的宽袖长袍,袍裙接地状如花瓣。在其头部前方,即画面中心有一只飞腾的凤鸟,它昂首展翅,尾

翼飘舞,两足一前一后,似阔步前进,又似争斗之状。画的左边,是一条蜿蜒的龙,它头上没有角,身上也无鳞,而是有着像蛇一样的花纹,它也昂头向上,尾巴弯曲。

整个画面充满了神秘感。专家学者认为画中女子就是墓的主人,她在龙凤的导引下升入天国。这幅画反映了当时楚国流行的引魂升天意识。

这幅画的人物形貌刻画得惟妙惟肖,线条流畅挺

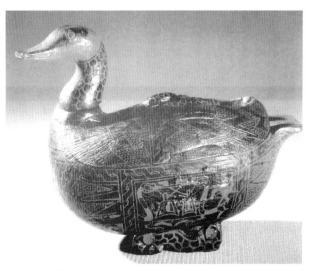

图21　鸳鸯形漆盒　漆、木　战国　湖北随县曾侯乙墓出土

图20　漆绘木俑　漆、木　春秋晚期河南信阳长台出土

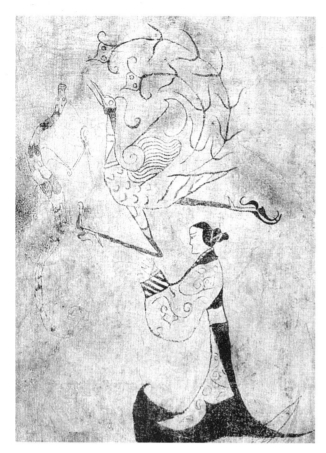

图22　人物龙凤帛画　丝帛　战国　湖南长沙陈家大山出土

图23　龙凤虎纹绣（部分）　刺绣　战国　湖北江陵马山出土

健，设色庄重典雅，展示了当时绘画的卓越水平。

龙凤虎纹绣（部分）（图23）

　　新石器时代末期的良渚文化即有丝绸纺织品，到了商周时代已出现绮、纱、缣、绁、罗等种类，而春秋战国时期，丝织刺绣工艺已发展到成熟阶段。此件为江汉地区战国时代的丝绣物。与此绣品同时出土的还有35件衣物及其他丝织品，足以证明当时人们所掌握的复杂的提花技术。此件龙凤虎纹绣品质地轻薄，纹样有龙、凤、虎和其他鸟兽，它们穿插于缠枝藤蔓之间。龙凤头部写实，身体融于花草之中。龙虎相对，龙呈行走状，曲线

优美；虎细腰瘦尾，身姿挺拔；凤的身体舒展流畅、形象生动、绣制精美。龙凤纹样由浅灰底色配以由深棕、浅棕两色组成的，用黑白两种对比色刻画虎的勇猛，与整件作品的古雅色调形成对比，于古朴之中见轻灵。

秦国动物纹瓦当（拓本）（图24）

　　西周开始使用陶瓦，春秋时已经普遍使用。西周晚期出现的檐头筒瓦前端的遮挡（瓦当），战国时已成为重要的建筑装饰，其图案纹样不但多彩多姿，还呈现出一定的地方特色。如燕齐流行古老的半瓦当，秦赵则流行新颖的圆瓦当。燕瓦当多饰兽面纹，还带有青铜器影响的古风；齐国的瓦当则常以树形为中轴，对称布置人物、动物纹也有独体动物，构图巧妙，动态活泼，具有很高的艺术价值。陕西凤翔出土的战国时期的秦国瓦当，以模印奔鹿、双獾、夔凤等动物图案为特色，风格矫健活泼，艺术水平高于其他地方。

图24　秦国动物纹瓦当（拓本）　陶瓦　战国　陕西凤翔出土

秦 汉 （公元前 221 年至公元 220 年）

秦、西汉（含新莽）、东汉三个朝代，是中国统一的多民族封建国家建立与巩固时期，也是我国各民族艺术风格确立与发展的极为重要的时期。

秦汉结束了长期诸侯割据的纷乱局面，从秦王朝的建立到东汉末，共历时近四个半世纪，具体历史编年为：

秦：　公元前 221 ～前 206 年

西汉：公元前 206 ～ 23 年

新莽：公元 9 ～ 23 年

东汉：公元 25 ～ 220 年

公元前 221 年，秦王嬴政统一了中国，自号始皇，定都咸阳，建立了我国历史上第一个中央集权制的封建大帝国。秦统一后，在政治、经济、文化等领域，进行了一系列的改革，如推行郡县制、统一文字、货币、度量衡、修筑池道等，对社会发展具有推进作用。秦朝的统治者为宣扬其统一功业，显示王权威严，高度重视造型艺术，使当时的建筑、雕塑、绘画等方面，都取得了极其辉煌的成就。由于秦代刑政苛暴，赋役繁重，加上阶级矛盾激化，使得外强中干的秦朝只存在了 15 年，就被汉朝取代了。

西汉初期的统治者汲取前车之鉴，采用了轻徭薄赋、安抚百姓等缓和阶级矛盾的措施，使社会经济得以恢复和发展。汉代既出现了武帝盛世，也出现了文景之治；内可平定七国之乱，外可抵御匈奴侵扰，稳定局势。西汉晚期，土地兼收加剧。东汉时期，豪强地主的大庄园经济恶性发展，导致新的矛盾出现，终于在公元 220 年被灭亡。

在文化上，汉代可看作是一个极有包容能力的朝代，西汉虽独尊儒术，但黄老思想、道教、巫术及原始神话传说，甚至谶纬之学也相当流行。统治阶级为求得升仙、长生，想尽招术，认为生要行乐，死要享乐，于是豪奢厚葬之风盛行。另一方面，董仲舒提出的独尊儒术论，其实也并非单一儒教，它融合了法、道、阴阳等各家思想体系，并有一定的宗教性。也许正是如此，东汉时期就已东渐的佛教，也一改它在印度时的状态，而是根据中国的国情，作了入乡随俗的改变，最终在中国扎根、成长，占有一席之位。

在这样的大背景下，秦汉的艺术出现了许多新的面貌，如画像石、画像砖等。总体上，尤以雕塑最为突出。秦朝有威武雄壮的陶塑兵马俑，汉代则兴深沉雄大的纪念性石刻。

画像砖是秦汉时期的一种建筑装饰构件。秦与西汉初期，多用于装饰宫殿府舍的阶基；西汉中期以后，主要用于装饰墓室壁面。秦汉时期的画像砖主要用模印和刻画等方法制成。画像石西汉中期萌发，新莽东汉盛兴。画像砖和画像石在东汉时期达到了艺术上的鼎盛时期。

这些遗存丰富的画像石和画像砖，记录了当时的社会概况与思想行为，或车骑出行或升仙慕道，或历史事件或神话故事，宛如一部部鲜活生动的史书，构建了现实与想象的空间。

秦汉时代的绘画艺术，大致包括宫殿寺观壁画、墓室壁画、帛画、工艺装饰画等门类。秦朝因存在时间短，故遗存下来的绘画作品不多，仅存的咸阳秦宫遗址上的壁画遗迹，虽说稍嫌粗犷稚拙，但气势颇为煊赫壮观，也代表了秦朝的绘画水平。

汉代的绘画艺术，则呈繁荣状态，其表现题材包罗万象，天上、人间、地下，均托之于丹青之中，而其目的则在于戒恶扬善，天人感应，宣扬儒家及封建制度的伦理纲常。

秦汉的美术，不论是画像砖、画像石，还是壁画、帛画及装饰画等，在构图上，均饱满不留余白；在手法上，以写实为主，同时能做到整体情绪与情感的表达。更为重要的是，不仅发展和丰富了线条的表现魅力与技法，也可以用线条自如地表现力度、运动和速度。充分体现了秦汉美术流动的气势和古朴的面貌，奠定了中国美术以线为主，形神兼备的民族特色。

秦始皇陵兵马俑 （图 25 ）

1974 年，在秦始皇陵东侧 1 公里处，发现了一座埋藏了大量秦代大陶俑的从葬坑，坑内埋藏有略高于真人

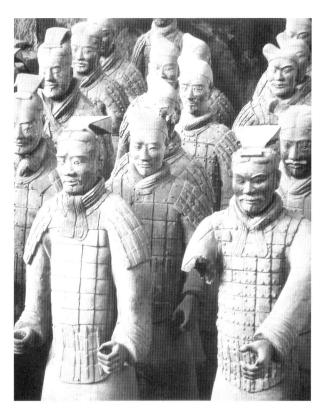

图 25　秦始皇陵兵马俑　陶质　秦　陕西临潼西杨秦始皇陵出土

的陶俑及陶马约7000件。这些陶人、陶马制作精美绝伦，按古代阵势整齐地排列着。这一发现震惊了世界，被誉为"世界第八大奇迹"。

这批陶俑从装束大体可分为战袍俑与盔甲俑；从职能又可分为前锋俑、立射俑、跪射俑、骑兵俑、驭手、车士等等。这些陶俑都手持兵器，兵器已散失或朽烂，仅手势可见，一个个披坚执锐，挟弓挎箭，精神抖擞，严肃威武，如临战阵。拖车或备鞍待骑的大陶马，也是一个个膘肥体壮，飒爽矫健，昂首耸耳，如闻嘶鸣。最值得称赏的是所有的武士俑像，不仅体躯动态、衣履装束等各有特点，而且他们的面貌表情，尤其是眉眼、胡须、发式、冠戴等，人各一式，少有雷同。

将军俑（秦始皇陵东侧1号坑）（图26）

到目前仅有六尊，这为其中之一。从形象上看，这是一身经百战的老将，他头戴冠，身着战袍，外罩精致细密的铠甲，足穿方头履，整个神态显得安详肃穆，稳重端庄。其面部五官刻画得极为细致，方面宽额，高扬的双眉带着必胜的信念；双唇紧闭，上留八字胡，显示出坚毅果敢的性格，或是正在准备发排兵部阵的令。他面颊丰满，蓄有浓须，看起来老成持重，沉着刚毅。那微低的头、交叉按剑的手与那专注的眼神都说明他善用心机，似正在运筹帷幄之中，决胜千里之外。他既威风又可亲近，那准确的结构比例与入微的性格刻画，赋予他谦逊、沉静的气质，使这些陶俑变成了活生生的血肉之躯，体现了秦代无名匠师的高超技艺，标志着我国秦代雕塑艺术已经达到了成熟的发展阶段。

跪射俑（秦始皇陵东侧1号坑）（图27）

在这件陶塑中，人物形象塑造的着力点在面部及手足，整个塑像虽然是以写实的手法来刻画的，但是在构思上又留有许多方面想象的空间，如人物作跪姿，双手作射击状时，并无塑射具，但确使跪射这一动作显得更有回味的余韵，人物表情刚毅，昂扬奋发，其面相具有关中一带人的形象特征。

这些陶俑本来是有颜色的，但年代久远，又埋在地下，出土时色彩已剥落了。所以我们现在看到的是陶本色，这显然与作品完成时鲜亮火爆的场面有视觉观感上的差异，即使这样，它给人们的视觉冲击力和震撼力也是空前绝后的。

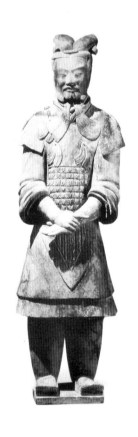

图26　将军俑（秦始皇陵东侧1号坑）　陶质　秦
陕西临潼西杨秦始皇陵出土

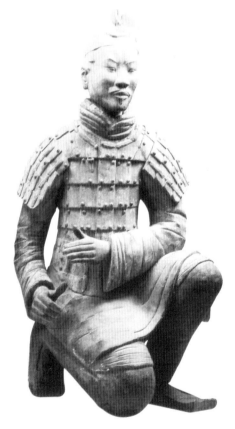

图27　跪射俑（秦始皇陵东侧1号坑）　陶质　秦
陕西临潼西杨秦始皇陵出土

铜车马 （图28）

秦代有许多以马为题材的雕塑作品，并且此时无论是马的造型、写实技法均已日趋成熟。

此铜车马全乘由一车、四系驾、一御官俑组成，约为实大的1/2。车为单辕双轮，辕前接有两轵，套驾四马，四马形体相似，昂首张口，比例匀称，略显肥大，重复整齐排列，戴有缰绳。御官俑戴冠，穿交襟长袍，束带佩剑，双臂前伸，手执辔索，神情恭谨，表现出一个地位较高、忠于职守的驭手的形象。车、马、俑均施彩绘，以白色为基调，兼用朱、粉、蓝、紫、绿、黑等色，于不同部位或平涂或勾点图案花纹。纹饰多为二方或四方连续形式，主要纹样有菱形纹、云纹、龙纹等。整件作品造型规整，细部处理逼真，装饰华丽典雅，铸造技艺精湛。

此件作品马的结构刻画得明晰准确，俑的神态塑造得威武健朗，反映了秦代高超的写实雕塑技艺。纵观铜

定性。长袖随动势飘舞，自肘以后逐渐扁形，使人对"长袖善舞"的理解更加形象。女俑的眉眼借助于墨彩，刻画较为细致，面如满月，丰腴不雍，清秀、俊雅、端庄，神情温顺娴和。乐舞百戏在汉代较为盛行，成为人们喜闻乐见的艺术形式。汉代人崇信灵魂不死，推宠厚葬，讲求事死如事生，所以，乐舞俑在汉代的墓葬中也多有发现。

该作品利用塑、绘两种艺术形式相互补充，增强了作品的艺术感染力，是西汉陶乐俑中的代表作。在中国雕塑史上占有重要的地位，对于研究汉代社会生活史有一定的价值。

茂陵石刻　　石雕　西汉　陕西兴平符家茂陵

从西安往西行大约35公里左右，就到了兴平县的符家。这里便是雄才大略的汉武帝的陵墓——茂陵。在茂陵的东约1公里处，有一形状奇特的陵墓，那就是著名的霍去病墓。

霍去病墓石刻是西汉一组大型纪念碑性质的石刻。霍去病是汉武帝的宠将，在反击匈奴入侵中，建立奇功，

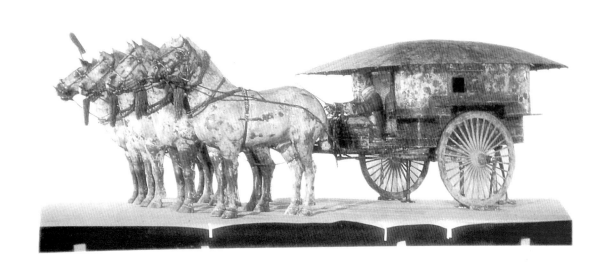

图28　铜车马　铸铜　秦　陕西临潼西杨秦始皇陵出土

车马整体，虽静默伫立，仍有凝神待发之势。可以说此件铜车马是我们所见到的此类作品中最优秀的。

陶塑舞女俑 （图29）

此俑距今已有2100多年。该俑的总体造型呈舞蹈立姿，人物五官与服饰及肤色均为彩绘。女俑外着交领右衽长衣，头部右倾，上身前倾，下膝微屈，右手上扬，左手后摆，充分表现了踏着音乐节拍翩翩起舞的优美动姿。裙自腰呈喇叭口状，飘扬放射至地兼作器座，增加了稳

不幸在24岁时病死。为纪念他的功绩，汉武帝给他以在自己的陵寝旁陪葬的殊荣，并为他修建了模拟祁连山形貌的墓地，还运来秦岭坚硬的花岗石，在墓前雕塑了许多马、牛、虎等动物。这些雕塑作品体积都非常巨大，体现了汉代，尤其是汉武帝时期，崇尚博大、厚重的审美趣味。其中，最具代表性的就是《马踏匈奴》、《卧虎》等。

马踏匈奴 （图30）

作品运用象征性的表现手法，借用一匹威武骠悍的

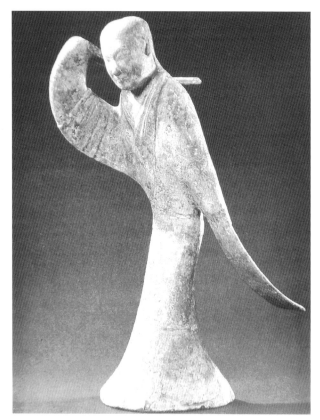

图29 陶塑舞女俑 陶质彩绘 西汉 陕西西安白家口出土

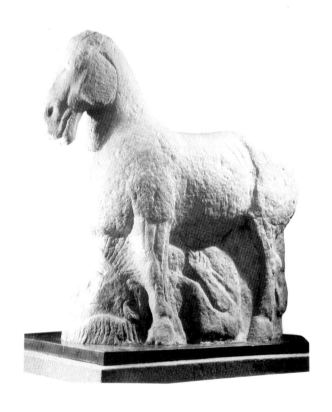

图30 马踏匈奴 石雕 西汉 陕西兴平符家霍去病墓

战马踩踏一个匈奴入侵者,比喻汉民族抵御外侮、战胜匈奴的信心和胜利的喜悦,也表现了汉民族的一种恢弘气概。这是一座纪念碑式的作品。战马威武粗犷,豪迈稳健。它雄伟的身躯、坚强的四肢,给人以自信和力量的感受;而被它踏压在身下的匈奴侵略者,一手持弓,一手握箭,充分显示了他的侵略本性。整个雕像肃穆、庄严、凝重。

作者用巨大的整块花岗石凿出浑然一体的造型,其手法错综复杂,介于阴刻、浮雕、圆雕之间,如把这件作品和前期的兵马俑、后来的唐三彩作比较,会发现,这种看似不太成熟的简练手法,正是代表了西汉时期的雕刻艺术所具有的概括性和思想性,给人的气势之感却远远超过那些精细的作品。

雕工以表现运用循石造型的艺术手段,巧妙地将圆雕、浮雕、线刻等技法融会在一起,使形象刻画得恰到好处;也显示出作者以表现客体特征为度,决不作自然主义的过多雕镂,这样加强了作品的整体感与力度感,堪称“汉人石刻,气魄深沉雄大”的杰出代表作。同时,这件作品还赋予了极强的寓意,象征着墓主人骠骑将军霍去病生前征服匈奴时的赫赫战功。将写实与象征运用于雕塑中,正是西汉陵墓雕塑的一个特点。

卧虎 (图31)

这件作品为保持塑造物的气势,在一整块石头上粗略地雕刻出虎的形象,然后又用线刻的方法将虎的纹路雕刻出来。在此,

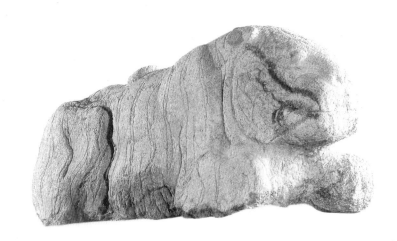

图31 卧虎 石雕 西汉 陕西兴平符家霍去病墓

长信宫灯（图32）

此件作品出土于汉中山靖王刘胜夫人窦绾之墓，因曾经放置于刘胜祖母窦太后的长信宫，故得名为长信宫灯。宫灯为青铜质地，采用分段铸造法做成，然后通体鎏金。灯体为一跪坐的宫女，左手握灯底座把，右手以袍袖罩于灯上，恭谨地侍候着主人。灯为圆柱形，上有塔形灯罩，灯体有一长方形开口，下有把手灯座。宫女头部、右臂及灯罩、灯座均可拆卸。右臂中空，可作烟道。灯罩可开合，灯座能转动，用以调整光线的强度和方向。此灯是一件实用工艺品，设计巧妙，功能完善，宫女的形象秀美、恬静、优雅，有很高的实用性和艺术性。

作为一件铜灯，塑造得如此精美，足以反映出当时的青铜制造业已经相当发达。

击鼓说唱俑（图33）

说唱俑是西汉晚期至东汉陶俑的主要类型。在成都附近东汉墓出土的《击鼓说唱俑》可以说是一件杰出作品。这件陶俑的动作夸张，表情天真稚拙，生动有趣，活泼可爱，集中体现了汉代造型艺术重动作夸张而不重结构的特点。

这件陶俑的动作夸张滑稽，表情生动传神，仿佛正

图32　长信宫灯　铜质鎏金　西汉　河北满城出土

说得淋漓酣畅。他身材矮胖，是典型的侏儒。他头上着帻，上身袒露，两肩高耸，乳肌下垂。他耸肩缩头，左手臂夹鼓，右手握槌，身躯下蹲，挺胸鼓腹，左脚曲蹲，右脚跷举，张口嬉笑，恣意、戏谑，仿佛说到了精彩的一段。

东汉时期的无名雕塑家，以卓越的艺术技巧和现实主义的风格，把汉代说书艺人的生动形象，逼真而典型地表现出来。看到这件作品的人，无不被这绝妙的神态所吸引，更为艺术家高超的表现水平所征服。

马踏飞燕（图34）

1969年在甘肃武威的一座东汉墓中，考古发掘出青铜雕铸的俑马群。其中的一件奔马，三足腾空驰骋，昂首扬尾，瞪目嘶鸣，头顶鬃毛束扎，尾端鬃梢作结，令人惊叹的是噌地一足踩在一只飞燕的身上，而飞燕双目似鹰，展翅回首，注目惊视。雕工巧妙地运用了象征性的手法，以此来衬托出奔马的速度，即把奔马与飞燕在惊心动魄的一刹那的动作，神情定格。其超人的想象力和精湛的制作技巧都是令人钦佩的。

经考证，所谓飞燕并非燕子，而是古代传说中的"龙雀"，马亦非凡马，而是神马，即"天马"。

这件作品，没有巨大的基座，也没像其他马的造型，用四足或三足着地来保持平衡。艺术家巧妙地运用了力学原理，把马的重心落在着地的右后足上，以体积不大

图33　击鼓说唱俑　灰陶　东汉　四川成都天迥山出土

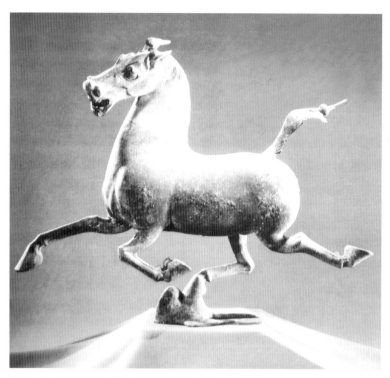

图34　马踏飞燕　青铜　东汉　甘肃武威雷台出土

上林苑斗兽图（图36）

此作属于汉代墓穴早期壁画作品，1916年因该空心砖壁画墓被盗而发现。它位于墓前的山墙上，人物造型颇为奇特，人物表情也十分生动，体现出内在的心理活动，倒八字形的眉毛有如一笔画出，八字形的胡子似在随风飘动，具有较强的动势；而侍从人员分出三股的发髻，在此一时期的西汉其他同类作品中却很少见到。另外，在人物的安排上继续保持了前期的传统，突出重要人物，弱化次要人物。

在绘画技法上，笔触轻快流畅，转折变化明显；人物作彩绘，底为灰白色，发展了秦以前的墨线勾勒轮廓再平涂施

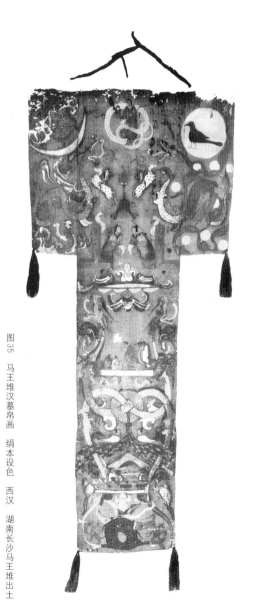

图35　马王堆汉墓帛画　绢本设色　西汉　湖南长沙马王堆出土

的飞燕头、胸以及张开的双翅和尾羽作为支点，既保持了雕塑的稳定平衡，又显得灵动异常，可称是妙不可言。

这件精美绝伦的作品，使人们对东汉的雕塑艺术的评价提高了一步。它曾多次出国展出，并轰动了世界。

马王堆汉墓帛画（图35）

长沙马王堆汉墓，是西汉初期长沙国丞相、轪侯利仓及其家属的坟墓。此幅帛画便是覆盖在墓主人妻子内棺棺盖上的，整画全长2米。

从画面描绘的内容来看，可分为三部分：上半部分画面为幻想中的天界，正中是人首人身蛇尾的人类始祖女娲；右面有金乌的红日，红日下有八个小太阳散绘于扶桑树间；左面画有一叶新月，月中有玉兔和蟾蜍，月下画的嫦娥。中间段绘的是墓主人利仓夫人，她身着锦衣，在小吏侍女的跪迎服侍下，正走向天国。她的下面是绘着人首鸟身像的帷幕，再向下画有祭奠逝者的场面。第三段画的是地下，可能是象征大地之神的巨人站立在两条交叉的大鱼背上，双手托举着象征大地的平板，巨人的周围绘有神怪、龙蛇、大龟等地下生物，代表阴间。此画表现了当时流行的死后灵魂升天成仙的幻想。

这幅画有很高的艺术价值。在构图上，精心设置，法度严谨，以画心为中，向上下左右同时延展，形成对称均衡的布局；在技法上，淡墨起稿，设色平涂，整个画面楮红色为基调，局部配一黑白粉青等冷色。在用线上，细匀劲挺，率意质朴，已隐有"高古游丝描"的先兆。整个画面表现得庄重、热烈、诡异而又绚烂，全图没有丝毫的悲戚压抑气氛，充分地表现了情感热烈、神秘奇异的浪漫世界，体现了汉代浪漫主义艺术的美学精神。汉带的帛画对中国的绘画发展有重大贡献。

色的手法。此外，情节性的突出强调也是这幅壁画的特点之一。

君车出行图（图 37）

此件作品出土于 20 世纪 70 年代，墓的主人是死于汉灵帝熹平五年的安平王。

车骑出行图是汉墓壁画中常见的题材，常画于墓室的主要部位，以渲染死者生前的威风和显赫。这幅君车出行图场面十分宏大，复杂的人马出行场景安排组织得疏密有序，繁而不乱，显示出作者控制画面构图的高超水平。画面刻画得较为精细，画中人物以线勾勒轮廓，然后平涂，结构准确。画面运用赭红色为基调，使之显得活泼，富有运动感。画面再现了当时贵族出行时的盛大场面，

龙纹画像砖（图 38）

秦代的画像砖造型雄浑粗放，线条流利生动，以模印方法制作，虽仅是建筑构件，但仍能传达出秦代艺术宏大壮丽的气势。

画面上以龙纹饰为主，制作精细，线条流畅，气势博大，极富动感，是研究秦代绘画的难得的实物资料，而

图 36　上林苑斗兽图　砖质彩绘　西汉　河南洛阳八里台出土

图 37　君车出行图　壁画　东汉　河北安平逯家庄出土

图38 龙纹画像砖 砖质 秦 陕西西安出土

且从这些图案中也可以看出，早在秦代时期，作为我们华夏民族象征的龙的形象，就已经十分丰满了。

漆壶彩绘马图（图39）

此件作品继承了战国时漆器的画法，即单线勾勒和平涂结合的手法。

画中奔跑的马与飞翔的鹤齐行，构造了一个祥和的气氛。值得注意的是，作者为了表现飞扬流动的运动感，夸张地拉长马的身躯，压扁马的头部，缩小马尾，使之形象具有一点滑稽，远看似乎是一匹豹子；马的前腿一起一落，略显机械，而与后面两条急速运动的腿相抗争；在速度上，一信步，一急促，形成强烈的对比，与飞鹤的长嘴共同构成一幅极为有趣的画面。此壶很有可能是贵族阶层用来把玩欣赏的。

在表现技法上，壶壁以黑漆为底，用黄色描绘，赭色与土黄平涂，使其色彩单纯，对比强烈，效果更加典雅华丽，具有较强的绘画感。另外，这种对所描绘的动物形象采用变形与夸张的手法，对后来汉代漆画具有一定的影响。

图39 漆壶彩绘马图 木胎彩绘 秦 湖北云梦睡虎地出土

弋射收获画像砖拓本（图40）

画像砖以河南、四川出土最多，它主要用于装饰砖石结构的墓室。每块砖自己都是一个完整的独幅画面，所表现的题材大都是撷取现实生活中的一个局部。

这块砖描绘的是收割与射凫的日常生活场面。画面分为上下两个场景，上半部画的是在莲塘边上弋射的情景；下半部表现一群农民割稻、拾稻，画面充满了生活情趣。作者虽然没有意识到透视在空间造型中的重要性，但是通过留白，使大小等同的收割者和射猎者拉开了空间距离，同时也使整个画面有了纵深感。画面的人物形象概括洗练，造型生动准确，其优雅的动态，使人们体会到了带来的快乐。其间人物的顾盼呼应，也使画面产生一种和谐感。

此画像砖是浅浮雕画像砖中杰出的代表。

图40 弋射收获画像砖拓本 砖质 东汉 四川大邑安仁出土

四神瓦当（图41）

汉代流行圆瓦当，花纹图案多种多样，其中以"四神"瓦当最有代表性，它也是在当时应用最为广泛的一组纹样，四神即"青龙"、"白虎"、"朱雀"、"玄武"四物。人们将它们视为祥瑞物，视为分别代表着东、西、南、北四个方位的神灵，并作为星宿的名称，在当时流传甚广，不仅现于瓦当，在墓室壁画、铜镜、印章等，常见此四物的形象。

这组瓦当造型生动、雕刻精致，每一块为一神灵，艺术水平极高。青龙瓦当中，龙的形象仍沿袭西汉风格，为四脚龙；白虎瓦当，虎身刻以生动的条纹，虽动态转侧，给人以周身毛茸的感觉；朱雀瓦当，朱雀类似猛禽，口

衔一丸，添加了神秘色彩；玄武瓦当，形象为龟蛇合体。每一个瓦当正中，都有一个突起的乳丁，其功能尚不明确。

这组瓦当可称是汉代瓦当中的上乘之作。

玉辟邪（图42）

辟邪在汉代多为镇墓的神兽，此器物为小型圆雕作品，造型浑厚古朴，质料晶莹润泽，雕琢精妙俊美。辟邪昂首向上，挺胸而立，口张露齿，在其头顶上生有独角，颔有长须，而其尾则落于地，前胸至腹间两侧有羽翼，具有一股慑人心魄的力量。此物为一块青白玉雕刻而成，雕刻手法采用透雕加阴刻，生动地表现了子虚乌有的辟邪形象，也展现出这想象中的灵墓守护神那种激昂、警觉、敏锐的状态，也寄寓了贵族王权祈求长生，幻想升天的思想。

绛地印花敷彩纱（图43）

此件印花敷彩纱图案布局紧凑，色彩稳重协调，这类汉代的丝绸织品出土很多，汉代的丝织手工业极为发达，官府拥有自己的手工作坊，织工多至上千人。自西汉以来丝绸产品除去满足上层贵族需求外，还有一部分通过"丝绸之路"运往波斯、罗马等西方许多国家，我国的养蚕、丝绸技术也随之传入西方。

东王公、乐舞、庖厨、车马出行画像石（图44）

画像石是用于构筑墓室、石棺或石阙的雕刻装饰石，其始于西汉晚期，盛行于东汉。在题材内容上多为宣扬儒家思想与阴阳五行、谶纬迷信等内容。嘉祥武氏石祠为汉代画像石的典型代表，早在宋代即为金石家所重视。

武氏石祠所表现的题材则偏重于儒家忠孝节义，历代帝王、忠臣孝子、孔门弟子、烈士烈女的内容占很大比重。画中人物多有旁题，便于赏读。

武氏祠画像是在大面积的石壁面上，界出横格，将图像做多层横向排列，人物多做单体排列，很少重叠，轮廓线以外，全都凿去，使剪影效果鲜明、突出。底子上细心剁出的凿纹在画面上成为灰色的中间调子。在图像上以阴线刻出细部，便以近处观赏。武氏石祠的画像石和其同类作品一样，它虽也有些程序化、符

图41 四神瓦当 砖质 新莽

图42 玉辟邪 玉质 西汉 陕西咸阳出土

图43 绛地印花敷彩纱 丝织 西汉 湖南长沙马王堆出土

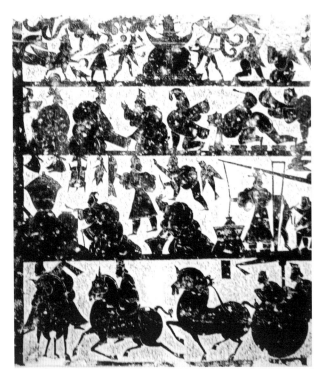

图44 东王公、乐舞、庖厨、车马出行画像石
青石板　东汉　山东嘉祥宋山出土

号化，但有些细节表现得很生动，人物形象敦实厚重。

这件《东王公、乐舞、庖厨、车马出行》作品的画面以横向分布的方法，分为四层，最上一层刻画传说中的东王公与奇禽异兽；第二层表现宴乐的场面；第三层为庖厨工作的情节；最下一层展现王公车骑出行的阵势。这种多层分格的方法，使画面细致绵密、均衡而富有装饰性。

彩绘车马人物铜镜（图45）

秦汉时期铜镜为贵官王室所使用的器物。铜镜镜背

用纹案装饰，最多见为四神镜，即青龙、白虎、朱雀、玄武。也有通过人物动作来表现神话传说、历史故事及社会生活的。这面铜镜便表现当时的社会生活。

这个镜面的外边缘作十六连弧纹，镜心的圆行钮座和外区呈放射状的圆圈均为朱红色，内区是石绿色，绿中绘红花，红中缀绿树，以此造成色彩配置对比中的和谐。车马人物就画在外区的朱红底色上。画面以四个仿嵌琉璃金银箔贴花样式的图案等分为四段，分别画出谒见、狩猎、宴享、归游四组图像。静与动的场面，疏与密的组合安排有致，使构图富于节奏感。人物的活动表现得很生动，静态者或张袖扬足、或袖手凝立；狩猎者或飞马扬鞭、或满弓待射。整个画面以朱红为基底色，人物车马则以青铜的自然色彩来表现，再施以少量的黄、白、黑等色，采用先平涂后细线勾勒，不作过多的渲染。

此件作品具有较高的艺术价值和历史价值。

青铜车伞盖柄错金银畋猎图（图46）

战国至汉代非常流行一种以缭绕的云气或起伏的峰峦为骨架，有神仙、鸟兽、龙凤出没于其间的绘画样式。这种图像曾见于战国鸟型戈的銎柄金银错纹饰，也见于西汉马王堆汉棺椁上的油漆彩绘，其立体形象可从青铜或陶质的博山炉上看到。神仙思想与神话传说题材及内容在当时非常风行。其中最好的一件是出自西汉中山王室墓葬青铜车伞盖柄上的错金银畋猎。其展开的图像上以三道轮匝分为四段，每段构图有一个中心情节，由上而下依次为：仙人骑象、骑士射虎、仙人骑驼、孔雀开屏，四周有仙人逐兽、虎嗜野猪、猿戏、青龙、飞鸟、熊、鹿、鹤、山羊、鹬等。人和动物形象均以黑漆填充，在色彩缤纷的画面上显得很突出，而将多种形象贯穿、统

图45　彩绘车马人物铜镜　铜质彩绘　西汉　陕西西安红庙坡出土

一起来的是流畅自由的云气纹或象征山峦。其间，还规则地镶嵌了绿松石的圆形、菱形装饰。图中各种动物的形体、神情，表现得真实、生动，它们很可能就是皇家园囿中豢养的那些来自殊方异域的珍禽异兽。这幅画面充满了神秘的色彩，充分展示了作者诡谲的想像力。

图46　青铜车伞盖柄错金银畋猎图
铜质　西汉　河北定州出土

魏晋南北朝 （220 — 589 年）

魏晋南北朝是中国历史上一个动荡战乱的时代，阶级和民族矛盾尖锐，导致政权分裂，战争频繁不断。公元220年东汉政权被魏、蜀、吴三国鼎立的局面代替，国内暂时获得了安定。263年，魏灭蜀，而266年司马炎篡位自立，并于公元280年西晋灭吴，统一了全国，史称西晋。晋初只有短期形式上的统一。公元316年，北方少数民族入侵中原，西晋覆亡，一批官僚、士族逃往江南建立东晋王朝。而北方少数民族长期统治中原，先后更迭了十六个政权，史称为十六国。公元420年刘裕灭晋自立为宋，而北魏拓跋氏也于公元439年统一了北方，形成了一个半世纪的南北分立局面，史称南北朝。连续的战争给北方带来了破坏，东南经济文化则有一定的发展，这就造成南北经济上的发展不平衡现象。北方继北魏分裂为东魏和西魏之后又曾经历北周、北齐，南方则历宋、齐、陈，至公元581年，杨坚灭周建隋，进而灭陈，隋文帝终于在公元589年统一全国。在历史的分分合合中，虽然政治分裂、社会动荡，战事频繁，阶级和民族矛盾尖锐，但文化艺术却得到了巨大的发展，美术亦能承接秦汉传统，取得划时代的成就。

魏晋时期发展了汉末的察举制度而形成曹魏九品官人制，进一步确立了士族制度的特权。士族的行为和思想也影响了当时的文学与艺术。由于优越的生活条件和创作环境，出现了一批文学家和著名的书画家，他们或本人就是士族中的一员，或是依附于士族，他们舞文弄墨，制造了大量形式华美、内容空虚的贵族文学与艺术。

在思想意识上，儒家失去了绝对的统治力量，出现了玄学。虽然玄学的基本思想是唯心的，但它促进了逻辑思辩的发展，风气比较自由开放。也直接影响了文学艺术的创作，理论的探讨也有较大发展。人们品题的风气以及文艺理论的研讨和开拓，促进了绘画理论的探讨。顾恺之的《论画》、谢赫的《画品》奠定了古代画史、画论的发展道路与基础。同时又很好地配合了当时的美术实践，形成了许多成为后世楷模的优良传统。

绘画经历了由原始至两汉的长期发展，特别是魏晋南北朝时期各个文化种类之间的相互影响，其题材在原有的基础上开始走向分科。人物、山水、花鸟等科的雏形在此间也有显示，并初具规模。这其中，尤以人物画的成就最为突出。人物画摆脱程式化、概念化的描绘，重气韵，重神情的刻画，使中国绘画从此出现了高层次的美学追求，同时绘画的构图、用笔、着色等表现技法也被提到条理化的高度。山水画、花鸟画也开始萌芽，虽仅见于著录，至今尚无实物证实，但从当时的画史、画论中可以管窥到此时山水画的基本面貌。而花鸟画的发展可能要略晚于山水画。

这个时期佛教由于被统治阶级所利用，因而发展迅速，并摆脱了汉代初入中国时被看作等同于中国道术的一种信仰状态，而呈现出融合玄学、儒家、道家的新特色。它的传播为中国美术带来了新气象，大规模的石窟造像不断涌现，寺庙道观的建筑、雕塑、壁画也较前代有了新发展，面貌有了很大的改变，观察与认识自然景象的能力和表现技巧得到了提高。

虽然，此时的美术仍然是以古圣先贤、忠臣烈女为表现题材，并以其作品"鉴戒"功能为主，但此时的美术作品作为艺术创作，开始独立了，显示出纯艺术的独

图47 嘉峪关魏晋墓砖画 砖画 魏晋 甘肃嘉峪关出土

立的审美价值。这是一种进步，有助于美术按照自身的规律发展。

嘉峪关魏晋墓砖画（图47）

近年来在河西走廊嘉峪关一带集中发掘了一批魏晋时期的古墓。在已出土的文物中，有600多幅砖壁画。每块砖都是一独立的画面，砖的四周用赭红色画边框。内容为出行、宴饮、庖厨、放牧、狩猎、农耕等墓主人作为坞壁主的各种生活图景。

砖画以奔放飞动的写意线描为主，很像汉代书简上的书法线条，多用圆弧线，粗细变化多端，风格疏简粗犷，是中国美术史上极有特色的类型。色彩上以黑红搭配为主，也是信手涂抹式，色彩与线形常常不合，艺术效果朴拙生动。这种无拘无束的风格是后世许多文人画家追求的境界，而往往要穷尽毕生精力还达不到这等洒脱和随意。

河西地区这个时期的壁画出土，不仅填补了中国绘画史上魏晋时期的空白，也为研究河西石窟艺术渊源等问题提供了珍贵的实物资料。

竹林七贤与容启期（图48）

竹林七贤是魏末西晋的七个浪漫文人，善饮喜自然，因常聚于竹林中酣饮嬉笑，被人称为"竹林七贤"。他们均是生于乱世又志向偏高的知识分子，不喜做官，崇尚"清淡"，对当时及东晋南北朝影响极大。容启期是春秋战国时代的隐士，其思想与竹林七贤有共同之处，他与竹林七贤都是当时士族乐于标榜的人物，故经常与他们画在一起。

以竹林七贤为题材的砖画已发现多块，以在西善桥古墓中的一幅为最好，代表了南朝砖画的最高水平。此画作不仅表现了竹林七贤的共同特点，也塑造了各人不同的个性。八人席地而坐，各以阔叶树、松、柳等一株相隔，组成背景简单、人物分隔又连贯的长卷式画幅。嵇康傲视清高，阮籍长啸忘形，向秀倚树沉思，王戎悠然自得，刘伶贪杯微醉，山涛执杯敬酒，阮咸手抚圆琴，容启期稳若磐石等等，都能表达各人不同的爱好

图48　竹林七贤与容启期　砖画　南朝·宋　江苏南京西善桥出土

和典型的神情。人物形象惟妙惟肖，清瘦秀丽，修长苗条，表现了当时门阀士族的审美观念。绘画技巧传神流畅，画风既保留了汉代的遗韵，又显现出魏晋时期创新的巨大成就。这种观念也影响到当时工匠艺术家们的绘画以至雕塑作品。

图49　牛与神兽　壁画　北齐　山西太原王郭村出土

牛与神兽（图49）

发掘的北齐娄睿王墓壁画共有200多平方米，其规模宏大，构图完整，技艺纯熟，显示了北朝时期的壁画艺术开创了一个新阶段。此作品中间为一头公牛，前后有二神兽围护，公牛躯体壮健，作昂首前进状，形象生动自然，富有情趣。作品以单线勾勒轮廓，注重表现物象的结构转折关系，并在一些关键部位以土红色的线条朝着一个方向多次描绘，以拉开空间关系，增强厚重感。

此作有顾恺之"以形写神"的衣钵，沿袭汉魏壁画单纯粗犷的风格、线条磊落雄健，注重表现牛与神兽的内在气质和情绪。另外，绘画技巧也运用得相当纯熟，以浅赭晕染，突出凹凸明暗的效果，以增强空间感及立体感。

克孜尔石窟　约4世纪至8世纪　新疆拜城克孜尔

古代新疆及西部地区有众多小国，佛教东来便先在此落脚，留下不少石窟遗址，新疆拜城克孜尔石窟是其中最著名的一座。克孜尔石窟属古代龟兹国，作品完成时间大约是4世纪至8世纪。窟内原有雕刻造像已毁，现只有部分壁画保留下来。窟内壁画丰富多彩，壁画以佛经故事为主，突出情节性，壁画的配置，一般是主室门壁上方画说法图、二壁画佛教故事，券顶上被区划成众多菱形，在菱形格中描绘佛本生故事和譬喻故事。克孜尔石窟壁画表现本生因缘的故事最丰富，因缘故事是宣扬佛的神通和对佛的各种供养而得的善报。佛教中本生故事都有完整的情节，其所绘画面往往将许多故事情节集中到一幅画中。壁画中人物形象优美生动，多姿多态，都统一在舞蹈中，人物多为裸体形象，女性的乳房丰硕突出，带有明显的印度壁画风格。

克孜尔壁画多用被称为"屈铁盘丝描"的土红色勾勒形体，运用"晕染法"，沿轮廓线由外向里多层次渲染，形成色彩渐变效果，这种方法使画面沉着圆浑、粗犷有力，不同于中原地区的线描设色方法，对后来的中国绘画艺术有很大的影响。

舍身饲虎图（克孜尔窟——第38窟）（图50）

券形窟顶中部为一列天象图，天象两侧为菱形之本生故事和因缘故事。因缘故事多以佛为中心分别描绘相关人物，而本生则以故事中之人或兽表现有关情节。此图为摩诃萨埵那太子本生，上半部表现太子投崖在凌空，上身赤裸，头手向下，腰系蓝裙脚腿朝天，行将堕地；下半部回太子两次出现，展示了舍身饲虎故事的主要情节，描绘生动，明确感人。

图50　舍身饲虎图（克孜尔窟——第38窟）　壁画　约4世纪　新疆拜城克孜尔石窟

伎乐飞天图（图51）

这幅壁画的内容正是体现佛经中所载"诸天于空，散曼陀罗花……并作天乐，种种供养。"之情形。画中的飞天伎乐有的手持花盘散花、有的奉献璎珞、有的弹琴

奏乐，还有的双手合十敬礼。在虚空里，香花飞散，宝珠飘逸，像是歌舞盛会，毫无死亡的悲哀。壁画中飞天全身作横"S"形曲线，这种三屈式是印度标准女性人体美的规范。这种三屈式人体充满了欲求伸展的弹性和自内向外的张力，把飞天内在的骚动不安的生命冲动表现得淋漓尽致。

图51 伎乐飞天图（克孜尔窟——第8窟） 壁画 年代不详 新疆拜城克孜尔石窟

宁懋石室线刻画（图52）

北魏是一个特殊的时代，魏孝文帝改革与迁都，受中原和南朝文化的影响，鲜卑贵族在原有的葬制中吸收中原石室绘刻图案的方式，石刻线画被广泛施刻于石室、石棺几、石棺床上。这些石刻线画所依据的大多是流行的粉本图样，其中最具有代表性的作品就是宁懋石室线刻画。宁懋是北魏的一位官员，北魏迁都后负责部分宫殿的建筑工作。

此石室是宁懋墓上祭祖的石室建筑，仿木构三开间的石室内外用阴线刻满了人物，入口两侧是武将装束的守门神，门内左右刻出行、庖厨等，后壁刻三组仕女；石室外壁刻孝子故事。石室绘画以生活场景为主，在较为方正的画面上以阴线条刻出，构图有着层次上的变化。画面中的庭院、房舍等真实地反映出北朝的建筑特点，

图52 宁懋石室线刻画 石板 北魏 河南洛阳北邙山出土

人物多清瘦，少细节刻画而强调人物间的动态关系。

宁懋石室线刻画显然是同类题材作品中的佼佼者。

敦煌莫高窟 4世纪至17世纪 甘肃敦煌莫高窟

敦煌地处河西走廊的西端，是古代关中通往西域的咽喉。莫高窟又称千佛洞，是中国古代艺术的宝库，开凿于公元366年，历经11个朝代不断修造而成，它汇集了由4世纪至17世纪中华各民族人民共同创造的艺术精品，是世界艺术中的一大奇观。

莫高窟沿鸣沙山开凿，至今存有492个洞窟。含有历代塑像2400余身，壁画约4.5万平方米，成为我国最为重要的一处石窟寺。它保存了大约1000年的绘画资料。

莫高窟现存属于魏晋南北朝时期洞窟19个，这一时期的壁画作品拥有两种艺术风格。十六国及北魏前期，色彩淳厚、线描苍劲、人物比例适度、衣冠服饰上还留有西域和印度、波斯风习，加之凹凸晕染所形成的立体感和土红底色所形成的温暖浑厚色调，形成与魏晋艺术迥然不同的、受外来文化影响的西域风格。北魏晚期，石窟壁画开始以神话题材入画，色调已不单是土红褐的底子，出现了爽朗明快的色调，特别是面色清峻、眉目开朗、衣带飞扬的中原人物画样式的出现，风格洒脱、飘逸，显然是汉魏中原画风。

两种风格相互渗透，相互并存，以绘画形式体现了佛教中国化的历史潮流中相融相渗的历史进程，也标志着敦煌艺术走向成熟。

毗楞竭梨王本生图（图53）

此窟是现存最早的洞窟之一，左右二壁有本生、佛传等故事画。尸毗王本生、毗楞竭梨王本生等，均以独幅画的形式通过典型情节来表现。这件作品表现的是以钉钉身的故事。画法豪放，用简单的圈染描绘大概形象，再以细线勾勒。画面因年代久远，色彩已退去火气，变得沉着，形成特殊效果，成为早期绘画的一种典型特征。

图53 毗楞竭梨王本生图（莫高窟——第275窟） 壁画 十六国 甘肃敦煌莫高窟

五百强盗成佛图（图54）

285窟建于公元537-538年，是莫高窟最早出现纪年题记的洞窟，其中《五百强盗成佛图》是罕见的题材。在横向的构图中画了五百强盗造反而遭到官兵的镇压，受到剜眼酷刑后被逐放山林，后受释迦拯救皈依佛教而双目复明的故事。画面依次绘出战场厮杀、被俘、受刑、逐放、双眼复明、出家得道等情节，画面以山石、建筑巧妙地将故事情节区分开来，画中的战争场面和剜眼呼号的情景，表现得格外生动。这种构图方式在以后的卷轴中国画中被大量借鉴。色彩以青、绿、黑等浓烈的颜色为基调显得庄重、深沉。

鹿王本生图（图55）

这幅作品描绘释迦前生为九色鹿，曾救溺水人，其后在国王悬赏捉拿九色鹿时，溺水人贪赏告发九色鹿的所在，而最终受到报应的故事。这幅画是将故事情节分别以连续画幅的形式连接在长带形的构图里，是将故事展开的情节自左右两边向中间发展，把鹿王向国王倾诉溺水人背信弃义的事件高峰放在构图的中心，构思十分

图54 五百强盗成佛图（莫高窟——第285窟） 壁画 西魏 甘肃敦煌莫高窟

巧妙。其中的车马等画法都有汉代美术的明显影响和形象。这种早期的连环画式构图在敦煌壁画中发展得十分自由，尚没有形成固定的格式。

图55 鹿王本生图（莫高窟——第257窟） 壁画 北魏 甘肃敦煌莫高窟

飞廉·飞天图（图56）

这件飞天保持了当时飞天造像的习惯，人物脚在上，作从上往下飞动的状态。人物用线简约，精略地勾勒出人体的外部轮廓，眉毛、鼻子一笔画成，眼睛呈单线状，显然这是当时对飞天造像概念化的一种体现。用色上，则采取平涂的方法，使之具有装饰性，为了增强画面的动势，夸张了人物的下半身，具有飞速运行而使形体拉

长的流动感，并配上黑色的条纹，在三色中寓画面、在单纯中寓繁复、在清丽中寓绚烂。

彩塑一铺（图57）

　　敦煌石窟开凿在砾石岩层上，其质地不宜于雕刻，佛像基本上都是泥塑加以彩绘。敦煌的佛像雕塑不仅多，而且美。莫高窟第432窟的彩塑一铺，是早期佛龛式，即一佛二胁侍，佛为坐式，而侍菩萨为立式。这铺彩塑可以明显地看到佛教文化与汉族文化的融合。图中佛作跏趺坐，手施"说法印"，内穿僧衣，但外套以汉式的对襟大袍。左右各有一侍菩萨立于龛外。龛梁双龙交饰，龛楣是化生图案，上部塑有供养菩萨，上下均有图案装饰。色彩绚丽而又富于变化，整体为暖色调，明快鲜亮。更为生动的是左右侍菩萨，她们戴宝冠，发髻高耸，髻上戴簪，头的后部有火焰纹背光；面容丰满，眉眼秀美，小嘴薄唇，含笑俯视。最有趣的是眼、鼻、嘴隔得很近，显示出一股稚气，像两个涉世未深的少女。上身袒露，肌肤洁白细润。左胁侍长巾披肩，右胁侍披巾相交于腹前，披巾作青绿前叠晕染，

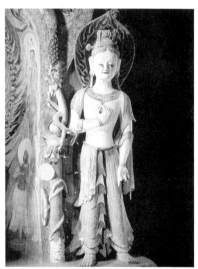

洛神赋图卷（图58）

　　曹植以优美动人、气脉一贯的赋文，创造了人神相恋的梦幻境界的文学作品《洛神赋》，用以抒发作者失恋的感伤。此卷就是根据曹植的《洛神赋》为题材而创作的。古代一些画家曾据此来进行创作，因而，流传下来的《洛神赋图》有好几种摹本。此图中，以自然山川环境为背景，展现出人物的各种情节，人物刻画意态生动，构思布局出奇制胜。洛神和曹植在一个完整的画面里多次出现，组成有首有尾的情节发展进程，画面和谐统一，很难看出连环画式分段描写的迹象。画中洛神含情脉脉，若往若还，表达出一种可望而不可及的惆怅情意，使人体验到顾恺之概括为"悟对通神"艺术主张的绘画表现。同时，图中"人大于山，水不容泛"，对我们了解东晋山水画的特点，

图57　彩塑一铺（莫高窟——第432窟）
泥塑施彩　西魏　甘肃敦煌莫高窟

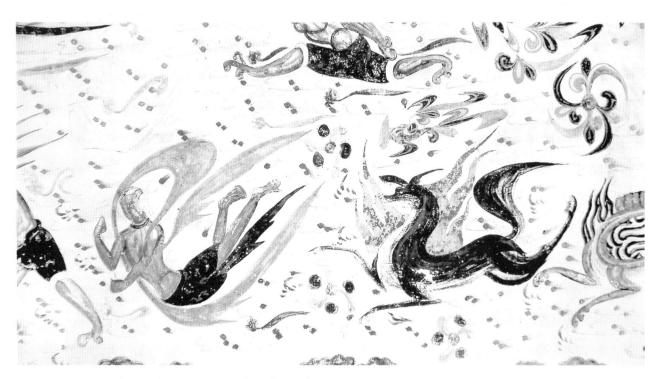

图56　飞廉·飞天图（莫高窟——第249窟）　壁画　西魏　甘肃敦煌莫高窟

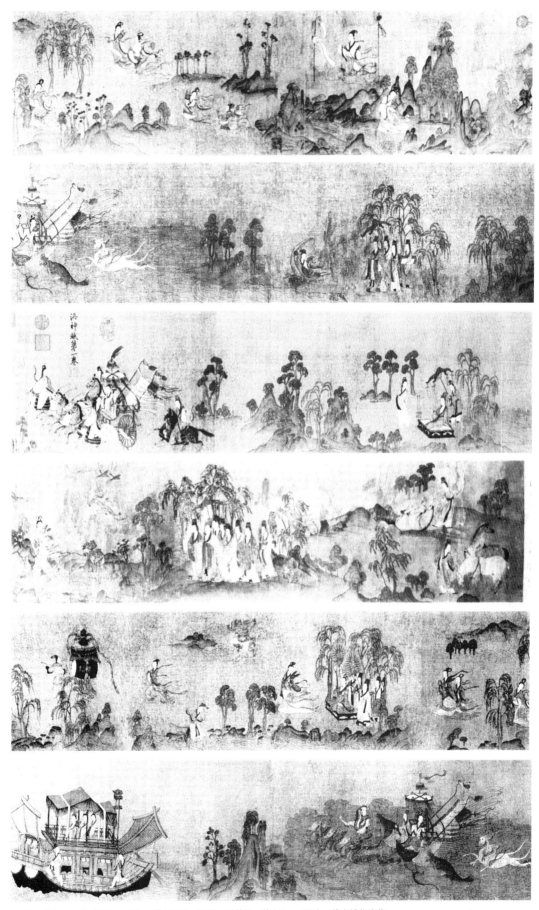

图 58　洛神赋图卷（宋本局部）　绢本设色　东晋　顾恺之（约346—409年）故宫博物院藏

图59　女史箴图卷（局部）　绢本设色　东晋　顾恺之（约346—409年）伦敦大英博物馆藏

有一定的参考的价值。

值得注意的是，在早期文献中并无顾恺之画《洛神赋图》的记载，因此，有专家学者认为，此图作者很可能是晋明帝司马昭。

女史箴图卷（局部）（图59）

据西晋张华《女史箴》所作，《女史箴》原文十二节，图卷亦分十二段，每段题有箴文，内容为讲解劝诫宫女封建道德规范。前三段已佚，尚存九段。依次为舜、冯媛当熊、班姬辞辇、世事盛衰、修容饰性、同衾以疑、微言荣辱、专宠渎欢、靖恭自思、女史司箴。其中冯媛当熊描绘汉元帝游乐遇险，婕妤挺身而出，卫护皇帝；班姬辞辇表现汉成帝女官班姬，为君主不致贪恋女色而忘朝政，辞谢与帝同车。其余各段亦可视形象解释箴文。

整个图卷的主要人物形象刻画对比鲜明，准确地表达了故事的内容，很有艺术感染力，是了解顾恺之绘画风格比较可靠的实物依据。画家以视觉形象的附加法来描写当时贵族妇女的生活，展露出她们的神采；肥硕的人像后面是一片空白的背景，人物之间略有空隙，注重以线造型来创造绘画形象是其主要特征，线条以连绵不断、悠缓自然的形式体现出节奏感，用线的力度不大，正如"春蚕吐丝"、"春云浮空、流水行地"；游丝描无视衣饰底下的身体，却使画面增添了活力。由此可看出，顾恺之将战国以来的"高古游丝描"发挥得淋漓尽致，并将它发展到一个新的高度。

职贡图（图60）

此作系北宋熙宁十年(1077年)的摹本，根据《石渠宝笈初编》著录，此卷原绘有25国使臣像，现已残损，仅存13段。图中绘波斯、百济、龟兹等国使者立像12人，每人身后皆有简短文字题记，注疏国名及山川道里、风土人情、与梁关系、纳贡物品等。题记中元嘉、永明年号前，分别冠以宋、齐朝代名，而天监、大通年号皆不冠朝代。行文语气、亦述梁时事，故此图底本肯定为梁朝所绘，胤、玄、弘等字缺末笔，避北宋诸帝名，可知为宋摹本。

画中人物造型准确，神态自然，传写出不同地区不同国家使者的外貌和风度，体现了中国南朝绘画艺术的水平，为早期人物画的代表作品，对于了解当时的画风影响有其重要意义。据《艺文类聚》载，《职贡图》为南朝梁

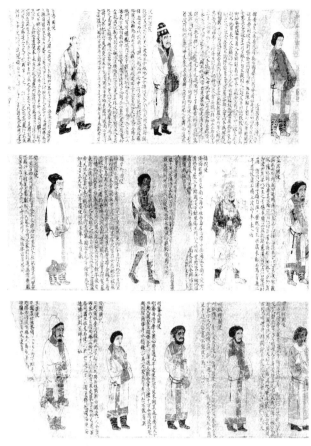

图60 职贡图 绢本设色 南朝·梁 萧绎(生卒年不详) 中国历史博物馆藏

元帝萧绎所作。萧绎是南朝梁武帝第七子，他自幼喜爱书画，博涉群艺。在任荆州刺史时，曾修建孔子庙，画宣尼像并作赞作书，时称为"三绝"。此幅《职贡图》对研究中国古代民族关系和中外关系历史也有重要的价值。

青瓷羊（图61）

青瓷早在商周时期就已经出现，至两汉、魏晋、南

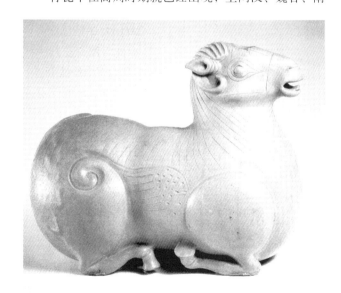

图61 青瓷羊 瓷器 三国 中国历史博物馆藏

北朝时期发展成熟。青瓷其呈色是因釉中所含氧化铁，经过一定温度的氧化焰，烧制成黄色，再在还原焰中烧成青色。由于釉中所含铁量的多寡及烧制过程中窑内火焰温度的不同，故在呈色上又有淡青、青黄、青绿等色调上的差异。

这件青瓷，从造型与胎质来看，应属于南方青瓷。动物形象丰满，在青瓷釉质的光泽映衬下，羊的质感一览无余；羊微张着嘴，似乎正在哼着小曲；它微抬着头，双耳后拉，保持着高度的警惕状态。这件形神兼备的青瓷羊，代表了三国时期的烧瓷水平。

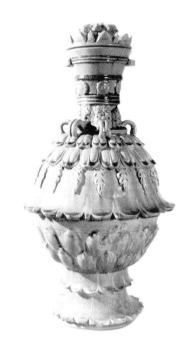

图62 青瓷莲花尊 瓷器 南朝 梁
江苏南京林山出土

青瓷莲花尊（图62）

南北朝时期随着佛教的盛行，印度的艺术对我国的工艺美术亦产生了巨大影响。莲花、忍冬纹这些外来的题材纹样被广泛运用到青瓷造型装饰之中。在佛教中莲花代表着圣洁，人们常将莲花纹样装饰在青瓷器皿上。这种形制的瓷尊在河北的北魏墓群和武昌南齐墓均有出现，可见当时这种造型装饰已风行南北。

莲花尊是以莲花为装饰主题并与造型融为一体的青釉瓷器，它借助于莲花完整丰腴、形似碗钵的形态，一仰一覆构成尊的优美形体。此时莲花尊的造型由前代的圆硕向瘦削高耸演变，给人以端庄、俊秀之感，这与此一时期绘画、雕塑中秀骨清像一致，反映了当时的时代特征。北方的莲花尊多胎体厚重，而南方的则多秀丽巧致。此座青瓷的制作工匠，灵活地运用刻、印贴、堆塑多种陶瓷技艺进行装饰。这座青瓷莲花尊，由多层仰覆莲花瓣构成尊的腹部与底座，颈略细长，造型端庄俊秀，釉色莹润，是莲花尊中的代表作。

德清窑黑釉鸡首壶（图63）

东晋时期浙江的德清窑以烧制黑釉瓷器闻名。釉色润泽，乌黑发亮，此壶可谓德清窑黑釉瓷的精品。盘口、细颈、圆腹、平底，肩部一侧有一鸡形流，鸡首形流昂

头延颈，另一侧为曲形把手，把手与鸡首一高一低遥相呼应，把手连接在口部与肩部之间，流与把手之间有一对横系。此壶造型严谨、规整，壶身呈横向扁式，把手高于壶口，便于提携使用，更增加了外轮廓线的生动感。

鸡首壶是三国末年两晋时期越窑和瓯窑创造的新品种，以后各地窑室均有烧制。早期的鸡首壶的鸡首只是简单的模仿自然，纯系装饰之物，东晋以后鸡首与器形融为一体，达到了实用与形式的有机结合。"鸡"与"吉"谐音，寓意吉祥，因此，备受人们的欢迎。

列女古贤图（图64）

墓主司马金龙原为晋皇族后裔，在北魏袭爵作官，谥赠大将军。司马金龙卒于北魏太和八年（484年）其墓葬规模较大，陪葬品极多，尤以制作精美的木板漆画著名，被视作为珍贵的古代绘画实物。墓内出土了10座漆画屏风。一件五扇屏风，两面绘制，一扇大约是长80厘米，宽20厘米。画面内容选取汉晋以来的孝子烈女、历史故事，并书写榜题和赞文，表现出漆画追摹绘画的倾向。

此屏风分上下四层，以朱漆髹地，以线描勾勒人物，以墨书榜题。内容为古时的帝王将相、烈女、孝子等传统故事。人物描绘用铁线描法，兼施浓淡色彩渲染，画风古朴，富有装饰性。而在构图上，则重在突出主题，中心人物大于陪衬人物。漆屏风画的出土，弥补了北魏前期绘画实物的空缺，画法上与传为东晋顾恺之的《女史箴图》酷似，这也从侧面为顾恺之绘画风格提供了实物资料佐证。

刺绣佛像供养人（图65）

这件刺绣为北魏太和十一年（487年）广阳王元嘉的供养。残片上画四位供养人和一位法师，均手持莲花，身着胡服，旁边各有魏碑体名款注明身份。供养人头饰高耸，低头俯视，表情虔诚；法师平视前方，神态略显

衿持。供养人的上部残缺处，有一站立莲台的菩萨，法相庄严。供养人服装上有参差排列的桃形忍冬纹、卷草纹饰边，密而有序。人物上方布满忍冬联珠龟背纹，采用二晕配色的锁绣法，刺绣针势走向皆依人物、花纹的运动生长方向灵活变化，满地施绣，工艺细腻，构图严谨，色彩浓艳，显示出富丽堂皇的装饰。

图63 德清窑黑釉鸡首壶 瓷器 东晋 浙江德清出土

高髻女俑（图66）

南朝的女俑其造型上不同于后来的隋代女俑，隋代女俑，一般大抵都是窄袖长裙，裙腰高齐胸口，身躯较修长秀丽。而南朝的女俑则与之不同，像这件南朝女俑像，人物刻画主要以头部为中心，高发髻，就像牛角一样向上冲起，占据了重要的空间。面清目秀、文雅丰润、嘴角含笑，生动概括地抓住动作的瞬间，使画面顿生余音，似乎是刚刚发生了一件极为开心的事情。为了表现发髻的美丽，夸张了脖子的塑造，使其变得修长，但整体上并不别扭，而双手拢于胸前，足尖微露。衣物线条处理简练，是为了突出脸部的刻画。人物虽然仍是细腰，但在较短身躯的掩映下，反而显得恰到好处。头大身短的结构，在同期的绘画中也屡见不鲜，从某种程度上来说，反映了南朝人的审美习惯。

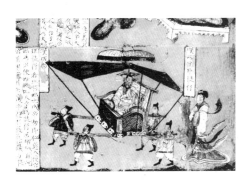

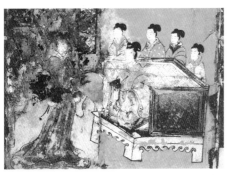

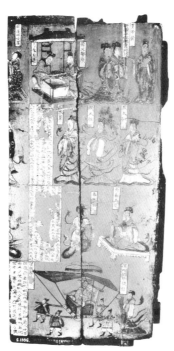

图64 烈女古贤图 木质漆绘 北魏 山西大同石家寨出土

图65 刺绣佛像供养人 刺绣 北魏 甘肃敦煌莫高窟出土

云冈石窟 5世纪 山西大同云冈石窟

晋室南渡后，北方五胡乱华、群雄割据的争战局面被鲜卑族的拓跋氏所荡平，建立起北魏政权（386－534年）。北魏重建社会组织，并大规模兴建佛教石窟寺，由于是皇室投资，所以规模巨大。公元460年至465年，由沙门统昙曜和尚主持，在今山西大同之西武洲山开窟塑佛像，建立了皇家第一所石窟寺，即有名的云冈石窟。云冈石窟，旧称灵岩，位于西武洲山南麓，东西绵延1公里，现存洞窟45个，大小造像51000余尊。

由昙曜主持修造的五个石窟，即今天云冈石窟第16至20窟年代最早，被称为"昙曜五窟"。昙曜五窟规制宏大，平面呈椭圆形，立面为穹隆顶，造像多为三佛，设计别具匠心。5个窟主体造像象征五世帝王，高愈十余米，主尊形体塑造充塞窟内空间，异常高大，强调给礼拜者以无比威严和压抑的气氛。北魏宣扬皇帝"即是当今如

来"的思想，所以佛像是君权、神权高度统一的象征。

继昙曜五窟之后至孝文帝迁都洛阳之前，云冈开窟达于极盛。孝文帝拓跋宏三次临幸云冈，石窟开凿规模和雕刻内容出现了新的因素，大型双窟是这一时期的典型洞窟，属云冈第二期石窟。双窟平面呈方形，内设塔柱，雕饰华丽，吸收西域诸石窟的窟形、阙形及仿木构窟檐，这种兼收并蓄的方式，为安排丰富的佛教题材提供了更多的空间。

由昙曜五窟的初建到第二期双窟的开凿，构成了云冈石窟的基本面貌。太和十八年（494年）北魏迁都洛阳，云冈开窟造像活动便由宫廷转向民间，营建规模减小，窟龛缺少规划。

大佛坐像（云冈石窟第20窟）（图67）

这尊大佛，是昙曜最早营造的大佛之一。佛身高13.46米，作入定坐式。由于窟顶崩塌，成了露天大佛。尽管腿部剥蚀，手残损，但仍可看出其庄严宏伟、内蕴慈祥的形象。具有北魏早期佛像的典型风格，同时，它又是中国传统雕刻与印度佛教雕刻的结合，表现拓跋氏游牧民族气质的杰作。这尊大佛外着右袒袈裟，内着僧祇褶，袒露右胸；左肩斜披至胸前，边饰折带纹。衣服褶皱隆起，并刻有阴纹细线，仿毛织物的质感。东壁的立佛面相、体态与主尊相近，身穿通肩大衣，衣纹稠密，显得厚重。头光、身光诸纹饰，雕刻精细，作多层平行线。

大佛宽肩细腰，两臂甚长，头作高发髻，两耳垂肩，高鼻深目，薄唇上蓄有八字小胡。这些异乎寻常的特征，渲染了佛的超自然力量和神圣气氛。头光和身光刻莲瓣纹、火焰纹，以及坐佛、菩萨、飞天等。此佛目光锐利，凝视前下方，嘴略露出莫测高深的微笑，方圆结实的脸庞、饱满高挺的胸脯、丰厚壮实的双臂和肩膀所蕴蓄的力量与

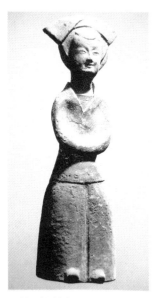

图66 高髻女俑 陶质 南朝·宋
江苏南京砂石山出土

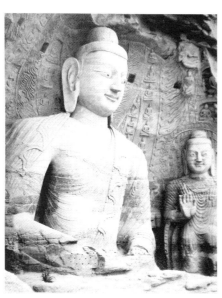

图67 大佛坐像（云冈石窟第20窟）石
质 北魏 山西大同云冈石窟

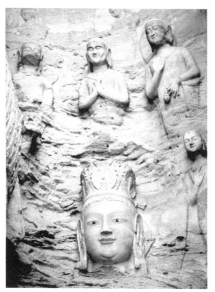

图68 佛弟子像（云冈石窟第18窟）
石质 北魏 山西大同云冈石窟

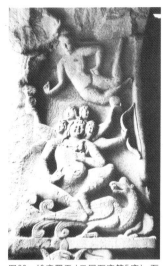

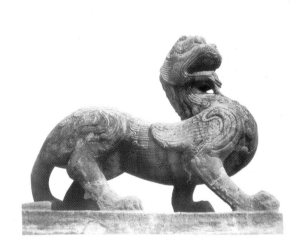

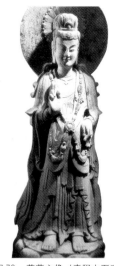

图69 鸠摩罗天（云冈石窟第5窟）石质 北魏 山西大同云冈石窟

图71 安陵麒麟 石质 南朝齐 江苏丹阳胡桥萧赜景陵

图70 菩萨立像（麦积山石窟第127窟）泥塑施彩 西魏 甘肃天水麦积山石窟

魅力，恰到好处地表现出佛祖宁静、洒脱、飘逸和充满智慧的神态。总体上说，这尊巨大的造像还留存着明显的犍陀罗艺术的影响和特色，是中国早期造像代表作之一。

佛弟子像（云冈石窟第18窟）（图68）

此像是由昙曜在北魏和平年间奉敕主持修建的。此窟居中为披千佛袈裟的释迦牟尼立像，两侧各雕五身佛弟子像，佛弟子分作不同的动态，有双手合十，有双手作转法轮式，有单手扪胸，作虔诚状。佛像面带微笑，面部丰满圆润，下身隐没于石窟中。造型浑然整体，含蓄着内在的气魄和力量，十分强调雕塑的体积和量感，生动的形态和真实的质感令人信服。这组佛弟子像代表了云冈石窟的早期艺术成就。

鸠摩罗天（云冈石窟第5窟）（图69）

鸠摩罗天原是印度教的世界守护神，在佛教中被列为护法神。在《大智度轮》卷二将其形象为"童子面，骑孔雀，四擘鸡，提铎、提赤幡"。童子之意，与大自在天之子韦驮天称为同体。鸠摩罗天造像在敦煌、云冈等石窟常见。这件雕刻画面用浮雕方法处理，为北魏作品。这件鸠摩罗天造像作五头两层并置共体处理，六臂分作三组呈不同姿势，双脚对交，盘坐于孔雀之上，孔雀含珠回望，整个形态生动顽皮，画面构思匠心独具，极富于装饰味，其雕刻技法继承了汉画像石的优秀传统。

菩萨立像（麦积山石窟第127窟）（图70）

麦积山石窟位于天水东南45公里处的秦岭西端，处于当时的南北信道上。麦积山石窟始凿于十六国时期后秦的姚兴时代（394－416年），相传南朝宋僧昙弘、玄高在这里隐居，尝有徒弟300余人。这里就成了佛学中心。北魏和西魏是麦积山的繁荣时期，现存的194个洞窟中有大

部分是这一时期的作品。从佛像的造型艺术来说，麦积山的早期作品还带有明显的犍陀罗式作风，如面目清秀，肩膀宽阔等。由于麦积山石窟处于南北的信道上，民间工匠吸取了来自现实生活和世俗人物的情韵，注重佛教形象的内在气质、个性的塑造，从而使宗教艺术突破仪规的限制，创造了极为丰富多样的感人形象。很明显，麦积山塑像的造型较为接近现实，如这幅菩萨立像的形象，瘦削的身体，飘动流畅的衣带，更富有人间气息。这种创造，是雕塑家继承了汉晋以来民族雕刻传统的风格，注入民族生活特点，表现在艺术上的一种新的手法。

安陵麒麟（图71）

帝王贵族陵墓前雕置石兽始于春秋战国，发展于秦汉，从现存实物来看南朝应是大宗。南朝建都建康（今南京），所以南京周边分布着30余座宋、齐、梁、陈四个朝代的帝王贵族陵墓，墓前依一定制度树有神道石柱、碑、兽等。陵墓前石兽一般统称辟邪，这些石兽都是有翼兽，长须垂胸，雕刻生动，气度恢弘，大体分为三类：麒麟、辟邪、天禄。

此座麒麟置于齐武帝萧赜景陵，形体硕大、身体颀长、腰部弯曲、昂首阔步、张口似吼、垂舌至胸，整个体态形成有力的曲线。两肩刻有飞翼，双翼并作鳞纹，衬以鸟翅纹，尾向内卷，遍身毛纹隐起，四肢粗壮有力，整个形态威武雄伟，令人望而生畏，足以证明它的称职。有趣的是它们身上虽雕出飞翼，但绝无轻灵欲飞之状，而是强调以体积感和重量感来突出轩昂威严的气势，以此来表现墓主人无上尊贵的身份。

南朝石兽就其形式来说，是承袭汉代石兽雕刻的。尤其注意的是，它的渊源可上溯到古代波斯的雕刻。这种形式虽然后代不再有，但由于利用整体石材，以洗练的手法表现雄伟的气势，显然影响着唐代陵墓前的石狮形式的创造。

隋 唐 (581 — 907 年)

隋、唐是结束了近400多年分裂混乱局面后，相继建成的统一王朝。虽然隋的历史较短（618年灭亡），但却为后来唐朝的兴盛扫除了障碍，起到承上启下的作用。

隋虽然短，然而有自己的特点和位置。隋朝统治者为了巩固政权，采取了恢复和发展社会经济的措施，缓和社会矛盾，促进了农业、手工业和商业的发展，稳定了社会秩序，同时也繁荣了文化艺术。隋代营建东都，宫阙崇伟豪奢；复兴佛教，建寺绘壁，开窟造像，佛教艺术迅速地发展；南北书画家聚集京洛，各有擅长，相互交流与影响，这使美术方面在前代的基础上有很大进步，出现了向新的高峰迈进的趋势，而且在许多方面具有时代特色。佛教造像承周、齐遗制，丰腴典丽；佛事壁画、人物画的成就尤为突出；山水画也较前代有很大改变，观察与认识自然景象的能力和表现技巧得到了提高。

唐代继隋之后有较长期的统一安定局面。唐是我国封建社会的鼎盛时期，史称"大唐盛世"。唐的"贞观之治"和"开元盛世"表现出社会经济、文化的全面繁荣。手工业和商业发达，各民族接触密切，中外经济、文化交流频繁，创造了辉煌灿烂的文化艺术，使唐王朝发展到隆盛的顶点，成为在当时世界上最强大富庶、高度文明的大国，也使前代各方面的文化成就得到进一步的融合和发展。既继承了汉、魏文化传统，也接受了两晋南北朝的学术思想的新因素，并以之与边地各民族的文化成就相结合，形成了光辉灿烂的唐文化。

唐的首都长安、东都洛阳为此时政治、经济、文化中心。中外物质文化的交流，相互促进了文化艺术的发展，善于吸收外来技艺的中国艺术家则丰富了自己的传统，把文学艺术推向了一个新的时代高峰。唐代的美术也由此达到了前所未有的高度，展现了绚丽多彩的成就。

唐代美术的兴盛与统治者的重视和审美好尚，密切相关。统治者利用美术表彰功勋，要求美术具有社会功能。这使得人物画得到迅速发展，成就斐然。绘画题材内容广泛，出现了人物、山水、花鸟、鬼神、鞍马、屋宇等分科。人物画摆脱程式化、概念化的描绘，更加注意人物神情的刻画。逐步成熟的山水画，已有青绿、水墨的分野，花鸟画也初放异彩。画家或者兼能、或有专精。

由魏晋至隋唐，随着社会变革以及文化交流，各类艺术都不同程度地在变革中发展。唐代都城建筑已形成完整体系，宫殿楼阁雄伟壮丽，帝陵依山川地势建造，整肃庄严，陵表仪卫；墓室玄宫，诞马佣人，塑绘妆銮如生；这是当时社会生活的浓缩与审美好尚的反映。佛、道教仍为统治阶级所提倡，大规模的石窟造像不断涌现，在各个石窟中，唐代造像的规模气势和艺术水平都十分突出，其中塑像和壁画多出自当时名家之手。这些名家活跃于寺院、石窟，创造了极为丰富的宗教艺术形象，成为千百年传摹的典范。

这时的工艺品精丽而纯净，精工其内，质朴其表，形成古代艺术全面发展的时期。工巧百家逐渐脱离汉魏时的人身的依附关系，能较为自由地从事工艺创造，陶瓷、漆器、染织和金属工艺普遍得到发展。工艺美术既继承了传统的技艺，又不断汲取外来经验，注重精工制作，对于材料性能、质地和色彩的掌握与运用，达到前所未有的高度。隋唐之际发明的雕版印刷，不仅为世界文明做出了伟大的贡献，而且开创了版画艺术的新领域。

安史之乱后，唐朝逐渐由盛兴走向衰落，政治腐败，藩镇割据，使经济趋于崩溃，农民起义动摇了唐王朝的统治，而各藩镇又乘机夺取权势，最终酿成了"五代十国"的分裂局面。实际上，虽然此时的社会经济依然繁荣，但中国封建社会也开始由盛而衰。美术的总体面貌由雄豪刚健变为多姿多彩。艺术自身规律开始受到重视，人的心境情感成为美术的主题，画科的分类也更加细，出现了许多专门的画家和作品，并都具有鲜明的个人风格特征。这些都是美术更加成熟的标志。

隋唐绘画

游春图 （图 72）

《游春图》是现存最早的卷轴山水画，被宋徽宗认为是隋代著名画家展子虔的作品，并在卷前手书"展子虔游春图"的题签。展子虔，渤海人，历经北齐、北周、隋三个朝代，在隋朝时曾官拜朝散大夫、帐内都督等职。

《游春图》以全景方式描绘了在阳春三月、风和日丽、花红树绿、山青水碧的郊野中，贵族、仕女骑马泛舟、踏青赏春的场景。画面取俯瞰式构图，充分展现初春的宜人景色。画幅当中是江水，江面辽阔，水波荡漾，江河渐渐伸向远方。左边画有一小山坡，右边一个坡占据一半画面，山岗重叠，向后延伸至后左方。山中树丛茂密，绿树吐芽，桃花盛开，白云缭绕，堤岸迂回，曲径通幽。画面层次清楚，前大后小，深远空阔。春游人

图72 游春图 绢本设色 隋 展子虔（生卒年不详）故宫博物院藏

物点缀其间，或策马，或乘船，或伫立闲眺，神态各异，悠闲自得，布局得体。比例适当。画面空间的处理，已不再是六朝时期绘画中的"人大于山，水不溶泛"，"身臂布指"，比例失调的状况，而是远近山川，咫尺千里。山川河流中的游人形体虽小，却生动有致，整幅画面呈现的春天气息，使人游目骋怀，如临其境。

《游春图》设色浓艳，画法古拙。先以墨线勾出山川屋宇的轮廓，然后填敷青绿渲染，并再以深色重加勾勒，云岫也是先勾云纹后填染白粉，树木、人物等则直接用色点出，画面勾勒少皴，重彩填染，富于装饰感。展子虔在山水画上所达到的成就及其绘画方法，开创了青绿山水的端绪，因而对后世影响深远。

步辇图（图73）

阎立本，出身贵族，继承家学，尤长绘画，而且有政治才干，曾任唐高宗的右相，也是极受重视的宫廷画家。他工于写真，擅故事画，取材多是贵族、官宦以及宫廷历史事件。

《步辇图》描绘了贞观十五年（641年），唐太宗下嫁文成公主与吐蕃王松赞干布的联姻事件。画幅右面坐在步辇上的唐太宗，被肩抬步辇和掌扇的宫女簇拥着。画幅左面中间穿着民族服装，拱手致敬的是吐蕃王松赞干布派来迎娶文成公主的使者禄东赞，在他的前面一人红袍虬髯，可能是典礼官，后一人着白衣或为译员。这幅画虽然是宋代摹本，但在主要人物的刻画上，仍然可以看到阎立本表现人物性格的成就。禄东赞着小团花衣，画家依靠服饰、举止，特别是容貌神情，生动地刻画了

来自远道的藏族使者。禄东赞额上长长的皱纹，朴质的颜面，不仅表现了诚恳、严肃的性格，还表现了藏族人所特有的民族气质。执笏引班的典礼官也描绘得很有性格。唐太宗的形象表现得最成功。画家富有生气地描绘出了他受人尊敬和赞颂的帝王气概，同时表现了唐太宗对于使者品德的嘉许和喜爱，使情节依靠形象的内心描绘而获得有力的表现。这一作品忠实地记录了一千三百多年前汉藏民族友好的重要史实。

全图不画背景，人物形象以流利而刚劲的"铁线描"勾勒，用重色设色和晕染，从中还可以看到与敦煌壁画和佛教艺术的影响与联系。

阎立本在艺术上继承南北朝的优秀传统，认真切磋加以吸收和发展。阎立本具有多方面的才能。他善道释、人物、山水、鞍马，尤以道释人物画著称。

历代帝王图（图74）

《历代帝王图》描绘了从西汉到隋代的帝王像十三人，分别为：汉昭帝刘弗陵、汉光武帝刘秀、魏文帝曹丕、蜀主刘备、吴主孙权、晋武帝司马炎、北周武帝宇文邕、陈文帝陈倩、陈宣帝陈顼、隋文帝杨坚、隋炀帝杨广。画中帝王或坐或立，均以表现人物为主，不以情节为纽带，通过描绘不同帝王的细节以及着力通过外貌的刻画，试图揭示出每一个帝王不同的心态、气质和性格。画家把这些帝王分两种态度来表现，开国之君写其开拓进取之气，往往表现威武英明的庄严气概。汉光武帝、蜀主、吴主及晋武帝貌宇堂堂，雄图英谋，尤其曹丕敏锐的挑衅式的目光，显得十分精悍，有咄咄逼人的

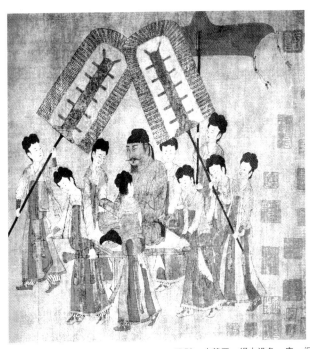

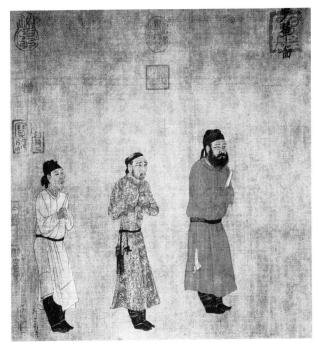

图73 步辇图 绢本设色 唐 阎立本（？－673年）故宫博物院藏

神气。亡国之君表现其软弱萎靡的风貌，往往描绘其浮夸平庸，黯弱无力的特点，如陈倩两眼无神、软弱松弛。在这人物众多、性格各异的人物画题材创作中，画家能够准确地把握人物形象及内心特征，确是一个了不起的飞跃。

从这幅画中可以看出南北朝画风的痕迹，但作品所显示的刚劲的"铁线描"，较之前朝具有丰富的表现力，古雅的设色，沉着而有变化，人物的五官、衣褶用线粗细不同，细部刻画准确适度。因而被誉为"丹青神化"而为"天下取则"，在绘画史上具有重要地位。

《历代帝王图》一直被认为是阎立本的作品，实际是同时代画家郎馀令所作。

牧马图（图75）

鞍马在唐代是流行的题材，传本较多，从现存的绢画和出土的壁画中，可以看出脉络一贯的发展。韩幹，唐代画家，京兆人（今西安），出身贫寒，受到王维的赏识与资助，于天宝初年被玄宗诏入宫中为供奉，韩幹重视师法自然，不因袭前人，其作品《照夜白》、《牧马图》等有摹本流传，此件作品《牧马图》，是宋代的摩本，基本保存着唐代鞍马作品的风格。

画面中一虬髯头戴幞头，身穿翻领胡服的奚官，骑

一白马，左手执鞭，右手牵一配鞍的黑马缓缓而行。奚官眼睛平视前方，姿态从容悠闲，衣饰疏密有致，画面以黑白两色为主调，用精细而遒劲的线条，勾勒出两匹骏马的英姿，造型严谨。作者除用精练的写实线条勾勒之外，也对马的结构线和结实的肌腱略施渲染，使马的形象很有张力，并有很强的体积感。整幅画面表现出了人物质朴的气概与马匹健劲的情性；创造了富有盛唐时代气息的画马新风格。

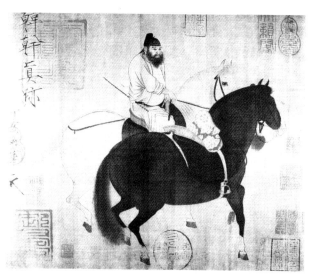

图75　牧马图　绢本设色　唐　韩幹（生卒年不详）台北故宫博物院藏

虢国夫人游春图（图76）

张萱，盛唐时宫廷画家，擅长人物画，尤工仕女题材，常以宫廷游宴入画，题材有贵公子、鞍马、屏帏、宫苑等。《虢国夫人游春图》就是以盛唐宫廷妇女生活内容为题材而创作的。此幅为宋徽宗赵佶摹本。

画面描绘的是唐玄宗宠妃杨玉环的二姐，显赫的虢国夫人及其眷从们骑马郊游的行列的悠闲情景。整幅画面没有衬景，但张萱却构思巧妙并处理了画面。从画面上马的步伐轻快，人的形态从容，符合郊游的愉快主题。从人物鲜艳明快的服装、鞍鞯华丽的骏马，使整个队伍有如花团锦簇，令人联想起沐浴在明媚春光中的桃红柳绿和扑面而来的花粉气息，反映出当时富贵生活的骄纵与显赫。

此幅作品构图布局变化流畅，人物疏密有致，线描劲健工细；画面人物面容丰满，体姿绰约；设色妍雅明快，绚丽华贵。

簪花仕女图（图77）

周昉，人物画家，活动年代略晚于张萱，他出身贵族，曾任越州、宣州长史。其作品主要表现贵族生活。他的画早期学张萱，后加以变化，自成一格，在宗教画中，

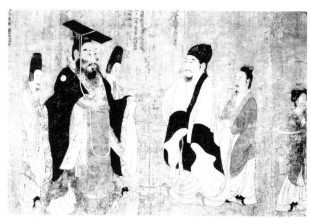

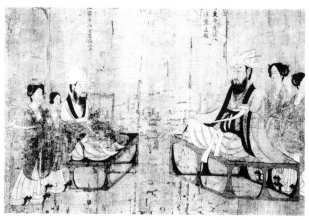

图74　历代帝王图　绢本设色　唐　郎馀令（生卒年不详）美国波士顿博物馆藏

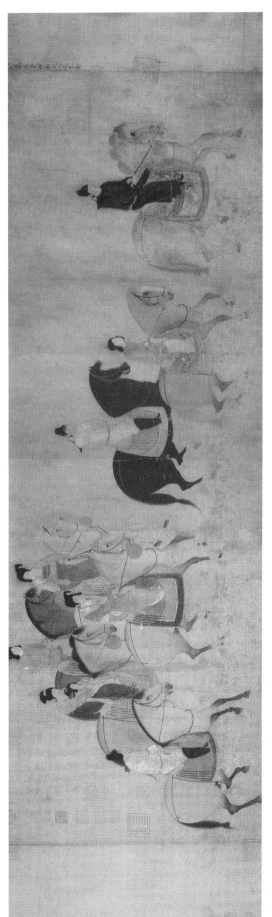

图76 虢国夫人游春图 绢本设色 唐 张萱（生卒年不详） 辽宁省博物馆藏

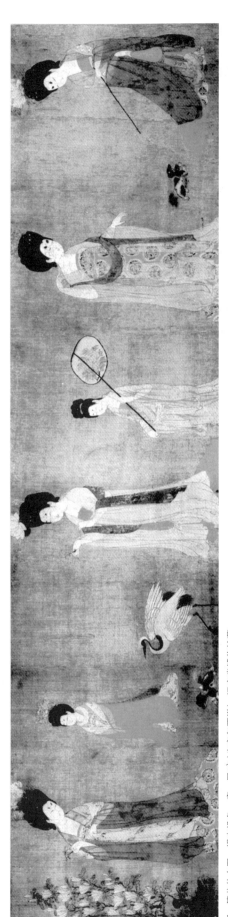

图77 簪花仕女图 绢本设色 唐 周昉（生卒年不详） 辽宁省博物馆藏

创立了独具一格的"周家样"。受张萱画风影响，衣纹简练，所画仕女多浓丽丰肥之态，同时又以肖像画名冠。周昉一生在贵族社会中度过，他了解贵族妇女的生活和内心情感。他不但刻画人物形象准确，还能刻画出贵族妇女寂寞空虚的精神状态。这幅《簪花仕女图》是周昉的代表作品。

画中精致刻画了六个身披轻纱、高髻凌风的贵妇在幽静而空旷的庭园里闲步、赏花、采花、戏犬等生活情节。她们身着袒胸团花长裙，肩披长纱围巾，衣装薄而透明，显露柔嫩肌肤，发髻高盘并饰以牡丹。她们步履从容，但眉宇间却流露出似愁非愁、似怨非怨、似戏非戏的心态。在画幅中，景物衬托虽少，但很精。两只狗、一只鹤、一株花，与原本孤立的人物左右呼应，前后联系，融为一体，构图精妙，首尾呼应。两端仕女面朝内向，中间两名主要人物又面朝外向。构图均衡对称，又通过穿插人物、动物打破对称，使得画面显得既错落变化，又淳朴自然。人物形象及动态刻画微妙，描绘细腻。

圆润流畅的线条，细劲多姿；艳丽丰富的色彩，浓艳不俗，恰如其分地表现贵族妇女细腻柔嫩的皮肤和绮罗纤缕的纹饰与质感。长裙上布满了描绘细致的朱红、粉白团花图案，使得画面浓丽典雅。

五牛图（图78）

韩滉的《五牛图》是目前最早画在纸上的绘画作品。

韩滉，京兆人，唐德宗贞元初，曾任右丞相。但这位高官显贵却喜画农村风俗和牛、马、羊、驴等。《五牛图》是目前仍存世的唯一的作品。画中的五头牛从左至右一字排开，各具状貌，姿态各异。第一头牛通体赭黄，头系红格，身体非常壮硕。第二头牛黄中带白，向前徐进，正扭头向后望。第三头牛略带苍黑，正面而立，似在张口鸣叫。第四头牛身有黑白相间花纹，像似奶牛。昂首阔步地向前走。第五头牛，也呈赭黄色，正侧头伸脖，在低矮的灌木上擦痒。整幅画面，除了最后右侧有一棵小树外，别无其他衬景。作者通过五头牛的不同面貌、姿态，表现了它们的不同性情：活泼的、沉稳的、胆怯的、乖僻的、喧闹的。并将人的感情带入笔墨，刻画出了富有人情味的牛的性情和形象，表达了对牛的喜爱之情。

作者的写实和把握能力很强，对事物的观察也细致入微。他所画的牛，线条流畅，外形毕肖，结构准确，质感厚强。色墨上的处理也独到，并不一色贯穿，其浓淡、干湿变化，根据形体结构和画面对比需要而行。如第一头牛，近于白色的肚皮处用浅色的墨线，其他大部分用稍重的淡墨线，其浓淡度恰当表现了牛的毛色。而牛的

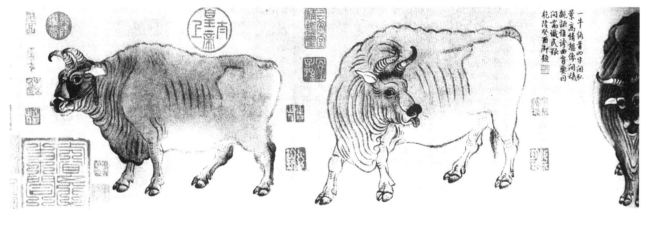

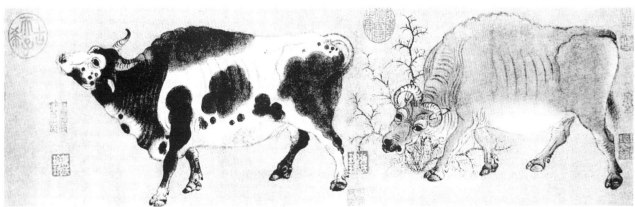

图78 五牛图 纸本设色 唐 韩滉（727－787年）故宫博物院藏

腿骨节、尾根、耳尖、角节等处则用重墨线，眼、鼻处用焦墨线。在描绘牛的角、脖、蹄时，线条粗壮有力。而描写牛身及腹时，线条又略细。这样，造成主次分明、变化丰富、质感强烈、浑然一体的视觉效果。

江帆楼阁图（图79）

李思训，出身唐朝宗室，曾任左羽林卫大将军等职，史称"大李将军"。其作品被唐朝人推崇为"国朝第一山水"。李思训师承展子虔的青绿山水画风，并加以发展，形成意境隽永奇伟、用笔遒劲、风骨峻峭、色泽匀静而典雅，具有装饰味的工整富丽的山水画风格，后世山水画中的青绿山水就是对他这一派画风的继承。

流传至今的《江帆楼阁图》，据载为李思训所作。此幅作品中，作者以劲力遒韧的线条和古雅绚丽的金碧设色，成功地表现出江边的坡岸山崖、绿树繁茂、楼阁幽静、烟波浩淼、渔舟轻荡、游人赏春的优美景色。让人有身临其境的感觉。

画面构图疏密有致，虚实相生。山石画法虽显平实，也略有变化，树木前后左右穿插有致，显得顾盼多姿。图案形状的叶、起伏均匀的水纹、精丽工致的楼宇，整体势态十分相称。此画色彩丰富，整幅画设色以绿为主，墨线转折处用金粉提醒，具有交相辉映的强烈效果。是中国早期山水画的代表作品。

明皇幸蜀图（图80）

李昭道是李思训的儿子，盛唐画家，继承父业，善画山水，并能"变父之势"，有所创新，造诣精深，继承和发展了以展子虔为肇始的青绿山水画派。在画史上与其父并称"大小李将军"。

《明皇幸蜀图》传为李昭道所作，表现的是安史之乱时，弃长安都城逃往蜀地。整幅画青绿设色，云绕崇山，树呈伞状，场面宏大，空间悠远。画中前后均是正在翻山越岭的旅行队伍，它显示了绵延不断、声势浩大的帝王的行从。而画面的中部是正在歇响的骑从，透过不同的情态表现了旅途跋涉的艰辛；近处即是被迫踏上征途的明皇玄宗和他的侍臣、嫔妃。整个画面给人以"蜀道难，难于上青天"的感觉，在巍峨的群山中，人只是大块中的极小分子，自己无法来掌握与控制命运，使观者联想到画面里的中心人物明皇玄宗的复杂内心世界。

从展子虔到李思训父子，可以清楚地看到对于青绿山水画情趣的追求，已由过去的理论上的论述发展到了实践的过程。虽说此时的作品还残留着从人物故事画分离出来的痕迹，个别作品还有一定道释的或历史故事的内容，在表现技巧上也多继承前人细密工致的一体。但是着眼点已明显地不是故事内容，而是更多地着意于山水的秀丽和春日的明媚。唐代盛期的青绿山水通过画面

图79　江帆楼阁图　绢本设色　唐　李思训（651—718年）台北故宫博物院藏

图80　明皇幸蜀图　绢本设色　唐　李昭道（生卒年不详）台北故宫博物院藏

的构图布局，山峦的转折重叠，林木、鞍马、楼台的穿插装点，生动真实地描绘了一些秀丽峻峭的山川风貌。

此画有数幅摹本流传，这件藏在台北故宫博物院的宋代摹本是最接近原作的摹本。

菩萨图（莫高窟——第420窟）（图81）

隋代是在敦煌地区建窟最多的朝代之一，现遗存一百多个洞窟。这幅壁画应属敦煌壁画极盛期的作品。人物面相丰满，比例适度，姿态优美，神情庄静，表现了各自不同的"性情笑言之姿"。其造像已趋于写实。菩萨头戴璎珞，背后有头项光，以熟褐色填绘肌肤，以石绿色描绘服饰，以土黄色点缀饰品及背景，使其色调浓郁，厚重强烈，极富有装饰性。此时的佛教造像仍然没有脱离异域外来的痕迹。

图81 菩萨图（莫高窟——第420窟） 壁画 隋 甘肃敦煌莫高窟

半夜逾城图（图82）

"半夜逾城"是佛教故事中的一个情节，说的是释迦为求"解脱"之道，意欲离家出走，其父母为阻止其"出家"，而紧闭城门，释迦只得半夜离家。

此件壁画在描述"半夜逾城"这一佛教故事时，采用了浪漫主义的表现手法，画中表现释迦头戴冠冕，身着绿色长袍，骑于一匹赭红色马上；马蹄由四个身披绿

色帔帛的天神托着飞越城墙，另有一着长袍的飞天骑着龙马在前面引路，释迦才得以进山修道，最后成佛。画面的上方则是一些着帔帛的飞天在迎送，他们形态不一，有的吹笛箫、有的奏阮咸、有的撒花散香。画面虽然只

图82 半夜逾城图（莫高窟——第329窟） 壁画 唐 甘肃敦煌莫高窟

由三四种色彩组成，但是在云朵的衬映下，色彩显得极为丰富，整个画面充满了运动感与流动感，使得这一题材更具神秘感。此件壁画作于初唐，初唐的壁画在画法上继承了隋代的风格。

张议潮夫妇出行图（图83）

此图是敦煌壁画中最宏大的供养人画面，也是一幅反映敦煌历史的画面。安史之乱后，吐蕃曾长期占领敦煌。851年张议潮率领义民收复河西守，奉表归朝，其后被敕封为河西节度使。张氏世守河西60年，其侄张惟深于865年开凿此窟，于四壁下方特绘长幅的张议潮及夫人出行图。画为横卷形式，前面鼓吹，再画武骑、文骑，并有乐舞，张议潮着红袍骑白马位于画面中部，其后是军队骑从等。车骑队列和旗仗严整有序，并伴有军乐、舞蹈、百戏等活动，反映出张氏镇定守河西时威武兴隆的业绩。这一宏大场面的结构组织、情节动作以及细腻的描绘都显露出高超的绘画能力。

图83 张议潮夫妇出行图（莫高窟——第156窟） 壁画 唐 甘肃敦煌莫高窟

团花藻井图（图84）

敦煌莫高窟作为中国重要的佛教石窟，其壁画极其丰富，品种极多。藻井便是此石窟中用得最多的装饰图案之一。这件作品属于敦煌晚期，以连续图案为主要特征。此藻井由十多种图形组成，每种图形以藻井中心为中心点，由圆形层从里向外，向方形层渐变，呈扩散状态。在具有装饰感的同时，更给人一种张力与运动感。虽然所用的颜色种类并不多，但通过参差组合，相互渗透，给人以色彩繁复、精致清丽的感觉。

图84　团花藻井图（莫高窟——第320窟）壁画　唐　甘肃敦煌莫高窟

屏风舞乐图（图85）

此作出土于吐鲁番阿斯塔那230号墓。墓主人是高昌左为大将军张雄之孙张礼臣。墓中共出土舞乐屏六扇，屏风上画二舞伎、四乐伎，每扇一人，左右相向而立。此图为右边舞伎，舞伎挽高髻，额描花钿，小笔丝眉，凤目无采，面颊丰腴，身穿蓝底卷草纹白袄，花纹绘制精美，锦袖红裳似正挥帛而舞，足着高头青绚履，左手拈披帛，右手虽残，但仍能看出微微上举之势，整个人物俊美飘逸，宁静高雅，婀娜多姿。绢画右上角，画有展翅飞翔的凤鸟。此幅作品反映了初唐的审美习性，已从政治题材转向世俗题材，威严的文臣武将被秀丽的宫廷妇女所替代，同时也可看出当时纺织业的发达程度。此幅作品线条流畅，设色明丽，无论从制作水平还是艺术风格，它都与传世的唐代作品及中原地区的唐代壁画无异。

礼宾图（图86）

章怀太子李贤是唐高宗和武则天的次子。其墓残存

图85　屏风舞乐图　绢本设色　唐　新疆吐鲁番阿斯塔那出土

壁画50余组。这件《礼宾图》便是画在墓道的东壁上，描绘的是各国使节吊唁的场面。画面的礼宾行列由六人组成，布局与人物表情上各具匠心。左边三人戴笼冠，束带，着长袍，其中手持笏板者，为当朝执行官员。三位文官背向各异，似在交谈。而外国使节则装束各别。第四人光头、浓眉、深目、高鼻、阔嘴，身着翻领紫袍，束带，黑靴，可能是东罗马帝国的使节。第五人，头戴羽冠，上插两只鸟毛，身着大红领白袍，两手拱于袖中，推测为高丽使节。最后一头戴皮帽，着圆领灰大氅，皮裤，黄皮鞋，腰束带，两手拱于袖中，可能是东北少数民族的使节。唐代官员自然自如的形态与宾客谦恭谨慎的形态成对比，反衬出唐代的强大。

其所绘人物，技巧娴熟，生活气息浓厚。作者挥毫自如，将人物刻画得栩栩如生，摆脱了一些唐墓壁画程式化的手法，呈现出生动活泼、自由奔放的特点。壁画生动而形象地再现了唐代宫廷外交的场景，也为我们了解当时的外交场景提供了鲜活的形象资料。

图86　礼宾图　壁画　唐　陕西乾县杨家注章怀太子墓出土

隋唐雕塑

释迦牟尼与文殊、普贤菩萨（图87）

甘肃天水摩崖

麦积山的隋代造像仅存有8窟，此摩崖大像，主佛高为16米，为麦积山造像之最。居中主佛为释迦牟尼，胁侍菩萨左侧为文殊，右边为普贤。主佛头发呈低平的螺旋状，面相饱满，双眉高举，眼睑下垂，俯视万物，深沉睿智。双眉直插入鬓并以利锋完整的阴线刻出，颈部及胸部都压出阴纹。这种线刻手法为后来的造像艺术普遍采用，并形成程式。身披通肩袈裟，内着僧祇褊，呈跏趺坐姿。仪态雍容华贵，显得至高无上。普贤菩萨束高云髻，戴花蔓冠，颈佩项链，胸饰璎珞。左手提净瓶自然下垂；右手持花，平举至胸，气度庄重安详。文殊菩萨左臂弯曲，其余略同于普贤。释迦牟尼的衣纹塑造得非常写实，松紧、疏密与结构变化有致，且富于质感。塑像根据人物不同的身份，量体裁衣，较好地刻画了佛与菩萨的形象。在艺术风格上，承北周而有所发展，造像手法朴实、简洁、概括，造型结实厚重，不再紧贴壁面而逐步向圆雕过度，较前代已有明显的突破。这三尊高大雄伟、气宇轩昂的摩崖佛像，虽经后世几次重修，却仍然保持隋代风格，是麦积山雕塑艺术中的重要代表作。

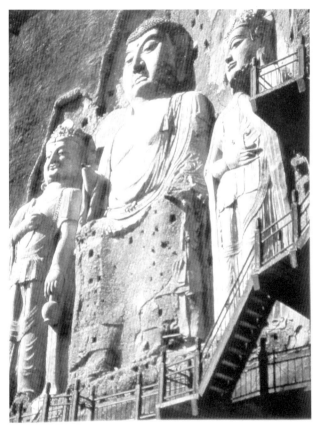

图87　释迦牟尼与文殊、普贤菩萨
（麦积山石窟——第13号摩崖）　石胎泥塑　隋

菩萨头像（图88）

莫高窟开凿在砾岩悬崖上，莫高窟属于玉门系砾岩，因砾岩粗粝、松脆不能雕刻，其石窟里的主体是彩塑妆銮。古代艺术家用泥塑造菩萨像，再施以彩绘。这件彩塑菩萨头像属于敦煌极盛期作品。此件作品人物面相丰满，比例适度，已渐趋写实。作者以拍打模制的方法，以泥彩为媒介，将那种笑与不笑之间的微妙神情植于泥塑上，赋予其生命，表现了独特的"情性笑言之姿"，具有极高的艺术技巧，代表了隋代的彩塑水平。宗教艺术在发展的过程中，对世俗的艺术会产生巨大影响，同时，它也必然因世俗艺术的影响而逐步世俗化。而菩萨的形象明显地呈现女性化与世俗化的倾向，表明佛教造像已越来越本土化。

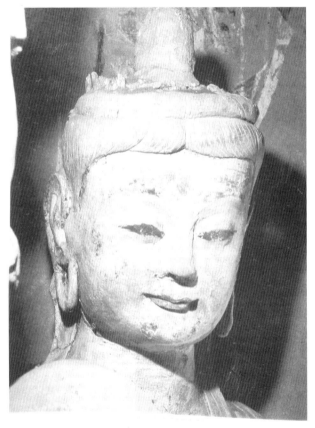

图88　菩萨头像（莫高窟——第421窟）彩塑　隋　甘肃敦煌莫高窟

佛弟子阿难像（图89）

莫高窟的彩塑经历了由稚拙到成熟，由兴盛到衰微几个阶段。北朝的早期彩塑较多地模仿西域与印度佛像式样，尚有明显的外来艺术的痕迹。后期逐渐汉化，无论形貌、体格还是服饰，都有了本土化的特色。到了隋唐，民族特色更加浓厚，已经是完全的中原汉风，而且艺术水平也达到顶峰。此尊佛家弟子阿难像，其身材呈"S"形倾斜，优美地站立着，头部斜而微低，弯长的细眉下，

凤眼微张，眼神似恍惚又朦胧，抿紧的樱唇两边微翘，满脸高贵骄矜的神态，似为女性形象。其神态刻画生动、鲜明，塑绘结合紧密，形质并茂，反映了盛唐的雕塑水平。

龙门石窟　6—10世纪　　河南洛阳龙门石窟

龙门石窟位于河南省洛阳市南郊的龙门山口，这里有从北魏到隋唐时期开凿建造的两千多个窟龛，造像约97300余尊。

龙门石窟开凿于北魏时期，兴盛于隋唐时期。在龙门石窟现存的造像中，魏晋南北朝时期的作品约占三分之一，北魏时的代表洞窟有宾阳洞、古阳洞、莲花洞、石窟寺洞等。这时期窟型比较单纯，变化少，题材内容简明集中，大都突出主像，将外来手法融于中国艺术传统，形成的较为成熟而鲜明的中国佛教石像雕刻风格，呈现出浓郁的中国气派，达到北朝雕刻的巅峰，也为后来形成中国佛教造像风格奠定了基础。

隋至盛唐是古代大规模开窟造像的最后一个高峰期，出现了许多巨型佛教造像和彩塑。这期间龙门石窟在唐代再次成为大规模宗教活动中心，现存唐代开凿的洞窟十余处，而唐代小龛则遍布山野，其中最重要的石刻造像是奉先寺造像。

奉先寺造像是唐高宗时期最重要的造像，可能是唐高宗为唐太宗追福而修。巨大的规模和造像的完美均是

石窟艺术中少见的。这些作品显示了唐朝雄厚的国力和伟大的艺术创造力。

高宗武则天时期是唐代龙门石窟的繁荣期，在奉先寺造像开凿的前后，龙门相继营建新窟，模刻雕造佛像新样。龙门现存有70多尊佛像，是带有印度佛像影响风格的，原像是依据玄奘等法僧带回的造像，成批模刻后移入的。大万五佛洞和东山看经寺罗汉，以细腻的手法表现了不同性格和相貌特征的僧人，是武则天时期的禅宗造像，也是唐代早期密教造像的代表作品。

龙门石窟中大量雕造的阿弥陀、观音和地藏菩萨的龛像，更形象地反映了唐代对净土信仰和末法思想在民间的普及程度。这些新题材和新图样随后成为石窟造像所遵从的图样范例。

大卢舍那佛像（图90）

奉先寺摩崖而建，是龙门石窟群中规模最大的一个石窟，窟呈弧形，塑有一佛、二菩萨、二弟子、二天王、二力士。卢舍那像位于奉先寺西壁中央，开凿于武则天统治时期。大型纪念碑式的大卢舍那像龛，其雕造规模的宏伟，艺术设计的精工，形象刻画之完美，可以说是大一统的唐王朝从初期向盛期发展的时代象征。而主像卢舍那佛，最大的特点是佛像已经完全汉化和世俗化，而且是以女性化的形式出现的，有人认为佛像就是按照

图89　佛弟子阿难像〔莫高窟——第45窟〕彩塑　唐　甘肃敦煌莫高窟

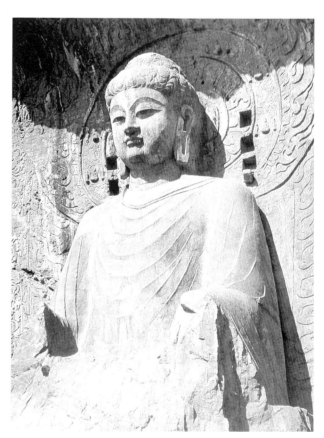

图90　大卢舍那佛像〔龙门石窟——奉先寺〕石质　唐　河南洛阳龙门石窟

武则天的样子塑造的。

卢舍那佛像跏趺坐于束腰莲台上，螺形发髻，丰颐圆润，长目秀眉，身披袈裟，庄严慈祥，似含笑意。其头部稍低，略作俯态，与虔诚的信徒礼教者在仰视时的目光交汇在一条线上，亲切感人。在佛教教义中，佛、菩萨均为男性，但此卢舍那佛像，却反常规惯例，以女性的外貌特征来塑造，似是别出心裁，通览历史便知，这种破天荒的创造，无非是出于政治上的需要。

天王和力士（图91）

天王和力士都是护法神。天王头戴宝冠，身披铠甲，冠甲装饰华美，右手托宝塔，左手叉腰，足踏药叉；头左扭，面方正，颈粗壮，虎视前方，姿态雄健威武，浩气凛然。力士袒胸赤臂，筋肉隆凸，披巾戴珠，战裙飘曳，头侧转，左掌前伸，右拳下握，蹙眉怒目，情绪昂扬激愤，颇有临敌欲战之势。

天王和力士二像手法夸张，造型雄强，动态强烈有力度，颇具阳刚之美。性格情态刻画深入，一个稳健，一个粗犷。构图上，二像形体动作有屈有伸，有抑有扬，和谐而有变化，构成一个完美的立体画面。

奉先寺以大卢舍那佛像为中心的一铺九尊造像，布局严整，主从有序，文武对比鲜明，刚柔相济，雕凿整体感强，又富精细之功，是唐代雕刻精品。

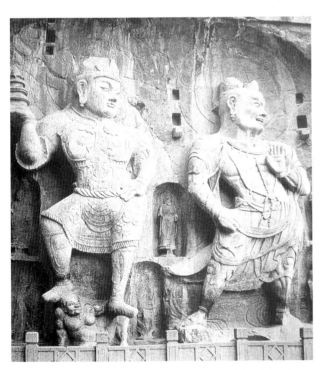

图91 天王和力士（龙门石窟——奉先寺）石质 唐 河南洛阳龙门石窟

乐山大佛摩崖雕像（图92）

乐山大佛为唐代彩绘雕刻，是世界上最大的石刻弥

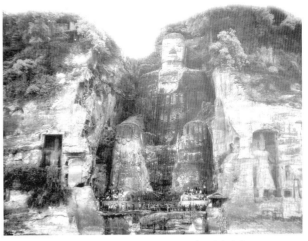

图92 乐山大佛摩崖雕像 石质 唐 四川乐山凌云山栖鸾峰

勒佛坐像。它是依山壁凿岩而成，佛像总高71米。头高14.7米，头宽10米，肩宽28米，手指长8.3米。佛像体形魁伟高大，比例匀称，双目微睁，远眺峨眉，近瞰乐山，面容端庄慈祥，形神兼备，巨细和谐，令人叹为观止。据载，佛像由海通禅师于唐玄宗开元年间开凿，海通圆寂后，由川西节度使韦皋主持，继续兴造。前后持续了90年，完成时弥勒佛坐像，彩绘全身，并修建宽60米、7层13檐的大佛阁保护它。大佛阁宋时称凌云阁、天宁阁，于明时毁圮。虽经千年风雨，大佛依旧基本完好，大佛造型精美，刀法洗练，粗犷豪放，体面严整，线条遒劲，成为雕塑史、佛教史的一大奇迹。

从三个角度观赏大佛，会有不同之感。

泛舟江中，会看到大佛坐在青山绿丛中，与周围环境融为一体。此时恰好印证了"山如佛，佛如山"的俗语。

如果在山顶看大佛，首先入眼的是大佛头上的1021个发髻，再就是旁边的3.3米长的眼睛、5.6米高的鼻子和7米大的耳朵。在这里，人与大佛同处一个视点，远处是三峨秀色，下面是波光云影，耳边是松涛竹韵。

若是顺栈道而下，可以下到大佛的脚旁。大佛的脚面可围坐百十余人，抬头仰面，大佛高峻巍峨，与云为伴，让人敬畏不已。

菩萨立像（图93）

这尊菩萨造像，细腰丰乳、圆润柔腴、体态婀娜、风姿绰约。身体呈弯曲扭动状，胸际斜挂的天衣和小腹上的弧线，加强了形体的优雅韵致。项圈精致，图案优美，疏密得当；肩上飘带如溪水一样蜿蜒活泼，烘托了菩萨的天姿丽质。身体的轮廓线和肌肉起伏转折微妙，菩萨肌肤饱满、光洁细腻、富有弹性，充满着青春活力。天衣和长裙质地轻柔，线条流畅。人物的性格同形体美，被巧妙如实地表现出来，达到了相当高的境界。

盛唐时期，国力强大，社会开放，艺术风格崇尚华美丰腴，菩萨造像追求丽妇的姿容和官能美的表现。这

尊菩萨立像虽然头部与手臂均已残损，但是其形体保存完好，仍然可以展示出其艺术魅力和高超的雕刻水平。

图93　菩萨立像　石质　唐　陕西西安博物馆藏

飒露紫与丘行恭像（图94）

这是举世闻名的"昭陵六骏"石刻浮雕造像之一。昭陵是唐太宗李世民的陵墓。昭陵六骏是昭陵雕刻的代表作，也是唐代雕刻的代表作。六骏是唐太宗李世民在开国征战先后乘骑过的六匹骏马。李世民登基做皇帝后，为了纪念曾与自己同生共死、浴血沙场的六匹战马的功劳，特命优秀匠师将它们做成浮雕置于自己的陵墓中。丘行恭是唐太宗李世民的侍从，曾"勇敢绝伦"，护卫唐太宗，其事迹也与"飒露紫"有关，其战功卓著，死后恩赐陪葬在昭陵。

这件《飒露紫与丘行恭像》所描绘的是武德四年（621年），李世民攻打东都洛阳战役中所乘的坐骑飒露紫，在战役中不幸中箭，丘行恭为其拔箭的惊心动魄的一霎那。马前腿挺立，肩颈紧张高耸，鬃毛高竖；丘行恭稳重沉静，谨慎地握着箭柄，正欲拔出。人物与马的动态、神情刻画精妙，加上采用高浮雕手法，人马都半面突出，细部几近镂雕，骨肉突凸，使人和马各具不同的质感。

"昭陵六骏"表现形式是：三匹站立，三匹奔跑，都是体态矫健、雄劲圆肥，明显地刻画出唐代时期人们所喜用的西域马的典型。从这尊作品来看，唐代雕刻在突破传统的基础上，对后世的影响很大，尤其是对弧线美的追求，暗示着一种膨胀感和浑厚感，也正是中盛唐时期崇尚的丰肥造型观念的前兆。此造像其雕工精良，比例合度，结构准确，形神兼备，可谓是空前的杰作。

图94　飒露紫与丘行恭像　石质　唐　美国费城大学博物馆藏

石刻狮子像（图95）

顺陵是武则天母亲杨氏的陵墓。顺陵规模庞大，石刻颇多，有马、羊、侍者、狮子、天禄等30余件。陵前神道两侧有一对石刻立狮。其中东侧为雄狮，西侧为雌狮。这座立狮为雄狮，高约3米，长约3.5米。石狮昂首挺胸，伫立遥望，张口怒吼。头部硕大见方，双目圆睁，舌尖上翘。额下及两侧须毛雕刻精细，带有装饰性。躯体雄伟，造型浑圆。前胸肌肉隆突，四肢劲健内收，内蕴千钧之力。狮身和半米高的底座，采用整块青石雕成，注重大的形体团块塑造，强调室外大型雕塑的特色。顺陵石刻狮子较多，重写实、又夸张，雕刻精美，艺术价值很高，此狮最为精彩。西侧的雌狮与此狮大致相同，运

用手法在统一基调中参差错落，体现出对称均衡，而又富于变化的艺术法则。

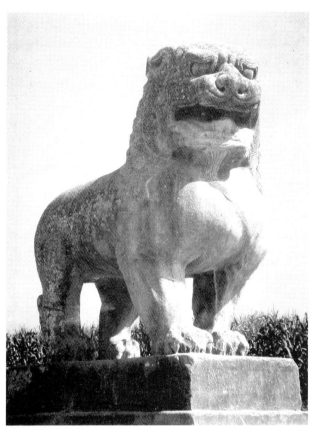

图 95 石刻狮子像　石质　唐　陕西咸阳陈家村武则天之母顺陵

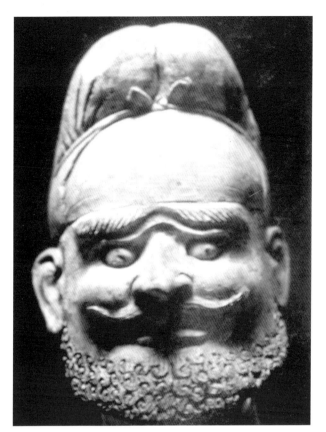

图 96 胡人头像　陶质　唐　陕西乾县北原永泰公主墓出土

胡人头像（图 96）

自丝绸之路开通以来，西域各国人纷至沓来，或学习或经商或索性定居中国。据记载北魏时洛阳的胡人有万家之多。唐代全国各地都有胡商。仅长安胡人也有万家之多，他们中有的人在中国娶妻生子已经居住几代了。至于丝绸之路上来来往往的胡人就无计其数。在唐代，经济的繁荣，手工业的发展，使得生活用品种类丰富多彩，在佩饰物中，出现了小型瓷玩具。且这些小型瓷玩具，其形象较为突出。这个胡人头像，就是当时的儿童吊在身上的小玩具。这个《胡人头像》就是此类作品中，形象最为生动传神的一个。

头像中的胡人脸呈方形，丝缘由颌下返回结于头顶，眉毛和上眼睑构成一中部凸起的弧线，有很强的装饰意味，颧骨突出，双眼深陷，二目鼓出，鼻子夸张，大且高，鼻子底下胡子上翘，下颏胡须浓密而且呈卷曲状，与嘴部的特征融合在一块，似乎是着意营造一种欢乐、滑稽的气氛。虽然此头像在造型上采取夸张的手法，但是还能发现其结构严谨、比例和谐、形象生动，作者有高超的写实技能。此般见证着唐代手工业的发达。

三彩骆驼载乐俑（图 97）

三彩俑是在白色黏土胎的外表按设计需要施以含铜、铁、锰、钴等釉料，加入铅作助熔剂，经低温烧制后，釉色呈光鲜富丽的绿、蓝、赭三色，故称三彩俑。

经过唐初"贞观之治"，到了开元年间，唐朝达到了全盛。首都长安成为当时世界上独一无二的政治、经济、文化中心，丝绸之路商贾来往极为频繁，骆驼为"沙漠之舟"，所以骆驼的地位得以凸显，它也成为艺术家的表现对象。这件三彩骆驼载乐俑，是唐代艺术的珍品。

《三彩骆驼载乐俑》中的这一匹骆驼，四腿粗壮引颈昂首，似在鸣叫，驼背上设有一圆垫，上架一方平台，铺有一条长形的彩条毯子，两侧下垂。驼背平台上有5个男乐俑，身穿圆领窄袖长衣，头戴软巾，4人手执乐器，盘腿环坐于平台上，中间立一男俑，正在高亢歌唱。整组乐俑气氛热烈，姿态丰富，令人如身临其境。这种快乐的俑群，是对唐代商旅们的形象和生活的真实写照。

这件《三彩骆驼载乐俑》局部塑造得颇为精彩细致，刀法准确熟练，合乎解剖结构，是唐代艺术的珍品。

黑釉三彩马（图 98）

马是唐三彩中最常见的雕塑题材之一，也是塑得最成功的艺术作品。

这件黑釉三彩马剪鬃缚尾，宽项阔臀，四肢粗壮，鞍

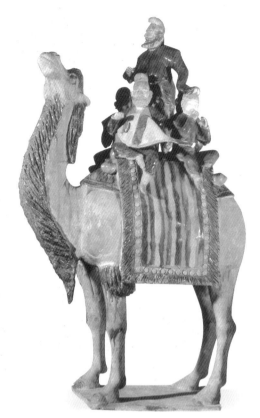

图97 三彩骆驼载乐俑　陶质　唐　陕西西安南郊中堡出土

辔装饰华丽，是典型的唐代骏马形象。

马鬃剪作三花，戴辔衔镳，背驮鞍座和障泥，身躯浑圆结实，阔颈宽胸，饱满的形体构成优美的轮廓，造型雄健，姿态自然，四蹄的着地点相对集中使构图于稳定中透出灵巧。作者抓住了马嘶鸣的瞬间，各个部位表现出相关的运动。其嘴张开，似乎在呐喊，由此带来眼睛圆睁，面部肌肉紧缩，似乎还能看到其血管中的血正在飞速流动。加之黑色马身与头及鬃尾、蹄部的白色形成鲜明的对比，使其更具风采。作者的高超技艺可见一斑，黑釉三彩马是唐代三彩马中不可多得的精品。

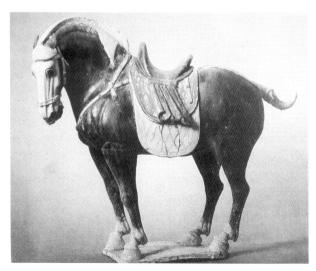

图98 黑釉三彩马　陶质　唐　河南洛阳文物工作队藏

弹琵琶女俑（图99）

隋代陶俑主要继承了北齐、北周风格，也与南朝陶俑有相似之处。隋代雕塑取材多样，陶女俑是其中的主要题材。这件女俑，虽然她在弹奏美妙的曲调，是旋律的传播者，但是她长裙曳地，面容呆滞，缺乏生气，具有隋代女俑造像的典型特点。女俑头梳双螺髻样发式，厚大的发髻压在头上，颇有压抑感，但在不做过多雕琢的大琵琶冲击下，削减了其形体的这种感觉，使之与瘦弱短小的身材和谐相映成趣。增加了作品的可欣赏性和观者的娱乐感，才使这件作品的艺术质量不同于一般。

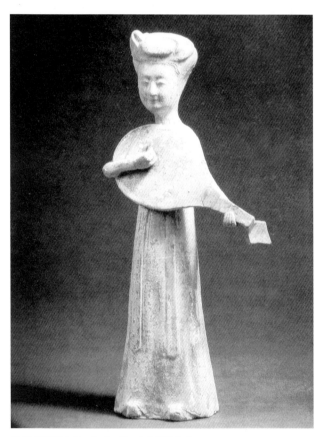

图99 弹琵琶女俑　陶质　隋　上海博物馆藏

舞马衔杯纹银壶（图100）

金银器皿作为一种豪华而贵重的生活用具，在隋唐时期有着重大的发展。唐代金银工艺的铸造与装饰具有独特的风采。

据史书记载，唐玄宗时曾训练舞马百匹，每当八月五日玄宗生日时以舞马跪拜献寿，此银壶壶身两侧锤出的就是这样的舞马。两匹鎏金舞马口衔酒杯，颈上彩带飞舞，昂首奋蹄，前腿直立，后腿弯曲，长尾上扬，正在翩翩起舞。舞马骨肉匀称，结构准确，生动逼真，边缘处理巧妙圆熟，具有较强的梯级感和空间感。

而这件鎏金银壶的造型也颇为奇特，它不作圆形，而是呈扁形，充分发挥线条优美的特色，壶腰的曲线造型使得整件器形流光溢彩，与器身银的光感共同营造了典雅、宁静的气氛。

这件鎏金银壶的打制手法简洁而气度博大。仅在壶盖和壶底座与身的交接处有装饰纹，以整体性取长，是此作的一大特色。

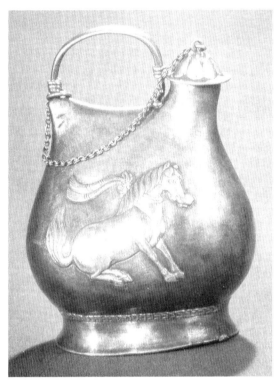

图100 舞马衔杯纹银壶 银质 唐 陕西西安何家出土

图103 双龙把双身瓶 陶质 隋 中国历史博物馆藏

图102 花鸟人物螺钿铜镜 铜质 唐 河南洛阳涧西出土

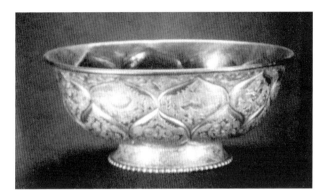

图101 刻花赤金碗 金质 唐 河南洛阳何家出土

刻花赤金碗（图101）

刻花赤金碗多为帝王所用，碗中墨书标出它的含金量，为唐代管理金银器之法。

唐代金银器的成型以锤击和浇铸为主，其器物表面主要运用切削、抛光、焊接、刻凿、铆、镀等工艺技术处理。

此金碗周身满布珍珠底纹，腹部锤出两层仰莲瓣，莲瓣内以阴线刻鸳鸯、鸿雁、鹦鹉、鹿、狐及卷草、卷云等花纹，花纹呈浅浮雕状，造型生动，繁而不乱。碗内壶底刻宝相花，圈足内刻飞鸟、流云，碗内一侧有墨书一行：九两半。此金碗圆唇敞口、圆腹及喇叭形圈足形成的开敞与精致的纹饰相映成趣。

这件刻花赤金碗的造型大气，技术精湛，唐人的自信心理和雍容华贵的装饰风格都可以从中感悟到。

花鸟人物螺钿铜镜（图102）

隋唐时期因陶瓷工艺的迅速发展，铜器在日用器皿方面相对减少，甚至被替代。但唯有铜镜铸造业又兴盛起来，并呈现出新的面貌。唐代铜镜，庄丽丰满，质纯而精，净白如银。此时的铜镜除实用功能外，还广泛用于赏赐、送礼等各方面。

这件铜镜属中唐时期，镜圆形，铸有窄边缘。纽与缘间镜背嵌螺钿图像，表现的是两位隐居山林的逸士，一扶琴，一饮酒。盛开花朵的树上有大、小鸟栖息，阴下静卧一猫，树两旁为两鹦鹉展翅对舞，边有一侍女提物伫立，二逸士前方还有一鹤正蹁跹起舞，另有花鸟穿插其间。整幅画面透射出幽雅的田园风光气氛。贝壳经磨制雕刻后，用漆粘贴，不同材质的利用造成了精巧、华贵的效果，这是一件颇有意境的艺术品。

双龙把双身瓶（图103）

隋代白瓷已经成熟。这件双龙把双身瓶为白胎白釉，是隋代白瓷的代表作品。

此器洗形口、沿深，长颈中束，下连双腹。腹深，近底外敞。洗口与双腹肩部置对称龙形把手一对。这种造型是从前代的龙首鸡头壶演化而来的。双腹既可增大容积，又易于取得造型的稳定；双把手则适于不同角度的取用。此瓶造型颇具特色。口颈与双腹成"品"字形结构，和双把与器身、双腹之间所构成的虚空间，一反一正，与讲究"计白当黑"的书画造型不谋而合。此瓶装饰简朴大方，龙首形体刻画生动、概括，颈部及双肩有弦纹装饰。白胎白釉充分显示出材质的素雅之美。

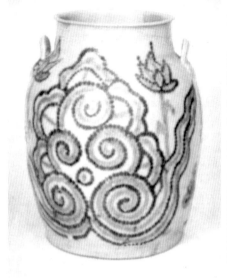

图104 褐釉绿彩云纹瓷罐 陶质 唐 江苏扬州博物馆藏

褐釉绿彩云纹瓷罐（图104）

此罐为盛唐时期长沙窑的釉下彩绘，长沙窑是唐代重要瓷窑，以烧青釉为主，釉下彩是此窑装饰的重要方法。唐代瓷器，造型浑圆饱满，简洁单纯，富有变化。

这件器物微侈，圆唇、短颈、削肩、深腹，肩部有对称关系。器身硕大，腹部轮廓圆直，盛装容积大，实用强。造型敦厚、饱满。此罐装饰方法别具一格，通体施黄釉，釉下绘以褐绿等色斑点，由斑点规整地排列组成云纹和莲花状图案，图形基本呈对称状，在灰黄釉色上衬出的褐釉色彩斑十分漂亮，与同一时期的一些瓷器比较起来，这种釉下彩别有一番风味。

这件釉下彩绘是唐代长沙窑罕见的精品。

狩猎纹夹缬绢（图105）

夹缬是传统的手工艺印染法，据文献记载，夹缬工艺源于汉代，普及于南北朝，成熟完善于唐。此工艺是用两块雕镂同样花纹的木板将丝物夹在两板之间后再染色。唐代夹缬则是在隋的基础上有所发展，已能染出各种绚丽的颜色。这件夹缬，染于绢上，表现狩猎场面，野兽逼近，小动物飞奔逃路，猎手准备射箭的紧张场面。整件简洁明快，精美写实，人物造型，富有西域生活的情趣和风格，反映了当时夹缬的制作水平。

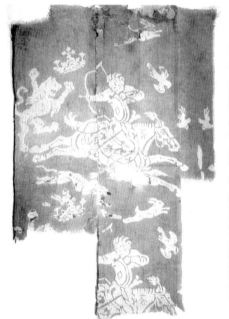

图105 狩猎纹夹缬绢 印染 唐 新疆吐鲁番阿斯塔那出土

玉镂双凤佩（图106）

唐代时期，由于小型瓷玩具的流行，在一定程度上，影响了玉石佩饰的发展。尽管如此，玉石工艺仍有较大的进步，这件玉器就是唐代玉佩中的精品。此玉佩玉料为青色，局部有褐色浸蚀，是采用镂雕与阴刻的方法，在玉佩的两面刻画相同的纹饰。其中，相向的凤鸟立于莲花之上，仰头上鸣，造型生动，其外有缠枝莲，环绕点缀，与现今民间流行的凤凰图案没有太大差异。玉质光滑圆润，图形呈对称状，极富装饰性。

唐代玉佩，开始走向生活化，所用的装饰图案与同时代铜镜上的动植物纹样，极为相似。所以此物当是唐代之物，它是以花鸟纹相结合饰于玉器上的最早遗物之一。

图106 玉镂双凤佩 玉质 唐 故宫博物院藏

五代宋辽金（907 — 1279 年）

五代宋辽金（907—1279 年）在中国历史上已处于封建社会后期。

五代宋辽金的历史发展可以分为三个阶段：分裂的五代十国；与辽和西夏并立的北宋；与金对峙的南宋。这一时期政权的并立与更迭，民族的矛盾与融合，社会结构的发展与变化，都呈现了错综复杂的局面。在魏晋隋唐取得了高度成就的中国美术，正是在这样一个特殊的历史条件下演进与发展的。

唐代灭亡之后，中国又进入割据、分裂的状态，历史上统称为五代十国（907—960 年），在短暂的 53 年间，中原地区相继出现后梁、后唐、后晋、后汉、后周五个朝代，围绕中原的江南和北方形成了十个小国，在江南有：吴、吴越、闽、南唐、楚、南汉、前蜀、后蜀、南平，在北方有北汉。这些分别前后出现、大体并存的政权，基本沿袭唐制。在五代由于王朝更替频繁，战乱不断，导致经济停滞，只有少数几个战事较少的地区，如南唐、西蜀，其政权相对稳定，经济得以在隋唐的基础上持续发展。

北宋（960—1127 年）是与东北契丹政权和西北党项族政权并立的汉族政权。

后周显德七年（960 年），禁军统帅赵匡胤兵变称帝，定都汴梁（今开封），建立北宋，成为北宋开国之君，从而结束了五代十国的纷争局面，实现了统一。统治者采取一系列措施，集政、兵、财权于皇帝一身，强化中央集权制，偃武修文，实行科举文官制，农村发展租佃制，手工业实行雇佣制，这一切虽推动了中晚唐以来社会结构和经济文化的发展，但也造成了抵御边患的疲弱，加上统治者的苟安享乐，酿成边患不断。实际上，北宋的统一是相对的，并没有包括北方辽政权和西夏政权统辖的地区。

东北契丹政权在五代时已日渐强大，不时掠夺中原，同时扶植甘愿称臣政权。后梁贞明二年（916 年）契丹国建立，后改国号为辽，并统治了中国北方的大部地区，大量吸收唐宋文化，使经济文化颇盛。

西北党项族政权亦乘五代中原混战之机而发展势力，逐渐拥有今宁夏、甘肃及陕西一部分，其曾臣服于宋，亦曾联辽攻宋。于宋景祐五年（1038 年）正式立国，国号大夏（史称西夏）。西夏宝义二年（1227 年）为金所灭。

北宋和辽均亡于女真建立的金政权。在辽统治下的女真族，因不满其统治，于政和四年（1114 年）在阿骨打的率领下起兵反辽，大败辽军。次年立国，国号大金，定都上京会宁府（今黑龙江阿城）。金建朝之初，政治上实行勃烈极制（议事制），军事上实行军政合一，吸收宋、辽制度进行改革，国势益强。金曾于宋结盟，共同攻辽。后旌麾直指北宋，大举南侵，直至靖康元年（1126 年），攻陷开封，俘徽、钦二帝北去，北宋灭亡。

北宋灭亡之际，宋徽宗第九子赵构即位称帝，迁都临安（今杭州），史称南宋（1127—1279 年）。南宋初期金军仍不断南侵，激起南宋军民的英勇抗击，但投降派苟且偷安妥协，于绍兴十一年（1141 年）签立宋金和议，形成此后的南宋与金对峙的相对安定局面，直至金与南宋先后被元所灭。

五代时期割据战乱及两宋政局的变化，从总体而言并没有影响社会经济文化的发展，更未改变晚唐以来新经济关系的形成和随之而来的文化变异，五代两宋的经济文化从长安到汴梁，又从黄河中下游移到长江流域，避开战乱为经济的繁荣开拓了新的领域，使唐代出现的新机得以继续发展。到北宋中期，社会比较安定，经济的发展情况也超过盛唐的水平，商业、手工业空前兴盛，科学技术、哲学史学、诗文书法、绘画雕塑随之发展。从而为中国美术的演进带来了新的机运。南宋虽蜗居江南，但江南原本就很发达的社会环境使得南宋贵族依然可以过着与南迁之前同样的奢华生活，并以能与北宋汴梁相媲美的临安来作为政治、经济、文化的中心，同时还聚集了不同阶层的人和大量的财富。这些又给宋代美术的发展提供了良好的土壤。虽然上承唐朝的五代与下启元代的南宋都在绘画中具有继往开来的特点，但总体而言，这一时期在绘画领域中的许多变化是前所未有的。

五代割据造成的政治、经济的差异，使文化发展相对不平衡，而相对稳定的中原、南唐和西蜀、敦煌等地，则呈现出明显的地方特色，形成了几个中心，它们有的不同程度地秉承唐风，有的在技法、意境、审美情趣方面有所发展、创造。南唐开创了宫廷画院；西蜀继承了中原绘画传统，在宗教画和花鸟画上颇有建树。敦煌地区的石窟寺院艺术仍保持宏伟规模，似乎设立了画院机构，还有雕印佛经、佛像，这些经、像是早期版画史的珍贵资料。五代时期的美术为宋代美术进一步的发展作了准备。

北宋的建立有利于经济文化的发展。首都汴梁云集了一批画家，中原一带绘画成就突出，并与辽金形成艺术交流，江南一些画家也颇具实力，宋室南迁，绘画重点又移到杭州。宋代绘画与社会各阶层都保持联系。皇室贵族对美术的爱好和重视，宋代皇帝都不同程度地爱好书画，尤以徽宗为最突出。宋开国之初就建有画院，到徽宗时代，画院成为古代宫廷绘画最为繁荣的时期。五代及两宋的士大夫文人对书画文玩的欣赏也蔚然成风，他们把绘画进一步视为文化修养和风雅生活的重要部分，许多文人集收藏家、鉴赏家、画家为一身。而还有一些技艺卓绝的画家涌入繁荣的城市商业市场，他们的作品

虽然有明显的商品化性质，但对促进宋代绘画的繁荣起着重要的作用。这些都推动了美术的新发展。

而手工业和商业的发达，科学技术的进步，也促进了工艺美术的发展和提高。这一时期工艺美术中最为突出的是陶瓷、丝织及漆器。

五代宋时期的雕塑缺乏隋唐的宏伟规模和奔放气势，但在写实手法上却有所发展。宗教雕塑占有重要位置，开凿石窟的风气已趋衰微，寺观雕塑仍有一定规模。由于宗教艺术进一步世俗化，神佛塑像中理想化成分明显减弱，现实性生活气息则大大增加，有的菩萨、罗汉、侍者像，几乎是现实生活人物的写照。

辽、金都是以少数民族贵族为主、吸收汉族地主参加的政权，武力上虽不断侵略宋统治着北中国大片土地，但其发展过程中始终不断接受汉族先进典章制度，逐步完成由奴隶制向封建制的过渡。在文化上也不断吸收融合中原文化的特点，它的绘画雕塑艺术有的在中原唐末传统基础上继承发展，有的则带有民族地方特色。辽、夏、金等地区的工艺美术有着民族和地方特色，也吸收了汉族工艺制作上的先进经验和技艺。

从上述概述可以看出，五代、宋及辽、金的美术的变异有两大特点十分引人注目。

一是美术由功能性向观赏性转化。中唐之前，绘画讲求的是"鉴戒"，雕塑和工艺也把实用功能放在首位，同时不同程度地渗入观念和制度。自晚唐兴起的"鉴戒"、"怡悦"并重的风气，到了五代、宋、辽、金转而较多的是娱情性、观赏性，教化功能虽仍存在，但已是明显削弱，壁画的地位开始被卷轴画所取代，工艺美术则出现实用和观赏的分离。

二是由关注外部世界的磅礴意气的美术，开始向开发内心世界涵咏性情的美术转化。两汉、盛唐时期的对外部世界的肯定、惊异、征服和统驭的热情，强劲、博大、深沉和旺盛的气势和内容压倒形式的特点，经中晚唐至五代改造，到宋辽金时已经逐渐演化成对丰富世界的玩味，对丰富内心的沉潜。一种欲进还退的精神、典雅的韵致、和谐的生气、平易严谨的风格正日益形成。尽管这一时期的各类美术虽有差异，却仍有共似之处，这些共似汇合成一种总的趋向，即是在比较通俗平易、又讲究规范的艺术形式中，以造型艺术实现着愈来愈强的心理平衡，以表达和雅、含蓄、清新、精严的美的理想。虽然也偶有内容压倒形式的雄浑之作，却不能成为主流，虽然也有纤巧靡丽之风，却总会不断地被纠正。

五代宋辽金绘画

行道天王图（渡海的毗沙门天）（图107）

这幅画出土于敦煌莫高窟第17窟，描绘的是北方护寺的毗沙门天及其随从护寺巡察的场面。毗沙门天为守

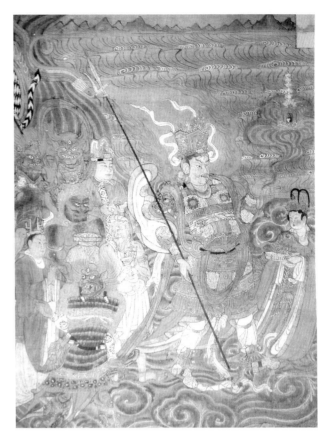

图107　行道天王图（渡海的毗沙门天）　绢本设色
五代　英国不列颠博物馆藏

护天下四方的四大天王之一，画面上笔法流畅矫健，设色富丽典雅，是五代宗教画的代表作品之一。

四天王木函彩画（图108）

1978年在江苏苏州瑞光塔第三层塔宫中发现，是描绘在"真珠舍利宝幢"的内木函上。此木函内有墨书"大中祥符六年"等字样，为施主供养入塔时的年号，其彩绘风格接近五代，应在这个年号之前。盛唐时期，脚踏小鬼的天王形象替代了两晋南北朝风行镇墓武士俑。这件作品，虽然不属于镇墓俑群中的物品，但是其中所塑造的形象，在一定程度上，是受到了唐代镇墓俑群中的天王形象的影响。画面中天王双脚踏小鬼，怒目圆睁，手持利器，狰狞可怖。人物先以线勾勒轮廓，再设色描绘，绘工精致，色彩艳丽丰富，线条流畅，注重突出衣饰的凹凸感。颇能表现人物的个性与心理特征，具有一定的世俗化的趋势。此画运线如莼菜条，颇有"吴带当风"之感，是研究吴道子画风的重要参考资料。

五台山图（莫高窟——第61窟）（图109）

这件绘于第61窟的壁画《五台山图》是现存的敦煌壁画中幅面最大的一幅作品。五台山为文殊菩萨的说法道场。画面以鸟瞰形式，尽收五台山全景，将千里山川、亭台楼阁和风土人情汇于一处，构图饱满，场面宏大，为

图108　四天王木函彩画　彩画　五代　江苏苏州博物馆藏

图109　五台山图（莫高窟——第61窟）　壁画　五代　甘肃敦煌莫高窟

同时期的作品中少见。五代的壁画多用线描与晕染等方法相结合，其法格虽沿至唐代，但也颇有特色。由于年代的可信，它已经成为研究五代山水画的重要资料。

韩熙载夜宴图（图110）

顾闳中，南唐画院待诏。是五代享有盛誉的人物画家。

图中主人公韩熙载是北方人，颇有抱负，投入南唐政权，历经三朝，才识不得施展。后主时，国势衰微，失败已成定局，此时后主李煜欲任韩熙载为本相，韩熙载对南唐前途已完全悲观失望，故生活放荡，广蓄声伎，借以逃避被任用。后主对其活动放心不下，暗中命顾闳中夜至其家，窥视他与宾客门生的夜宴活动。顾氏目识心记，创作了这一画卷。

夜宴图以长卷形式分为夜宴、观舞、小憩、演乐、宾客酬应等五个场面。画中主要人物有10余人，反复出现在5个情节之中，其中多数是见于记载的真实人物。画中人物形象生动传神，不同的姿势容貌，以致手的表情都处理得较为成功，特别是韩熙载的形象富有肖像画特点，衣冠穿着也反映了他的放纵。开卷的夜宴处理为聆听演奏琵琶的情节，席中所有人物都沉溺在乐声之中的表情及相互关系处理得自然和谐。观舞一段描绘舞伎王屋山表演六幺舞，身着便服的韩熙载亲自为之敲鼓伴奏，在场的人也随之拍掌击节，与舞蹈节奏相互吻合。情态动作刻画得合情合理、恰如其分，画中床、杯、器物及陈设的细节也都起着烘托主题的作用，屏风把各场景加以分割又联成一体。

在夜宴图中，用笔和设色都很精致。人物衣纹简练洒脱，勾勒的线条劲健优美，柔中有刚。在设色方面更是工丽无比，其变化深浅，调节着全卷的气氛。仕女艳服与男宾青黑色的衣衫，形成鲜明的对比，尤其是画家安排状元郎身着粲红袍，为整个画幅增添了几分喜气。在艺术处理上，作者也别具匠心，整个画面虽然人物众多，情节复杂，但却安排得宾主有序，繁简得当。

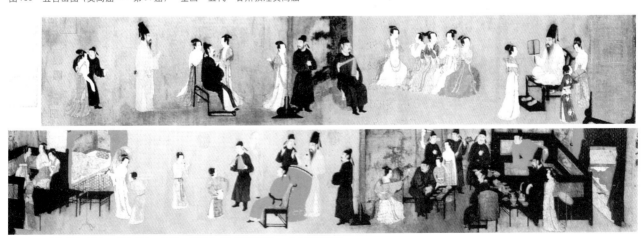

图110　韩熙载夜宴图　绢本设色　五代　顾闳中（生卒年不详）　故宫博物院藏

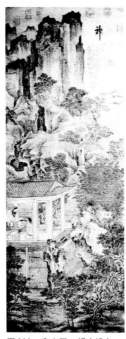

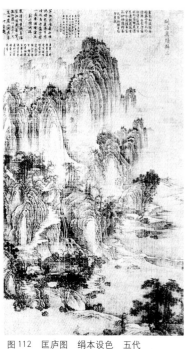

图 111　高士图　绢本设色　　　图 112　匡庐图　绢本设色　五代
五代　卫贤（生卒年不详）　　　荆浩（生卒年不详）　台北故宫博物院藏
故宫博物院藏

《韩熙载夜宴图》刻画了失意官僚的心理矛盾和腐朽的生活面貌，较之其他表现贵族生活的画卷，有着更深刻的意义。除了在绘画史上的价值外，也是研究中国古代音乐史、舞蹈史、服装史、工艺史、风俗史的重要形象资料。

高士图（图 111）

卫贤，南唐画家，善画殿宇台阁、盘车水磨和人物，尤以界画为著。此画为卫贤传世名作，画面描绘的是汉代隐士梁鸿、孟光夫妇"相敬如宾，举案齐眉"的故事。画中山石陡峭，绿树成荫，山下湖水荡漾，一瓦屋依山傍水而立。室内两人，中坐者为梁鸿，对面举案跪进者为孟光。梁鸿仪态祥和，孟光谦谨。此图中人物画得较小，故亦可视之为一幅山水画。此件作品构图严谨，用笔坚实，树石苍厚处，间以规范的皴法和干笔点苔。这些技法上的创新，反映了五代人物山水画的求真精神。图前隔水有宋徽宗赵佶书"卫贤高士图梁伯鸾"八字。

匡庐图（图 112）

荆浩，是一位博通经史的士大夫，为躲避唐末社会动乱，隐居于太行山中，过起隐逸画家的生活。由于他长期接触雄伟的自然山川，有着较深的认识和感受，笔下的山水都是崇山峻岭，层峦叠嶂，气势宏伟而壮观。他在唐代发展起来的水墨山水的基础上又有新的创造和突破。这幅《匡庐图》，采用全景式构图，描绘了庐山的景色，高耸的山峰以并列的形式布满画面，构成一个连续空间的幻觉，气势雄伟壮观。整幅作品用水墨画出，皴

染结合，注重笔墨，不用它色，这标志着中国山水画的一次突破。荆浩这种全景式山水画，奠定了稍后由关仝、李成、范宽等人加以完成的全景式山水画的格局，推动了山水画走向空前未有的全盛期。

荆浩还基于个人的创作心得，写出了一篇讨论理法的山水画论《笔法记》，为中国的水墨山水画建立了完整的理论体系。全文的主题是要求山水画要表现出山水与自然界本质的真实和相互间内在的联系，他还提出了"六要"，即：气、韵、思、景、笔、墨六个要素，在山水画领域发展了谢赫的六法论。

关山行旅图（图 113）

关仝，长安人，活动于五代后梁至北宋初。他早年师法荆浩，是荆浩画派的主要继承者，二人并称"荆关"。而关仝最终青出于蓝，形成自己独具的风貌，被称之为"关家山水"。其画风朴素，形象鲜明突出，简括动人，被誉为"笔愈简而意愈壮，景愈少而意愈长"。关仝喜作秋山、寒林、村居、野渡、渔村、山驿的生活景物。其晚年成就影响巨大，北宋人将他与范宽、李成并列为"三家鼎峙"。传世作品有《山溪待渡图》及《关山行旅图》等。此图山峰高耸、云雾萦绕、溪流蜿蜒，燕子低翔溪面，山中行旅来往。近景的山脚溪旁，有茅屋客栈，人们往来其间，并有鸡犬家畜，充满着淳朴的山区生活情趣。画家用笔简劲老辣，山石轮廓落笔有粗、细、断续之变，皴笔和水墨渍染结合，图中人物虽作点景，也较为生动，无论是空间感还是笔墨技法与唐代的山水画相比，都进一步成熟，充分体现了山水画在五代的新进步。

龙宿郊民图（图 114）

董源，南唐中主时任"后苑副使"，又有说"北苑使"故世称"董北苑"。董源能作山水、人物、动物，以山水画成就最大。他的山水画峰峦出没、云雾显晦、江河萦回、草木葱茏、秀润多姿，为典型的江南风光。

这幅画描绘了重山复水、境界开阔、山峦浑圆、丹枫红叶，一派江南秋色。山麓间树上悬挂着灯笼，水面上两舟上插有彩旗，数十人联臂作歌舞状，舟上、岸上击鼓者相应，一派祥和的景象。关于此图内容题材，学者启功先生根据历史文献资料考证，认为"龙宿郊民"，应当理解为"天子脚下幸福骄养之民"之意，应是准确的。

这幅画在色彩的运用上别具特色，作者先以墨笔勾勒披麻皴渲染，后在坡面峰峦等处略敷青绿，墨与青绿巧妙地结合为一体，墨与青绿相得益彰却不相碍，且颇有郁郁葱葱、草木繁茂之象。舟与人物形体虽小，但着以鲜亮色，却生动、醒目。

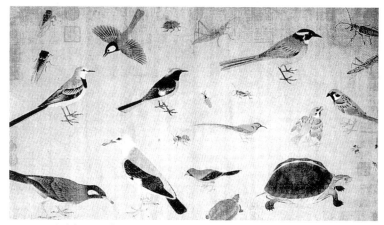

图115 写生珍禽图 绢本设色 五代 黄筌（903—965）故宫博物院藏

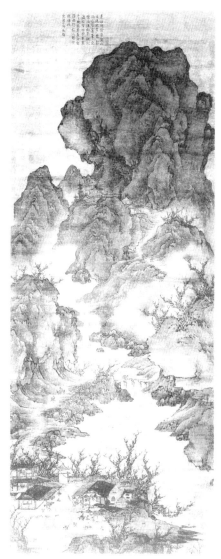

图113 关山行旅图 绢本设色 五代 关仝（生卒年不详）台北故宫博物院藏

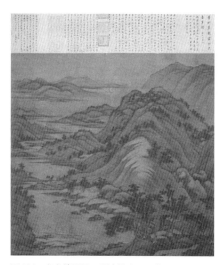

图114 龙宿效民图 绢本设色 五代
董源（？—约962）台北故宫博物院藏

写生珍禽图（图115）

黄筌，五代后蜀至北宋初的宫廷画家，他在画院供职40年，终生为最高统治者服务。

《写生珍禽图》是画家给儿子作范本的画稿，据此不难想见其写生技巧之妙。此图虽是课图作稿，在布局上未作推敲，而是信手而画，大小间杂，动物之间并无相关，但作为一件独立的创作作品来看，仍是错落有致，别具一格。全图共描绘了禽鸟、昆虫等动物24只。在图中，作者所刻画的翎毛、昆甲等自然物态的准确性及其作为艺术形象的审美趣味性，确已达到妙造自然、形神兼备的程度。比如两只麻雀一老一小，相对而立，雏雀扑翅张口，那种嗷嗷待哺的神情，逗人怜爱，而老麻雀则低头面视，默默无语，无食可喂，一副无可奈何的样子，十分生动。再如右下角的一只老龟，其两眼注视前方，不紧不慢的向前爬行，大有不达目的不停歇的势态。

《写生珍禽图》亦无意于突出线条笔法，而是以形体质感的表现为皈依，在墨与色的使用上也不如后世画家那样夸张，那样艳丽，而是轻传淡染，适可而止，一点也不矫揉造作。

这幅传子习画范本，是现存我国五代花鸟画中一件难得的大师原作。黄筌的画体对宋代院体画的形成有着极大的影响，也成为后来宋代花鸟画的标准。

清明上河图（图116）

张择端，东武人，早年游学汴京，后学画，擅长界画。徽宗时代任职宫廷画院，后又在社会卖画。他是活动于北宋后期的卓越的风俗画家。

《清明上河图》是一幅写实性很强的风俗画作品，它所描绘的是北宋都城汴梁及汴河两岸清明时节的社会生活风貌。画的内容结构大致可分为三个段落：开首是萧疏的郊外农村风光；中段是以虹桥为中心的汴河及其两岸船车运输、手工业和商业贸易活动；后段为城门内外、街道纵横、店铺栉比、车水马龙的繁华热闹景象。

《清明上河图》全图描绘各色人物有550余人，各种牲畜60多匹，各式船只20多艘，房屋楼阁30多幢，推车乘轿20多辆。画面细节无论描物写人，还是描动、写静，都合情合理。如桥梁的结构、车马的样式、人物的衣冠服饰、各行各业人员的不同活动等刻画得十分真实，做到了繁而不杂，多而不乱。

画家面对纷繁的社会生活现象，根据周密细致的观察，画面主题表达的需要，选择了一些有时代社会本质特征的事物与场面加以表现。如对汴

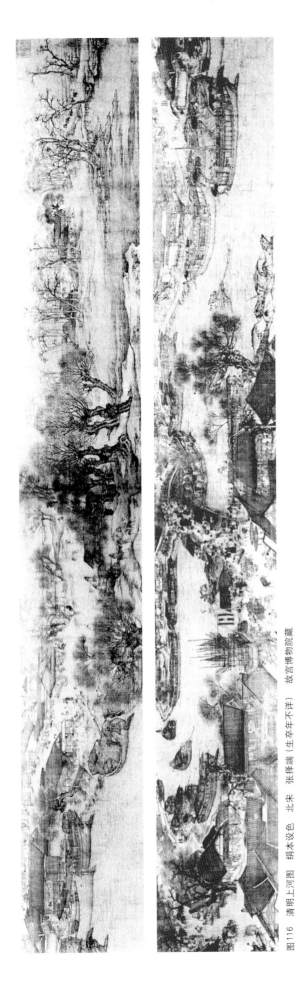

京地位和命运有重要意义的各种生产、运输、贸易、行旅等，都被作者有条不紊、真实自然地组织在一起。又安排了一些有戏剧性情节和引人入胜的细节描绘，使画卷有铺垫、有起伏、有高潮。其中船过虹桥的紧张场面安排在全卷近中央部分，形成具有艺术效果的最精彩部分。由于桥下河面狭窄，水深流急，船工们为使船安全过桥而开展了激烈的搏斗：有的撑篙，有的掌舵，有的放桅杆，有的投掷缆绳，有的呼喊指挥，十分紧张。与此同时，在路狭人密的桥上，骑马和坐轿的官宦迎面而来，互不相让地吆喝争道，还有桥头负重受惊的驴子等，种种矛盾，构成了全卷的高潮。

《清明上河图》以其丰富的内容，高度真实地反映了宋代城市社会生活的各个方面，它不仅是一幅杰出的绘画艺术品，而且也是了解12世纪中国城市生活极其重要的形象资料，具有高度的历史文献价值。

《清明上河图》运用中国传统"散点透视"法，将几十里风光人情尽收卷中。画面中的人畜姿态，不论远近，都造型准确，神情兼备。而景物处理，不论大小，从城桥屋船，到铺内刀剪，均具体入微，生动丰富。整幅画面色彩浓淡相宜，线条遒劲老辣，笔墨上界画和写意画兼具，以工带写，以写润工，以线写形，惟妙惟肖。

朝元仙仗图（图117）

宋代佛教信仰没有像唐代那样狂热，但仍有相当影响。武宗元，是北宋重要宗教画家，宗法吴道子，曾在开封、洛阳等地画了大量寺观壁画。

此图为壁画粉本小样，描绘道教帝君率诸部朝见最高神祇的行列。画中帝君端庄雍贵，男仙有肃穆度世之风，神将勇悍威武，女仙轻盈端丽，行进的行列通过不同人物的身份、服饰、身姿及高低疏密的间隔，于统一中有变化；衣纹用圆浑磊落的莼菜条描法，衣袂飘舞、气氛欢快，尤显示出吴带当风的特色。每位神仙大都有榜题。宋代道释画家多宗吴道子，此图也是唐代以来的宗教壁画样式，并为后世明清寺观壁画所沿袭，而此图则保留了宋代这一风格样式的完整形象资料，它虽是殿堂左壁的粉本，但犹可想见原壁画的规模与气势。

五马图（图118）

李公麟，出身书香门第，宋神宗熙宁三年进士，官至朝奉郎，后因身体欠佳及仕途失意，辞官返乡隐居。他与王安石、苏轼、黄庭坚、米芾等名流都有密切交往，是宋代士大夫群中突出的画家。李公麟绘画技巧全面而扎实，人物、鞍马、山水、花鸟、竹石无所不精。他的人物画长于形象塑造，能画出不同地域、民族、阶层的特点，又勇于突破陈规，别创新样，他善于表现画家的情怀感受，构思新颖而有深度。

李公麟的创作多以墨笔在纸上作画。这种不着色彩完全以墨线描塑造形象的画法称为"白描"，既精密严谨，注重格法，又包含着文人士大夫的审美情致，系借鉴前代的"白画"

图116 清明上河图 绢本设色 北宋 张择端（生卒年不详）故宫博物院藏

图117　朝元仙仗图　绢本墨笔　北宋　武宗元（？—1050年）　美国纽约王已迁藏

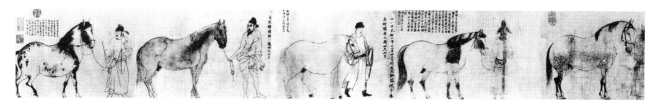

图118　五马图　纸本墨笔　北宋　李公麟　（1049—1106年）　台北故宫博物院藏

加以发展形成。这一单纯洗练、朴实优美的艺术形式，丰富了民族绘画的形式技巧，白描的形成和提高，李公麟有着重大贡献。

这件白描《五马图》画的是边地进献给皇帝的五匹骏马。以遒劲秀雅而富有表现力的线描，表现五匹骏马毛色状貌各不相同，或静止、或徐行，骨肉停匀，神完气足，五个牵马人的民族特色也真实传神，显示画家的深厚功力。世传李公麟画马学韩幹，但此图用笔精炼，造型准确，具有典雅沉静的宋画风格，自成一家。

溪山行旅图（图119）

《溪山行旅》，气势磅礴，大墨淋漓，是典型的"范宽山水"。

迎面一座大山，高耸巍峨，浑厚壮观，具有压顶逼人的气势。山崖峭壁间，一瀑布飞流而下，水雾蒸腾，似声震山谷。山脚下雾气迷蒙，托出近处的两座山冈，左右呼应，山坡上多生夹叶树，上顶针叶林茂密，庙宇掩映其间，流溪隐约其中。两山间由小桥相连，溪水从桥下流过，汇到山前河流中。在此境之间，一队商旅由山道走来，人畜与大山的比例虽在画中很小，但却真实生动，使人仿佛能够听到嘚嘚蹄声。如此磅礴壮丽的高山，如此渺小艰辛的行旅，这种强烈的对比效果，使观赏者不由吁嘘长叹。

作者用笔豪放，用墨酣畅，以皴为主，以积染为辅。

从技法角度来看，范宽在此画中独创了一种被后世俗称"雨点皴"的特殊皴法——即以短促峻峭的直笔作短线条以刻画高山巨石的体貌，使其具有磅礴雄伟、质朴浑厚的气势。

范宽，陕西华原人，生于五代末，为北宋前期著名山水画家。他发展了荆浩的北方山水画风，并能独辟蹊径，因而宋人将其与关仝、李成并列，誉为"三家鼎峙，百代标程"。

读碑窠石图（图120）

李成出身于名门大族，先世为唐朝宗室，博涉经史，工诗文，志尚冲寂，好饮酒。画法师荆浩、关仝，学画北方山水。李成在北宋时名气很大，求画者甚多，乃至王公贵戚争相请其作画，但他不为权势所动，很难求到他的画。他死后画名愈著，宋神宗、徽宗都酷爱他的画，刻意搜求，造成他的画真迹稀少，而赝品颇多。

其《读碑窠石图》，画荒野中寒林老树下有一古碑，一骑骡者正仰观文，旁有一童仆相随，碑和读碑之人都隐于迷蒙的雾中，看不见他的面容，更不知道他的表情，但通过读碑的描绘，使人联想历史的兴衰变迁，感叹人间的悲欢离合，更多了几分落寞、几分惆怅，颇耐人寻味。

这幅画正是李成心情的写照。画中的读碑者，也许就是画家自己，但至少有画家自己的影子，作为唐朝宗室的后裔，将画面表现出萧疏凄凉的气氛，就很自然了。

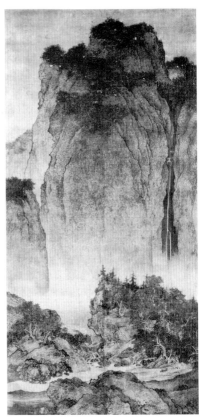

早春图（图121）

郭熙出身布衣，好游历，画山水本无师承，后取法李成而技艺猛进，宋仁宗时已知名，神宗执政后被召入宫廷，任画院艺学，后升任翰林待诏直长。

郭熙的绘画创作继李成、范宽之后富有创造性，能博采众长，他对山川自然有着敏锐的感受，描绘出云烟出没、峰峦隐显之态。他早年的风格细致秀美，晚年变法，落笔益壮，技巧熟练。他的画重视意境，无论高山峻岭、长图大幛，还是平原小景，取景布置都富有新意。

这幅画作于1073年，作品表现冬去春来，大地复苏时的细致的季节变化。画面上已春雪消融。溪流潺潺，远处右边山石树木掩映中，一道清泉从岩缝中飞流直下，缓一缓，再冲下去，又形成一道瀑布，一波三叠。郭熙用有力的曲线条来表现水流的速度和气势。远处左边，淙淙的溪水从远方蜿蜒而来，绕过近处巨石，激越而出。两股溪水汇集到画前的大河中。而近处左边汀岸和右边的堤岸，既有船只靠陆又有樵夫、游客往来，山中栈道也人畜蹦动。亭台、楼阁、院落、茅屋穿插在山中林间。画中虽无桃红柳绿的景色，却已传出春回大地的信息。此幅画是郭熙的代表作之一。

郭熙不仅善画，还善于总结，他的山水理论，经他的儿子整理成书，为著名的《林泉高致》，为我们认识和理解他的创作和思想提供了重要的依据，对后代的绘画发展有着巨大的影响。

千里江山图（图122）

王希孟，宋徽宗时画院学生，擅长山水。曾得徽宗赵佶指点笔墨蹊径，画遂急进，颇显天表。他创作这幅《千里江山图》时年仅18岁。

此画以大青绿设色，描绘了锦绣河山。画面气势恢宏，山峦绵亘，江河交错，烟波浩淼，壮丽雄伟。画中山村野市，瓦屋茅舍，渔艇客舟，长桥水车，苍松翠竹，绿柳红花，乃至飞鸟翔空，应有尽有，令人目不暇接。细若小点，皆出以精心，运以细毫。此画是王希孟唯一传世之作，传说他做完此画不久便病死。此画设色华丽，为我国工笔金碧山水的经典之作。

图119 溪山行旅图 绢本设色 北宋 范宽（生卒年不详）台北故宫博物院藏

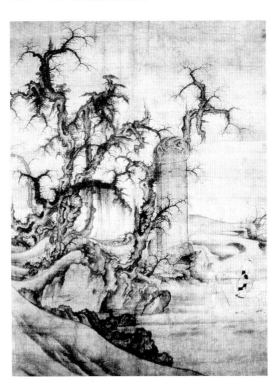

图120 读碑窠石图 绢本墨笔 北宋 李成（919—967年）日本大阪美术馆藏

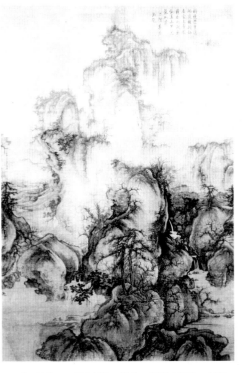

图121 早春图 绢本墨笔 北宋 郭熙（1028—1085年）台北故宫博物院藏

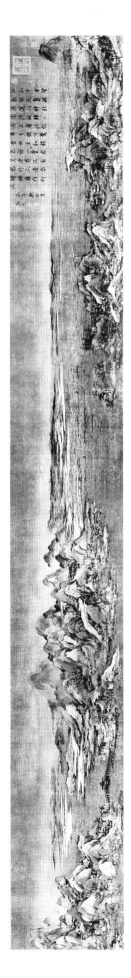
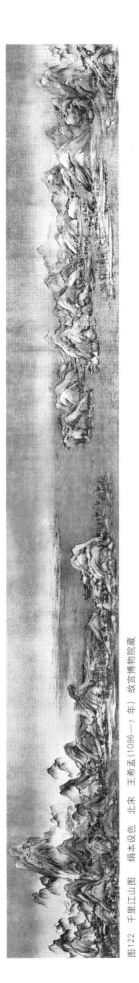

图122 千里江山图 王希孟（1096—？年） 绢本设色 北宋 故宫博物院藏

墨竹图（图123）

文同，梓州永泰人。宋仁宗皇祐元年进士。宋神宗元丰初年，以秘阁校理出任湖州知州。虽第二年还没到任就病卒于途中陈州，但后世仍称他为"文湖州"。

竹子是中国传统绘画的专门题材。唐代萧悦、吴道子，五代时后蜀黄筌、南唐徐熙、后主李煜等都有墨竹之作。北宋时，竹石枯木成为文人士大夫们喜爱的题材。作画多以"淡墨挥扫整整斜斜，不专于形似而获得于象外"，其中对后世有巨大影响的当属文同。文同养竹，朝夕游处其间，观览体会，能得其妙理；爱竹，赋予竹以品格，托物寄情，抒发个人情怀；画竹，成竹入胸，不惟写形，随意抽象，不失法度。文同虽不是最早用墨来写竹的人，但却能超越前人，创造了多种墨竹形象，如纤竹、偃竹、丛竹、折枝笔等，形成后世所称的"湖州竹派"。

这幅《墨竹图》就是文同的传世之作。画面上虽是淡墨渲写倒垂竹一枝，新生叶几簇，但气势上如横空出世，凌空而来，如飞凤展翅，随风摇曳，似与风势相抗衡。节距远而不显，枝竿虬曲有力，富有弹性，充分显示出新生枝干的柔嫩劲节。竹叶疏密相间，错落有致，因风得势，舒卷自如，生机蓬勃。

虽然文人画派不求形似而重意兴抒发，但文同画竹还是注重对竹的自然形态的描绘。一竿竹，数枝茎，都从竹节处顺势而出，沉着劲力。这与文同养竹、爱竹、画竹是分不开的。

瑞鹤图（图124）

赵佶，即宋徽宗，神宗赵顼第十一子，哲宗弟。绍圣三年端王，哲宗死后继位为徽宗。"靖康之变"（1127年），汴京失陷，徽宗被金人掳去，受尽凌辱，1135年死于五国城（今黑龙江依兰）。

徽宗在位25年可谓昏君，但却是一个卓越的艺术家，他琴、棋、书、画、诗词、歌赋无所不精，绘画上更是一代宗师。

《瑞鹤图》描绘了政和壬辰（1112年）正月十六日，忽有祥云笼罩于汴京宣德门之上，又有群鹤飞鸣于空的瑞应景象。这样被认为是瑞祥之象，故此赵佶画图、赋诗以记载此事。画中五色祥云掩映着城门重檐屋顶，以淡石青烘染出晴朗的天空，群鹤或翔或驻，姿态多变，既写实又有很强的装饰性。整幅画典雅高贵、气象庄严、色彩艳丽，而且颇能代表赵佶的艺术趣味，可称是北宋宫廷画的经典之作。

赵佶的一生，热衷于绘画，却丢了江山。即位三年，便设立了世界上最早的"皇家美术学院"——画院。他对画院极为关怀优厚，还经常亲临指导，并将所收藏的名作送去给画师们观摩学习。在他的倡导下，北宋画院达到了鼎盛时期，推动了中国画的发展。

此外赵佶在书法上也有独特的创造，他独辟蹊径，自创"瘦金体"，以其锋芒毕露、劲健飘逸的风格驰名书法史。

御制秘藏诠山水图（图125）

这件《御制秘藏诠山水图》，是现存我国最早的一幅山水版

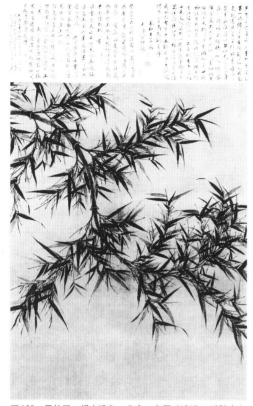

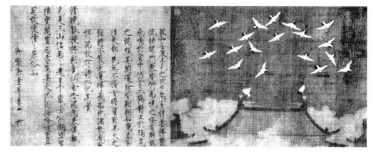

图124 瑞鹤图 绢本设色 北宋 赵佶（1082—1135年） 辽宁博物馆藏

图123 墨竹图 绢本设色 北宋 文同（1018—1079年）
台北故宫博物院藏

图125 御制秘藏诠山水图 木刻版画 北宋大观二年刻本 佚名 美国哈佛大学藏

画。此画雕刻精美，线条刚劲细腻，构图饱满，疏密有致，人物姿态准确生动，带有浓郁的宋人遗韵。

这件作品无论从文物价值还是艺术价值上看，都不愧为中国木刻版画的代表作。

万壑松风图 （图126）

李唐，河阳人。原为北宋徽宗画院画家，"靖康之变"后，他逃奔江南，在临安卖画。赵构即位，他又被荐入宫中，授画院待诏。李唐的山水画严谨质朴，气象雄伟，犹存北宋风范，但造型章法及笔墨上，均明显地趋于豪放、简括，开创了南宋山水画的新风。

《万壑松风图》，一改过去的全景式构图，而采取中景式的处理方法，将雄峻的山石、山脚下的松林和奔腾的泉水，把观者引入清幽静谧的境界。画面上重山叠嶂，峰峦郁盘，峭壁如削，气势夺人。从山谷至山巅，松林苍翠，逶迤万重，飞瀑轰鸣，水流溪唱，风起云涌，松涛阵阵，有如一首深谷松风的交响曲，更带有一种天风海雨的逼人之势。

这幅画没有像常见的山水画那样，按古人画山水所讲究的"可游、可居"的原则，作点景人物或亭台楼阁，而是仅在画的右下方绘有一通往山里的小径口，以点出山中人烟，自然妥帖。

整幅画笔墨丰富，工于严整，树木采用鱼鳞皴，山峰运用斧劈皴，为表现山石风化剥落，画家用自己首创"马

牙皴"，小路旁的山石，李唐则以独到的"刮铁皴"刻画。

踏歌图 （图127）

马远，出身于世称"佛像马家"的绘画世家，活动于宋光宗和宋宁宗时期。他以多能兼善而独步画院，山水尤为擅长。马远的山水画扬弃、打破了传统的鸟瞰式构图，从复杂的自然中，高度凝练地提取景物，并善取边角之景，且作品中常留有较多的空白而给人以联想，被人称为"马一角"。他画中的树石形象受宫廷好尚的影响，求奇求险，趋于定型。画石多用大斧劈皴，棱角分明；画树用笔屈曲盘旋，分别像钉像枝。他还善于在精粹的取景中注入细腻动人的诗情，把北宋中期以来多数山水画的平易、自然引向不凡，以精巧而无宏伟的阳刚美代替了境界宽博的阴柔美。马远与李唐、刘松年、夏圭并称为"南宋四大家"。

踏歌，是古代的一种娱乐表演形式。踏歌人一边唱着歌，一边用脚踩踏出各种节奏，边歌边舞，边舞边行。此画表现的就是这个情节。画面中的远处危峰壁立，几座楼阁掩映在茂密的松林之中。近景，巨石突兀，一座小桥连着两边的山梁。山梁上，有几个村农，正醉态可掬地踢踏而行。他们其中有踏歌行舞者，有击掌伴奏者，还有一位担着酒葫芦，好似意犹未尽。前景的路边，有两个小孩似看热闹，又似在迎接。整幅画面洋溢着喜庆的景象。

《踏歌图》是马远的代表作，也是南宋画院的代表作。

图128　山水十二景图　绢本墨笔
南宋　夏珪（生卒年不详）　美国纳尔逊美术馆藏

图129　潇湘奇观图　纸本墨笔　南宋　米友仁（1086—1165年）
故宫博物院藏

图126　万壑松风图　绢本设色　南宋　李唐（1048—1130年）台北故宫
博物院藏

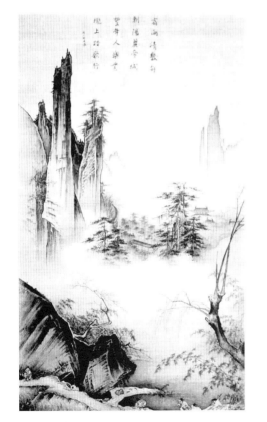

图127　踏歌图　绢本设色　南宋　马远（生
卒年不详）故宫博物院藏

山水十二景图（图128）

夏珪长于山水画，虽与马远同属水墨苍劲一派，但他有自己的长处，而且也带有独特个人的风格，他喜用秃笔，下笔较重，因而作品显得苍老雄放；墨中饱含水分，因而画面效果淋漓滋润。在山石的皴法上，常先用笔淡墨扫染，然后趁湿用浓墨皴，造成水墨浑融的特殊效果，被称为拖泥带水皴。夏珪更善于表现烟雨迷蒙的河滨湖岸景色，其点景人物，简括生动，楼台等建筑物不用界尺，信手而成，取景剪裁极为简练。因喜一角半边的构图，故人称"夏半边"。

夏珪喜欢画江南的江、河、湖、水乡及西湖的景色，也喜欢画雪景及风雨气象。

这件《山水十二景图》是夏珪最有名的代表作，其原有12段，现仅存4段，分别是遥山书雁、渔笛清幽、烟村归渡、烟堤晚泊。此图是烟堤晚泊。夏珪以其惯用的手法与布局画出，远处烟雨迷蒙，近处山石突兀，显出其"夏半边"的个性。

潇湘奇观图（图129）

米友仁，书画家米芾之子。因画与其父齐名，世称"二米"。他们所画的山水富有抒情诗意和文人情趣，被称为米式云山或米家山水小景。米友仁以纸本水墨为擅长，题材多为雨润潮湿、烟雾弥漫的江南山水，给人以朦胧飘浮之感。米友仁的水墨山水画与其他画家的作品大相径庭，他把自己归为"墨戏"。他与文同、苏轼共同奠定了文人画的基础，对后代画家有着巨大影响。

此图以长卷的形式，水墨淋漓的手法，表现江上的云、山雾变幻的奇境。图中山峦起伏，林屋隐现，云雾弥漫，变幻莫测。整个画面用湿笔勾皴点染，没有明显的线条和笔触，而是将墨与水相融，浑然一体，充分利用了水墨渲染的特殊效果，因而，完全改变了唐宋以来的青绿山水画"勾线填色"的画法，具有独特的艺术风格。

泼墨仙人图（图130）

梁楷，东平人，南宋宁宗赵扩嘉泰年间（1201—1204）的画院待诏，好饮酒，绘画技艺高超，院中无人不佩服。皇帝曾赐予金带，他不接受，并将其挂于院中而去。他是一个放任不羁的人物，自号梁风（疯）子。他所画人物、山水、花鸟皆精，既能作精妙严谨的图画，又擅绘洗练、放逸的简笔画，特别是后者在技巧上有重要创造，开启了元、明、清写意人

图130 泼墨仙人图 纸本墨笔 南宋 梁楷
（生卒年不详）台北故宫博物院藏

物画的先河，对明清后世的徐渭、朱耷、石涛及现代人齐白石等画家的影响均很大。

梁楷的人物画多以佛教禅宗人物或文人雅士为表现题材。此图大笔泼扫，水墨酣畅，似乎在草草之间便画成了仙人身躯与袍服，显得极为概括，而用细笔勾出笑容可掬的形象，颇为有趣，绘出仙人步履蹒跚的醉态，并带出幽默感的醉意神情，十分成功。梁楷的这种画法是继承了五代前人石恪的画法，但他比前人的笔墨用得更为大胆简约，并在看似信手拈来的感受中，准确地描绘捕捉对象的鲜明特征。这种粗简、精细相结合，神全意完的大写意作品，是梁楷简笔画中的代表作。

出水芙蓉图（图131）

南宋时期花鸟画仍然沿袭北宋，涌现了不少优秀的作品。

这幅画系用没骨画法，用笔极为工细，将清晨初吮露水的芙蓉花那种娇艳欲滴的情态很好地表现出来，极具艺术效果。画家抽取芙蓉花的一个局部加以集中精细的描绘，使其形神毕现。花瓣上隐隐欲现的细小纹脉，楚楚动人，仿佛不是画出来的，而是自然天成。而桃红色和粉色的运用，使花瓣的色彩过渡未留任何痕迹。花瓣上晶莹剔透的露珠更显得那一尘不染、雅洁妩媚的芙蓉花高贵清丽的品格。此画是宋代花卉小品中不可多见的作品，也可以说代表了南宋时期花鸟画发展的水平。

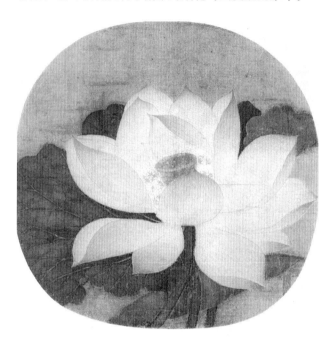

图131 出水芙蓉图 绢本设色 南宋 佚名（生卒年不详）故宫博物院藏

卓歇图（图132）

胡瓌是契丹族颇有成就的画家，他生活于相当唐末及五代初年的北方辽国，善画本部落游牧骑射生活及番马、骆驼等，描画塞外景色及生活情态能曲尽其妙，被誉为"绝代精技"。

此图描绘契丹贵族可汗率部下射猎后歇息饮宴的情景，气格甚高。画中可汗与妻盘坐地毯上正在宴饮，其前有奏乐歌舞，后有男女侍者，侍从正执壶进酒献花。画面上有许多骑士，或骑马而立，或席地而坐，形态各异，绝不雷同。马鞍上驮有各种猎物。画面设色工整清丽，整幅画面的背景以墨线勾出，但未作任何形式的渲染，画风严谨且呈现出鲜明的民族特色，是现存番马题材中的佳作。

此图为我们了解北方辽国契丹族人的社会生活，提供了较为宝贵的历史资料。

丹枫呦鹿图（图133）

此图构图铺天盖地，森林与鹿群几乎充满了整个画

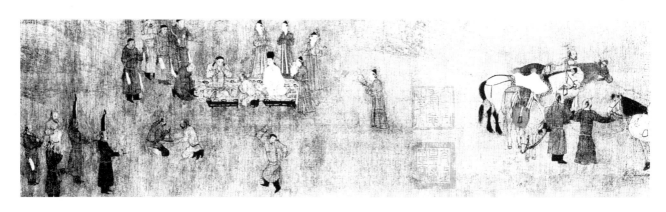

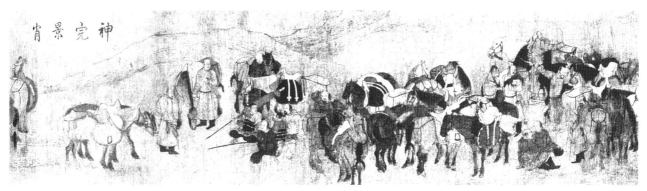

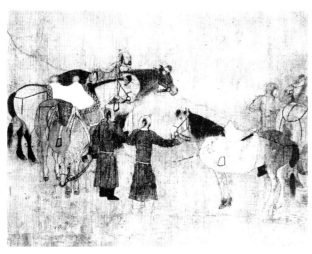

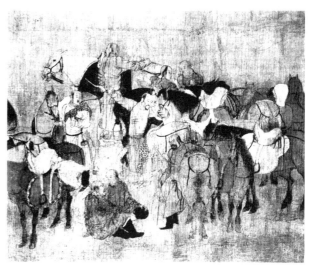

图132 卓歇图 绢本设色 辽 胡瓌（生卒年不详） 故宫博物院藏

面，于同时代中原极其罕见，从风格上看应当是五代宋初之际的辽代画家的代表作品。

这件《丹枫呦鹿图》以细线勾勒，重彩填染，秋林充满画幅，风格上颇为别致，鹿的形象动态极富变化，可见画家对动物细致的观察和精确的表现力。契丹人喜射猎，由于游牧射猎的需要，他们常随季节而迁移，辽代皇帝也是随四季到不同地方举行捺钵，其内容除避寒躲暑及议论政事外，而秋季捺钵主要是射鹿，因而獐鹿成为绘画中常见的题材，这幅鹿应为辽代画鹿的精品。

赤壁图（图134）

从五代到南宋末的三百余年间，北方辽金政权下的山水画一直处于五代两宋的影响之下。虽然遗存作品极少，仍然可从个别出土和存世作品中窥知大略。

武元直，为金章宗明昌（1190—1195年）时进士，他以山水画见长。此图画北宋苏轼《赤壁赋》之意。石壁陡峭江中，主山连嶂如屏，江岸古松挺立。列嶂之下，江水湍急，绕折而下，江面顿显开阔，有不尽之势。江中有一叶扁舟顺流而下，徜徉其中，舟上人物虽小，但其精神面貌可得其大略，相对而坐的三人，当是苏轼与友人正在感受"江流有声，断岸千尺"的赤壁夜景。此画行笔活脱，墨色浓淡相宜，很好地描画出了苏轼赤壁怀古的诗意，是一幅颇为难得的优秀作品。

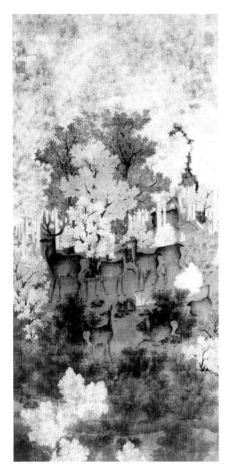

图133 丹枫呦鹿图 绢本设色
辽 佚名 台北故宫博物院藏

文姬归汉图（图135）

张瑀是少数民族画家，他喜欢描绘重大题材的历史画。《文姬归汉图》所绘的是东汉末年蔡邕之女蔡文姬被南匈奴左贤王掠去为妻，12年后，即205年，曹操痛惜蔡邕没有子嗣，便遣使者以金璧将蔡文姬赎回归汉的故事。

图中表现胡地官员骑马护送文姬归汉途中的情景，匈奴人员掩面回首与蔡文姬不畏苦寒迎风挺坐马上的情景形成鲜明对比，蔡文姬及官吏、侍从十余人，逆朔风而行，坐骑骠骏，且有驹、猎犬、鹰相随，疏密错落，互相配合，与迎面而来的风共同形成"大珠小珠落玉盘"的音乐感。为重点突出画中人物归汉的行旅场面，烘托出长途跋涉的艰辛和塞外空旷朔风凛冽的环境，在处理背景时，画家仅以简练的线条将景物勾出，墨色不设浓淡。

此画笔法简练、劲拔，人物衣带大有吴道子之遗风。金灭北宋时即从开封掠走一批包括画工在内的技术人才，这些人和同时流入金朝的北宋宫廷中收藏的大量书画，必然会对金的绘画产生影响。

文姬归汉故事画在南宋绘画颇为流行，张瑀画卷也显示了宋金之间绘画的互相影响和交流。张瑀虽是少数民族画家，但是在其中也可以看出他对民族融合的向往。

回鹘王供养像（图136）

敦煌莫高窟在羌人中的党项族统治的西夏时期，仍相继开凿了新的洞窟，壁画也出现了一些新作，但壁画的题材仍是袭用前代的传统，只是在风格上稍有一些变化。如在一些壁画中出现了西夏"供养人"的独特形象，具有西夏民族的特色。此外，西夏的壁画中也间接反映出当时的社会生产和生活景观，如耕作、打铁、酿酒等情景，尽管是穿插在一些宣扬佛教教义的经变故事之中。

此图为第409窟壁画局部。回鹘为西夏国附庸国，对西夏崇佛风有一定的影响。

男舞俑（图137）

此件陶俑为五代时期南唐的作品，与其同时出土了136件，代表了五代十国时陶塑艺术的水平。此为其中之一。

这一男俑头戴幞巾，粉面上有胡须，神情异常生动，憨态可掬。身穿

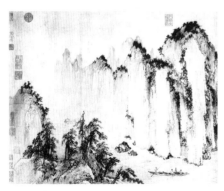

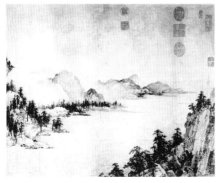

图134 赤壁图 纸本墨笔
金 武元直（生卒年不详）台北故宫博物院藏

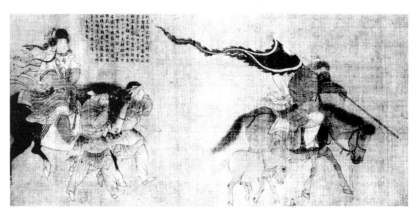

图135 文姬归汉图 绢本设色 金 张瑀（生卒年不详） 吉林博物馆藏

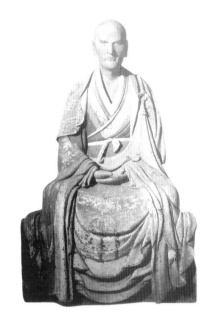

图136 回鹘王供养像 （莫高窟——第409窟）
壁画 西夏 敦煌莫高窟

图137 男舞俑 陶质敷彩 五代·南
唐 江苏江宁祖堂山李氏墓出土

图138 灵岩寺罗汉 泥塑彩绘
北宋 山东长清灵岩寺

长袖袍，腰带紧束，转身弯腿，顿足而舞，其身姿富有变化，传达出舞蹈的节奏。南唐是艺术家聚集之地，内廷供奉伶人舞伎很多，出土的舞俑，正是当时宫廷生活的写照。为了刻画人物姿势所能带来的愉悦感，为了着意刻画颜面的表情，作者以洗练的笔法刻画其扬袖斜身，并夸大了头部，使其更具神韵。

灵岩寺罗汉 （图138）

灵岩寺位于山东长清泰山西北麓方山之阳，为国内著名古刹。相传灵岩寺始建于前秦永兴（357—359）年间，宋代名为"十方灵岩禅寺"。寺内的千佛阁，现存有彩塑造像40尊，相列环坐于殿堂内四周下层壁坛之上，高与真人大小等，风格写实，形貌上可看出不同年龄、阅历及性格特征的差异。宋代雕塑解剖关系相当准确，注重人物不同性格和精神状态的刻画，体现了宋代雕塑高度写实水平。同时塑作者通过绝无雷同的面容、体态、姿势和性格的描写，对每尊塑像作了极个性化、生活化地处理，塑像完全是现实生活中僧人形象，而较少"佛性"，体现了宗教雕塑的世俗化倾向。

养鸡女 （图139）

大足石窟有大小造像数以万计，这些造像基本都是佛教造像或佛教题材内容的石刻。但有一件却与众不同，非常引人注目，就是这件名为《养鸡女》的石刻。

据佛教的说法，养鸡女为佛教地狱变相中的人物，经中说她死后也要入地狱。这件作品就是选取这一题材而雕刻的。

佛教雕塑虽在宋代已经有很强的世俗化倾向，但以写实的手法将佛教题材中的人物，用平凡生活化的形象雕塑并不多见。我们面前的这个养鸡女分明是一位美丽的农家少妇形象。养鸡女刚把鸡笼掀起，笼下雏鸡奋力外奔，两只鸡在笼外争食蚯蚓。养鸡女塑造得非常精彩，她头梳发髻，脸向右斜，双眼笑眯，一副平静温和、满心喜悦的样子。展现给我们的是一幅其乐融融的农村生活风俗画。作品中人物结构严谨、形神兼备、情景生动，显然源于对现实生活的悉心观察。中国的艺术中，以雕塑艺术受佛教影响最深，题材也是多为佛菩萨造像和佛本生内容，像这样生活化和生活趣味性浓厚的作品并不多见，正是因其不同于佛菩萨造像或其他石刻，所以它就显得更加珍贵，也成为大足石刻的代表作品。

菩萨立像 （图140）

华严寺为辽兴宗、道宗时期所建。薄迦教藏殿中的彩绘泥塑是辽代的优秀代表作品。殿内现存辽代塑像29身。这些佛、菩萨面形方圆，通身敷彩，面部及冠上贴金。圆光为流水形环状纹饰，系用辽代常用的装饰纹样。菩萨神情体态各不相同，或站立，或盘跏趺坐，双手或一扬一垂，或合十胸前，颇具女性风度。

这尊菩萨位于殿内南间北侧，为胁侍菩萨。菩萨足立于莲台，腰胯微向右侧扭动，身姿自然婀娜。菩萨双手合十，头稍向侧微颔，双目下视，露齿含笑。这种启齿塑像在佛教造像中是极为少见的。菩萨头戴宝冠，上身微裸，衣带绕臂垂至足下，更显妩媚婉丽。对肤肌的细嫩、珠宝的精致、衣物的轻柔都表现得相当充分，很明显是受唐代雕塑影响较深，但又具辽代特色，比唐代端庄持重。是华严寺塑像中最优秀的作品，也是中国雕

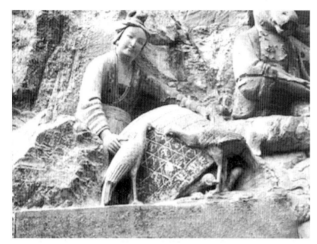

图139 养鸡女（大足石窟——第20号摩崖） 石雕 南宋 四川大足石窟

代称定州，故名定窑。这件器物以写实的造型手法，塑造了一个俯卧在榻上的小男孩，胖脸圆目，一脸稚气，臀部上翘，神态可爱，孩儿背部的曲线正好成为枕面，是非常实用的瓷塑品。另外，这件定窑的产品，胎体坚实，釉色白中泛黄，呈牙白色，如小孩的皮肤，使人有抱玩的欲望。瓷枕上雕刻出小孩的衣着打扮，是研究宋代儿童服饰不可多得的实物资料。

塑史上的杰作，有"东方维纳斯"之美誉。

青瓷牡丹萱草纹瓶（图141）

耀州窑旧址在今陕西铜川，始建于唐代，宋代成为北方青瓷的著名产区。

此件刻花瓶是典型的耀州窑鼎盛时期的作品，瓶身各部分比例协调，给人以亭亭玉立的挺拔修长的感觉。瓶身刻有缠枝牡丹纹，刀法洒脱自如，茎叶舒卷，生机勃勃，显露出耀州窑当时的繁盛。青瓷的美，在于它的古朴、纯净，此瓶最好地展现了其优雅高贵、富丽大方的气质。

白瓷孩儿枕（图142）

瓷枕有清凉去暑的功能，在宋朝非常流行。这件孩儿枕是北宋定窑的作品。

定窑以烧白釉瓷为主，位于在今河北曲阳，其地宋

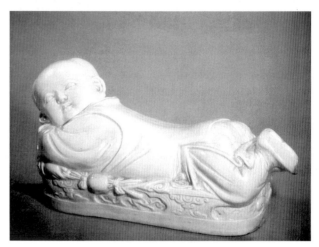

图142 白瓷孩儿枕 瓷质 北宋 故宫博物院藏

哥窑鱼耳炉（图143）

龙泉窑在浙江龙泉，在南宋时期形成大规模体系，是继越窑之后出现的南方青瓷名窑，有哥窑和弟窑之分。此件瓷器为哥窑作品。龙泉窑瓷器的釉色有粉青、米色、灰青、鱼肚白等色。其主要特征是釉面厚并周身布满龟裂纹片，这是宋代青釉制瓷工艺的一种创造，同时也把中国青瓷的釉色之美发挥到了极致。

这件器物的外轮廓线表现为口沿以下向内收缩，而器腹略微外鼓，使器体的弧线显得十分饱满有力，两旁的双耳向外扩张，在造型上又增强了器物典雅、庄严、凝重的效果，给人以浑厚、稳定的感觉。

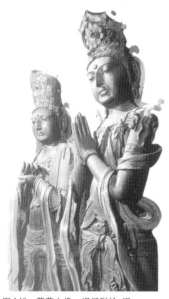

图140 菩萨立像 泥塑彩绘 辽
山西大同下华严寺薄迦教藏殿

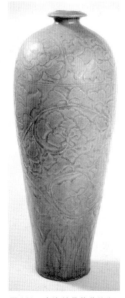

图141 青瓷牡丹萱草纹瓶
瓷器 北宋 上海博物馆藏

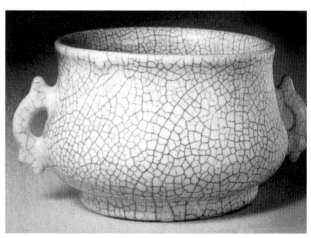

图143 哥窑鱼耳炉 瓷器 南宋 故宫博物院藏

图144 黑釉刻花小口瓶　瓷器　金　故宫博物院藏

黑釉刻花小口瓶（图144）

北方辽金所管辖的地区内有不少瓷窑，烧制出许多精美的瓷器，成为我国陶瓷史上重要的组成部分。

这件器物小口、短颈、丰鼓圈足。满施黑釉，刻花剔底，黑花白地格外醒目。纹饰分两段，上段为肩部，饰花瓣纹一周，把口颈烘托出来，俯视成一个大花朵。下段是主体装饰，纹饰以四片桃叶围成菱形，连缀四组，构成图案骨架，然后分别在菱形及三角形中饰小卷叶纹。粗壮的桃叶纹与玲珑小巧的卷叶纹形成轻重、巧拙的对比，装饰效果明快，富于层次变化。此件作品与同时期、同类样式相比更觉其粗犷、豪放。

玉"春水"饰（图145）

玉器在宋辽金时期的使用范围与功能较之前代有所扩大，贵族富绅对玉器的热衷，也促进了玉器业的发展。

此饰品以纹饰内容定名。玉器的整体为椭圆形，正面微呈弧凸，为多层镂空透雕和阴刻纹线结合琢成。器体中雕有一只硕大笨拙的雁鸟，藏躲于荷丛蒲塘之中。一只体态矫健的海东青（一种体小的鹰）由上而下正向大雁俯冲，作追逐猎捕之状，两只鸟的体量小与大，追与逃的对比，增添了画面的戏剧性。此玉器背面设一椭形环，环内两侧有横穿的长方孔洞，以供系结之用。

形象处理，起伏自然，转折合度，简洁准确。对花草与禽鸟的前后主次及形神的巧妙处理，达到了很高的水平。

图145 玉"春水"饰　玉器　金　故宫博物院藏

缂丝莲塘乳鸭图（图146）

宋代缂丝技术已非常高超，以定州所产最为著名。北宋缂丝主要用于佛像幡帐及贵族服饰，如传世的北宋《紫鸾鹊谱》缂丝，禽鸟成对布局，间以莲梅牡丹等花卉图案，对称中追求变化，色彩作平涂构成，典雅而无明暗变化，实用于服装上饰用。南宋缂丝一部分脱离实用而向独立的欣赏艺术上发展，着力模仿名家书画，形成书画织物化或织物书画化，并涌现出一批缂丝能手，朱克柔为其中之一。这件作品用针细如毫发，设色精妙，光彩绚丽，形象生动传神。莲塘中一对大鸭子带着两只小鸭子正在戏水，周边是荷莲相映；岸边花红草翠，有一只鹭鸶徘徊观望；远处莲蓬、蜻蜓款款轻触。禽鸟、花草写实生动，画面洋溢着浓厚的生活情趣，与绘画有着异曲同工之妙。这件作品不仅是工艺美术中的精品，而且对古代绘画的研究也有重要参考价值。

图146 缂丝莲塘乳鸭图　丝织　南宋　朱克柔　上海博物馆藏

元 代（1206 — 1368 年）

元代是北方蒙古族建立的全国政权。

蒙古族发源于蒙古高原，以游牧为生，在公元13世纪强大起来。南宋开禧二年（1206年）铁木真统一蒙古各部，建立军政合一政权，被尊称为"成吉思汗"，随后则开始发动战争，攻城掠地，扩大疆土，六年间进行了三次远征，建立了横跨亚欧大陆的蒙古汗国，并先后灭西夏、金。蒙古在灭金战争时曾联合南宋，金亡后则大举进攻南宋。南宋咸淳七年（1271），忽必烈改国号为元，次年迁都大都，又过八年忽必烈消灭了偏安达一百多年的南宋小王朝，统一了中国。

元朝的统一，结束了五代十国以来长达三百余年的分裂状态，国家的疆土比汉唐更加辽阔。元代的统一促进了民族融合，但却实行了人分四等（蒙古人、色目人、汉人、南人即原南宋人）的典章制度来强化统治。这些典章制度，显然带有浓厚的民族政治与歧视色彩，由于南宋人在元代的地位最为低下，这样也加深了民族矛盾。忽必烈在称帝前即接受汉族影响，即位后更改汉制、使用汉法，以行省加强了中央集权，加强了中央与边疆的联系，使历来由少数民族地方政权统治的诸多落后地区统归于中央政府管辖之下，增进了国内各民族的联系，促进了中外交流。元中期以后，政治败坏，各种社会矛盾激化，导致了元末大起义，势力日增的朱元璋部在至正二十八年（1368年）灭元建明。

蒙古在征服南宋之前，统治北中国金朝故地的四十余年间，就已经接受了汉族文化制度，到了忽必烈，更加任用汉族士大夫，并推行汉法。但元代取消了科举制度，使得文人失去了晋身之阶。部分汉族士大夫虽身在统治机构，即使是享受高官厚禄，但毕竟是寄人篱下，再加上由于统治者实行的民族歧视政策，对宋遗民群体的不屑和轻视所造成强烈的民族情绪，文人滋生出厌世与隐逸的心理。在这种境遇中，文人往往以书画自命清高。他们在绘画中，重视主观意趣和笔墨风格的表现，而且多了一层体现民族"正气"的载体，确定了特定的某些题材，如"梅、兰、竹、菊"成为四君子的专题。

元代政权取代南宋后，因经济的缘故，不杀有一技之长的工匠，在文化方面则尽量弘扬汉族艺术。南宋灭亡后，元首都大都成为全国政治经济文化中心，集聚着很多画家，辽金和宋代南北两地的绘画都为元代画家所继承，风格虽然是仍沿袭前代，但新的面貌也在形成。南宋政府从临安城仓皇出逃，画院自然解散，画院画家因而回到民间与画工的行业结合，后来的元代青花瓷器的人物、花鸟鱼虫的描绘证明了他们的存在和成就。与此同时，文人画已发展成元代画坛的主流和大宗，画家们主观意趣浓厚，作品颇有创新精神，也成为中国山水画的新阶段，并影响到当时许多宫廷及民间的职业画家。文人画发展到此时，虽然以写意为主，不求形似，画面简单，但内容的涵盖量却大大地丰富了，它体现的是多种文化的综合，是唐宋写实风格后的一个巨大转变。

由于元代的统治者对宗教采取利用、保护政策，因而佛教、道教、喇嘛教等宗教流派得到高度尊崇，寺院规模也不断扩大，与此相应的是，壁画的规模也更加宏大，从而使元代的中国宗教美术在历史上的地位、显得极为重要。

元代的手工业者地位极为低下，受官府的严格控制压榨，工艺美术制作以贵族需要的奢侈品为主，其发展则是不平衡状态，最为突出的品类是陶瓷和丝织，漆器工艺也颇有成就。

鹊华秋色图（图147）

赵孟頫是元初融合南北体格，开一代新风的画家，也是元代画坛上的中心人物。他是宋朝宗室，博学多才，工古诗词，在书画方面造诣尤深。1266年，忽必烈将赵孟頫征召入仕元朝，从此，他在元代经历五朝，直至官拜翰林大学士承旨，有很高的地位和影响。但赵孟頫一生内心充满矛盾，时有自责之情，常存归隐之心，这些思想决定了其山水画以描绘南方山村水乡为主，着重表

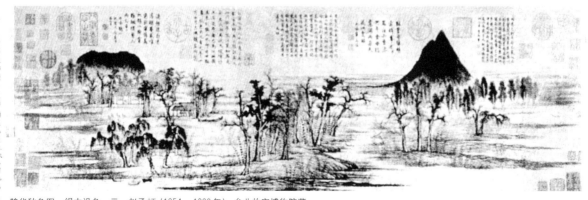

图147　鹊华秋色图　绢本设色　元　赵孟頫（1254—1322年）台北故宫博物院藏

现文人隐逸的生活情趣。

此图绘写的是济南名胜的秋日景色。鹊、华山十分醒目地伫立于一望无际的洲渚和平原中。纵横的河汊、萧疏的林木、泛红的秋叶、错落的农舍、往来的渔舟，这一切尽显清旷、恬淡之境，和借鉴前人作品中的形象、笔墨及鲜明而活泼的色彩，组成了济南郊外鹊山和华不注山一带的秋日平原景色画面，也抒发了赵孟頫的一种对和平、宁静牧歌式生活的向往以及超越时空的乡愁。画家并未放弃"应物象形"的描写性，但分明追求着似古而实新、似拙而实秀、似渺远而又真实自然的抒情特质，同时开始了诗、书、画更密切的结合。此画明显继承了董源、李成之画风。山峦、林木、平坡用浓淡不同的干笔勾皴，笔法文秀，颇具书法意味，这种画法开启了元代文人画之新风，对后世的影响极大，也成为许多后来元代山水画家处理物象结构的仿照依据。

山居图 （图148）

钱选，宋末乡贡进士，虽入元但不仕，隐居终生，他与赵孟頫是同乡和朋友。他也是人物、山水、花鸟皆能的高手，其人物则多描绘古代高人、隐士，而山水表现隐居情趣的家乡风光，用笔质朴稚拙而意境脱俗，花鸟画早期工丽细致，而晚年转向清淡。

此画以强烈的装饰性的简拙面貌，绘制了江南湖光山色的景象。画面中部布局较密，而左右相对开阔。中间处有碧峰数座，山下绿树成林，丛林之中隐现茅屋数间，竹篱围绕屋前，环境清幽，山居左右被水平如镜的湖水所环绕。右侧水面有扁舟一叶，左边则野桥断岸，长松高耸，一人骑马偕童自远处而来。远处山峦起伏，连绵不断。此画突破了青绿山水秀丽、繁华的传统，它既有青绿山水之工丽，又有文人画闲适、恬静之气息，表现了作者绝意仕途，隐居山林的思想。

赵孟頫曾与他研讨绘画中的"士气"，他答以"隶体"，要"无求于世，不以赞毁挠怀"，以有别于以绘画谋生的职业画家的绘画，显示了文人画家与职业画家在艺术上的鸿沟越益明显。

钱选与赵孟頫生活道路不同，但艺术主张二人却大体一致。

云横秀岭图 （图149）

高克恭，祖籍西域，回族人，少年时代接受汉文化教育，领悟至深。1276年进入仕途，官至刑部尚书。平生酷嗜书画，又爱江南山川，是一个学识深厚的少数民族画家。高克恭与南方汉族士大夫书画家以及收藏家交往密切，这对其艺术创作产生的影响很大。

这幅画是画家62岁时所创作的作品，是水墨与青绿交融为一的代表作。《云横秀岭图》描绘了白云缭绕的秀

图148 山居图 绢本设色 元 钱选（1239—1301年）故宫博物院藏

丽山峦。林木茂盛，溪水清流。画家用干笔皴擦山体，勾皴山脚坡石，山体粗重浑厚，画风润泽苍秀，继承了米家山水的图式，是一种融合了南北画风的新山水。图中高耸的云山依然保存着北宋山水画的气势，而舒缓的坡石，迷蒙的烟树，又不乏来自董（源）、米（芾）的清润。

不过和董、米的山水画比，高克恭已减少了他们写实画法的影响因素，并将自己的感受与对董、米的传统糅合而成的蓊郁之中，不乏质朴、宁静中饶有闲逸的风格。此画是高克恭传世作品中的精品。

双勾竹图（图150）

李衎，大都人，官至集贤殿学士，晚年以疾辞官，定居淮扬。平生擅长画竹，继承了宋、金画竹名家文同、王庭筠等的成就，又曾入江南竹乡深入观察，深得竹之"理"，画风严谨。他是一位既具深厚传统功力，又注意师法自然的画家。他的作品在当时流传广泛，影响也很大。此图是李衎的代表作品之一。

这件作品的竹与叶均以双勾画法，竹叶阴阳向背皆施以浓淡不同绿色，颜色清雅，疏密有致，无虚设之笔，其阴阳两面均用水墨浓淡晕出，画石方法尤其别具一格。

李衎著有《息斋竹谱》七卷，是他生平画竹经验的总结，对竹的品类结构、生长规律及画法详加剖析，既重写意又重法度，此书是古代画竹的重要专著。

富春山居图（图151）

黄公望，常熟人，本姓陆，因过继给浙江永嘉黄氏，改姓名。他中年做过小吏，因受累坐牢，出狱后遂隐居不仕，皈依道教全真派，寄情于山水间，以诗、酒为娱，常往来于杭州、松江、虞山等地讲道、卖卜。

黄公望工书法、诗词、善散曲、通音韵，长词短曲，落笔即成。他50岁左右开始从事山水画的创作，60岁以前的绘画作品未见传世。其绘画曾得赵孟頫指授，在画法上师承董源、巨然，晚年大变其法，并从内在精神上继承、发扬传统，变宋人刻板写实的笔墨形式为萧散写意，自成一家。

元至正七年（1347年），黄公望78岁，开始《富春山居图》的创作，82岁时完成这件传世名作。此件作品为横卷，长达两丈，采用中国画散点透视法，以苍润精练的笔墨和优美动人的意境，描绘了浙江富阳、桐庐一带的山容水貌，及富春江上旖旎的初秋景色。此卷系应友人之请而绘，每兴之所至，即点染挥毫，前后断续酝酿5年始完成，画家没有过多地拘泥于物象表面的细微描画，而是着重把握住山水的整体风貌，以活脱潇洒的笔墨，抒发作者的主观意趣，使其呈现一个充满内在生气、且无穷变化的境界。卷中江水平静，峰峦起伏，点缀丛林亭舍，疏密相间。笔法汲取董、巨而更加简括，山石多皴少染，笔墨纷披，显示出较深的笔墨功力和水准，是黄公望水墨山水画中的杰作。明清许多文人画家从此图得到启示，其临本有10余本之多，从中可窥见其对画家顶礼膜拜的程度。

渔父图（图152）

吴镇，嘉兴人，工诗文，善草书，擅画山水、梅、竹。吴氏家族在宋时吃官俸，宋亡后吴家义不仕元，影响到吴镇立身处世的态度。吴镇无意于功名利禄，很少与达官显贵交往，过着悠闲的生活。他精于诗文、书画，又善山水及墨竹等，饱含诗意，画风清新、可喜。他作画吸收董源、巨然的画法，笔墨雄秀清润，气象苍茫。他说自己以布衣终身，以卖画为生是为了"适意"，对于比邻而居的盛懋门庭若市毫不动心，自信二十年后必享盛誉。他的山水画大体有两种，一种是古木平远的风格，另一种属渔父图，吴镇的渔父图类题材的画很多，多画清远的江河湖中有一舟悠然，船中人或钓或睡，或操楫而歌，并题渔歌词于画上，词语清新，幽栖超脱、自鸣高雅，应是他生活理想的追求与写照。

这幅《渔父图》笔法圆润，墨色华滋，笔意有五代董源、巨然的风貌，气势浑然，是吴镇山水画作中的精品。

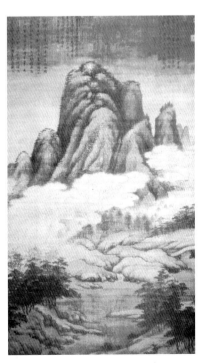

图149　云横秀岭图　绢本设色　元
高克恭（1248—1310年）台北故宫博物院藏

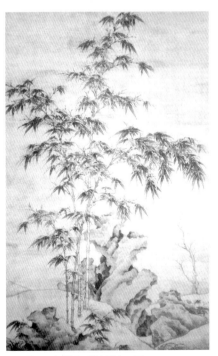

图150　双勾竹图　绢本设色　元
李衎（1244—1320年）故宫博物院藏

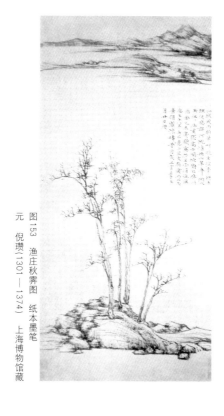

渔庄秋霁图（图153）

倪瓒，出身江南富豪，雄于资财。其早年专意读书，经、史、子、集、佛道经典，都专心阅读批校，所藏书法、名画，也悉心临学。擅长画山水、竹石、枯木，多以水墨为之，偶亦着色。他的山水画主要表现太湖一带风光，近处坡陀树木，远山伏卧，中间大片汪洋湖水，看似简单而意境清幽深远，荒寒萧索，景中多不画人，带有孤独寂寞的感情色彩。他在画法上吸取荆、关、董、巨之长而加以融会，擅以干笔淡墨，画出明洁清幽的秋景，十分耐人玩味。其画，笔墨松秀、简淡，绝少有设色者，甚至连图章也不用，画中多长题，作楷书，力求朴实清雅，其画风在元明两代中也是独具特色的。

这件《渔庄秋霁图》是倪瓒晚年的作品，画王云浦渔庄，作三段式平远构图：近处坡陀上有秋树数株，落叶枯枝，中隔大片湖水，画上端有远山两叠；以渴笔画山石树木，山石作折带皴，间用披麻皴，树木颇具姿态，景物不多而充满深秋的凄凉、静寂气氛。

青卞隐居图（图154）

这件《青卞隐居图》为王蒙的名迹，表现浙江吴兴西北之卞山景色。画面重山叠岭险峻，密树深溪，画家采用层层加深的用墨，作解索、牛毛诸皴，笔墨干湿相间，山间林木或勾、或点，山间瀑布高悬直泻，一隐士沿山路而行，山坳处有草堂数间，正是隐居的佳处。整幅画气势雄伟，笔精墨妙，虽繁密而无迫塞之感，表现了山川浑厚、草木华滋的江南气象，并从中寄托着画家隐遁山林的理想和志趣。这件作品代表了王蒙晚年水墨山水的典型风貌。

王蒙，是赵孟頫的外孙，早年受赵孟頫影响，能诗文，擅书法。画山水多表现隐居生活，运笔及写景极富层次变化，在画法上继承了董源、巨然的画法和风格，能自出新意，并师法造化，独具面貌。用墨厚重，构图繁密，景色郁然深秀，与倪瓒的渴笔枯墨景

图151　富春山居图　纸本墨笔　元　黄公望（1269—1354年）台北故宫博物院藏

图152　渔父图　绢本墨笔　元（吴镇（1280—1354年）故宫博物院藏

图153　渔庄秋霁图　纸本墨笔　元（倪瓒（1301—1374）上海博物馆藏

物空灵形成鲜明对比。是元末富有创造性的山水画家。王蒙与黄公望、倪瓒等名家交往甚密，在画史上与黄公望、吴镇、倪瓒合称为"元四家"。

溪凫图（图155）

陈琳，临安人，大约活动在元成宗大德前后（1295—1306年），其父陈珏为南宋宫廷画院待诏。陈琳精于花鸟、山水、人物，曾得到赵孟頫指授，故画带有士气。陈琳存世花鸟画仅有一件，即此图。此画是访问赵孟頫时在其斋中所绘。画溪边一绿头鸭，作昂首观望状。作品风格鲜明，工笔略带写意，粗细兼用，笔墨潇洒流畅，浓淡富于变化，画风古朴，形象生动，具有文人水墨写意画的韵致。此画曾经赵孟頫加工润色并题字，可谓推

图155 溪凫图 纸本墨笔 元 陈琳（生卒年不详）台北故宫博物院藏

崇备至，正体现此画契合了文人的审美趣味。

这幅画既反映了陈琳的绘画特色，也代表了元代花鸟画嬗变的时代特征。

墨梅图（图156）

文人喜以梅竹比喻其高洁的品格，故宋代兴起之水墨梅竹成为元代文人画中盛行的题材。元代墨梅画家中以王冕最有代表性。

王冕，绍兴人，出身农家，一生清贫，勤学苦读，卖画为生。他画梅继承南宋杨无咎之法，并有新的创造。一般人画梅多强调枝条细瘦、花朵稀疏，王冕则塑造繁花满枝的梅树形象，他画的梅，枝干交错，蕊萼分布，主次分明，达到密中有疏，多而不繁。他绘梅干，用笔遒劲，顿挫得宜，富有质感。画花瓣，或用浓淡水墨点染的点花法，或点、圈兼施，变化多端，都能生动地表达出梅花的特有形态，并通过对梅花神韵的刻画，抒写自身的情怀和抱负。

此幅为王冕存世代表作，绘早春梅花一枝，横斜的长枝，挺秀坚韧，枝梢露出笔的尖锋，更显得清新峭拔。数丛梅花用淡墨点染花瓣，浓墨勾点蕊萼，清润皎洁。

王冕有《梅谱》传世，为我国早期画梅理论著述。

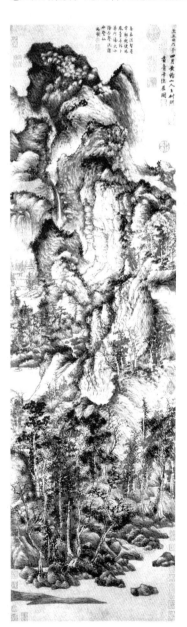

图154 青卞隐居图 纸本墨笔
元 王蒙（？—1385年）上海博物馆藏

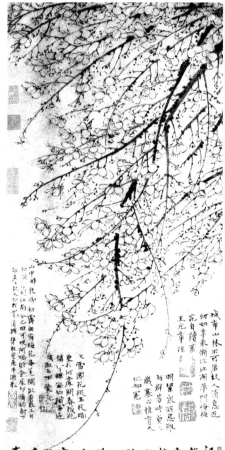

图156 墨梅图 纸本墨笔
元 王冕（1287—1359年）故宫博物院藏

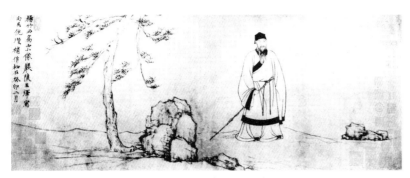

图157 杨竹西图 纸本墨笔 元 王绎（约1333—？）故宫博物院藏

杨竹西图（图157）

王绎是元代末年活跃于江南杭州地区的肖像画家，幼时笃志好学，颇有才思，十二三岁已能作画写真。画中表现的人物杨竹西，即元末诗人杨瑀。他持杖缓行，神态自若，闲适飘逸。人物面部轮廓须眉全用细笔简练精心勾勒，略作淡墨晕染，神气活现于纸上，自然生动。衣纹简洁洗练，表现出人物独特的个性和高洁的品格。画中松石由倪瓒补景，全卷为纸本白描画成，可从中看出这种肖像画中融入文人趣味的倾向。

扁舟傲睨图（图158）

此画描绘了一位满腹经纶，隐居不仕的"江湖散人"的形象。画法上以工笔为主，但也融入了元代写意山水的笔法，具有元代文人画的既有青绿山水之工丽，又有文人画闲适恬静之气息的明显特色，是元代山水人物画中的一幅经典之作。

永乐宫壁画 元（1325年完成）
山西芮城永乐宫

永乐宫原位于山西永济县永乐镇，是道教中八仙之一吕洞宾的故乡，唐时建有吕公祠，后毁于火，元代重建。现存的无极门、三清殿、纯阳殿、重阳殿皆为元代所建，殿内有规模宏伟的壁画。1958年因修建三门峡水库，永乐宫恰位于淹没区内，为保护这一珍贵历史艺术遗产，乃将永乐宫迁到芮城。

永乐宫各殿内部都存有精美的元代道教壁画。其三清殿内的壁画最为壮观。

朝元图（图159）

三清殿西壁彩绘《朝元图》，画面以八位主像为中心，四周围金童玉女、天丁力士、仙侯仙伯、帝君星宿等神像286尊。画面行列分3—4层安排，诸神祇皆头顶祥云，足踏云气，形成气势磅礴的神仙行列，所绘人物形象极富变化，如帝王的庄严肃穆，真人的超凡脱俗，玉女秀丽端庄，神将的威武剽悍，天篷天猷诸元帅的怪异凶猛等，都刻画得神气完足。服饰也各有不同。画法上以重彩勾填的传统技法为主，辅以沥粉贴金的

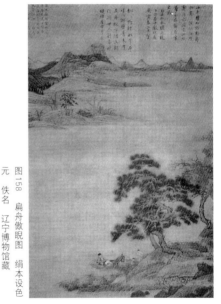

图158 扁舟傲睨图 绢本设色 元 佚名 辽宁博物馆藏

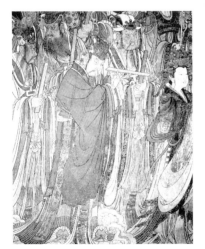

图159 朝元图（三清殿西壁）
壁画 元 马君祥（生卒年不详）

图160 朝元图——奉宝玉女（三清殿西壁）壁画 元 马君祥（生卒年不详）

图161 千手千眼观音图（莫高窟——第3窟）
壁画 元 敦煌莫高窟

方法。线条作莼菜条，刚劲有力，而富于变化，反映了与唐代吴道子画派的渊源关系。据题记，知作者为民间艺人马君祥父子师徒，壁画完成于泰定年间（1325 年）。

朝元图——奉宝玉女（图160）

《朝元图》中的玉女形象大都相似，人物丰腴的脸上，细眉细眼，小嘴大耳，人物造型显得极为严谨。此图中的玉女秀丽端庄，头戴花冠，身着长衫，面露妩媚的微笑，手捧珊瑚、如意、宝瓶，侍奉于玉皇大帝左侧。其形象，在某些方面继承和发展了唐代壁画的造像风格，在色彩艳丽的装饰中，更注重人物心理的刻画，而以苍劲的长莼菜线条来刻画人物的衣纹，增强了画面的气势。堪称元代壁画中的珍品。

千手千眼观音图（图161）

敦煌莫高窟的元代壁画是现存元代喇嘛教壁画的重要作品。其中的第3窟所画千手千眼观音及吉祥天、婆罗天等，运用了流畅而富有顿挫节奏感的线描，赋色简淡，技巧画风异于其他诸元窟。敦煌元窟虽技巧熟练，画工具有相当高的水平，但已是石窟艺术落日的余晖了。

碛砂大藏经卷首图（局部）（图162）

大藏经是汉语对佛教经籍的称呼。内容分经、律、论三藏，包括印度、中国等国的佛教著述在内。大藏经的刊印始于北宋初。最初为蜀版，后有福州版、思溪版、碛砂版等。《碛砂藏》因为刻于平江府陈湖碛砂延圣院，而得以碛砂为名。全藏经591函，6362卷。

此图中佛盘腿坐于法座上，手作施法印，下为菩萨、天王与众弟子闻法。人物造型多加以变形，明显趋向于世俗化。而线条繁密有致，线刻中刚中见柔，极富装饰趣味，仍有浓郁的印度遗风。说法与闻法中的佛、菩萨、天王等形象也不像唐及其以前佛教造像中具有的那种神秘感与威严感，甚至有的形象其原型就来自现实生活中。

自在观音（图163）

这件观音菩萨雕像，通体贴金，刻塑得极为精致。菩萨发式前分梳后缩髻，上戴如意额子花冠，双辫垂肩，胸佩璎珞，带巾长曳，环绕双臂垂于地；腰束抱腹，下系长裙，随体起伏流动，覆掩台座；右肘置于弓起的右腿上，左手扶撑于坐垫上，盘腿端坐，目光前视，神态自若，似在忧思。作者较好地把握了雕像的心理状态，通过块面与线条的刻画，使之在具有流畅线条的女性美时，其精神状态活灵活现。

这种随着观者由上往下视线的移动，雕像形体由正面向侧面转移的菩萨雕像在元代并不多见，而其随着时空的转变，雕像产生不同的运动，增强了雕像的流动感，使之更具有音乐般的旋律，可见作者塑制技艺的坚实和纯熟。

铜佛像（图164）

这件佛像与我们常见的其他庄严神圣的佛像相比，给人以亲切之感，更具有人情味。佛像盘坐于仰莲座上，法髻高耸，眉目修长，双耳长垂，面带微笑，展现了佛的大彻大悟的形象。

佛像的造型借鉴了犍陀罗的艺术风格，佛像的腰部略微减细，穿着袒露右肩的袈裟。袈裟绉褶以极浅的线刻画，透出薄衣贴体的效果。在佛像的造型上明显是梵像的特征，又内含汉像影响的因素。

青花釉里红开光镂花瓷盖罐（图165）

青花釉里红都是在元代烧制成功的。釉里红，釉是将一定的含铜物质作为着色剂调入釉中，用之绘瓷，烧成后出现浓艳的红色花纹，白地红花，炽热艳丽。

这件元代景德镇窑的盖罐瓷器，形体饱满周正，胎体上薄下厚。以捏塑的蹲狮为盖纽，盖面和罐身绘有变形莲瓣、卷草、回纹、花卉、海水等多种纹样。罐腹四面各有一双勾菱花形串珠纹开光，内置镂雕式的红、蓝釉山石和四季花，开光外缘环以堆贴的细巧缀珠纹两周，既突出了光内的纹饰，又增强了立体感。盖罐青花、红釉、蓝彩和捏塑四种技法，组合完美，展示了元代陶工的高超技艺，也为后世的彩绘瓷工艺的繁荣奠定了基础。

"张成造"云纹剔犀盒（图166）

张成，元代末年，浙江嘉兴著名雕漆艺人，擅长剔

图163　自在观音　泥塑彩　元　山西博物馆藏　　　　图164　铜佛像　铜质　元　故宫博物院藏

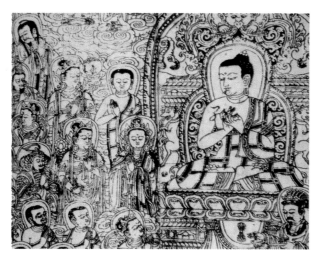

图162 碛砂大藏经卷首图（局部）木刻版画 元 陕西博物馆藏

术制作的器物，由于器胎所用的材料不同，成品的名称也会略有不同。但它们的制作技巧是同样的。

此炉呈圆形，口圆短颈，腹鼓圆足，颈左右各有一象鼻形耳。器物装饰华丽，或镂刻或镀金、掐花纹填彩色珐琅，不同的部位，饰以各种不同的花纹。炉颈部有一道镀金弦纹，将装饰图案分为上下两层，上层以浅蓝为地饰黄、白、紫、红四色菊花12朵，花心用铜镀乳钉嵌成；其下层则以宝蓝为地饰红、白、蓝、三色番莲6朵。腹底配莲纹瓣环绕一周。此炉釉料质地精良、色彩鲜艳醒目，高贵典雅富丽，且有较强的层次感和装饰感，是一件艺术和技术都很高的器物。目前遗存的物品中，像这种掐丝珐琅象耳炉并不多见，在香炉中颇显豪华，所以它也显得更加珍贵。

红，作品雕刻深峻，圆浑而无锋芒，并工戗金戗银法。

这件漆器盒平面呈圆形，盖状似穹隆，身形如圆柱，盖与身以子母口承接。该盒用朱、黑两色漆交替堆涂甚厚，器表髹以光度极强的黑漆，然后雕刻如意云纹，刻纹侧面显出红黑相间的线纹。盖与身各雕刻云纹三组，刀口深约1厘米，这种云纹剔犀也称"云雕"。此器物剔刻刀法峻深圆润，使器物极显古拙素朴，盖与身布满如意云纹，动静相宜，典雅高贵。盒底边缘刻有"张成造"三字款。此器物堪称张成传世佳作中的精品。

掐丝珐琅象耳炉（图167）

这件器物为元末的作品。它是运用"掐丝珐琅"技

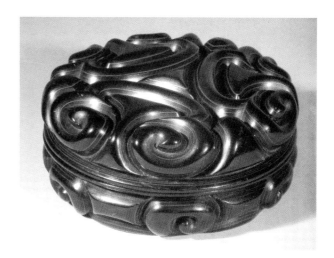

图166 "张成造"云纹剔犀盒 木质 元 安徽博物馆藏

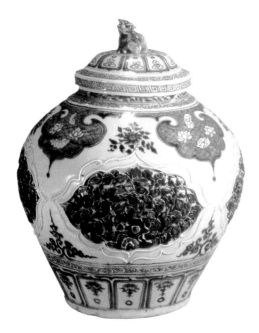

图165 青花釉里红开光镂花瓷盖罐
瓷器 元 故宫博物院藏

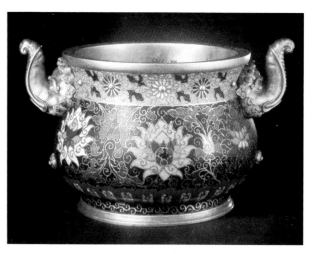

图167 掐丝珐琅象耳炉 铜质 元 故宫博物院藏

明 代 （1368 — 1644 年）

元朝末年政治腐败，各种社会矛盾激化，最终导致了朱元璋率部起义，并在1368年推翻了元朝统治，建立了明王朝。

按一般历史学的观点，明代可以分为早、中、晚三个时期，用以表述帝国的兴衰。

大致如下：

早期：洪武元年至弘治末年（1368—1505年）

中期：正德初年至嘉靖末年（1506—1566年）

晚期：隆庆初年至崇祯末年（1567—1644年）

明太祖朱元璋建立明王朝后，便着力恢复经济，促进生产力提高，农业、手工业和商业都得到迅速发展，江浙一带涌现了一些新兴的工商业城市，并出现了萌芽状态的资本主义生产方式，城市经济达到了空前的繁荣。与此同时统治者又大力加强中央集权统治，在政治上推行专制独裁，思想上实行严酷的钳制政策，致使全国出现了许多冤案。

明代虽然是一个汉族政权，可它在文化观念上却因袭了前朝对文化极端轻视的态度。明初文网可怕，扼杀了艺术的"新生"，但文网的目的并不是摈弃一切文化艺术，而是要按照统治者的需要去表现，完全采取"为我所用"的态度，一方面褒扬崇祀孔子，另一方面又极端猜忌文人，在思想意识上实行高压政策，因而使社会文化艺术思想不得不趋向于保守。表现在艺术上，就是新的艺术样式永远不可能得到承认。基于这种气候，文化意识趋向"复古"思潮的表现，而艺术创作讲究"师承"的趋势。

明代初期的紧箍，也招致后任者的反对，宣德朝、弘治朝的统治者在进一步巩固政权、发展经济的同时，也对文化有所重视，一时间，画院建立，宫廷"院体"画风盛行。同时工艺美术也出现了新生机，御用工艺品的需求，使其出现了许多精美的新品种，如被称为"景泰蓝"的珐琅，果园场的雕漆，铜器中的宣德炉，以及官窑瓷器中的宣德霁红和霁蓝，弘治和成化斗彩等。

明代中期，几朝皇帝，有的沉溺于声色犬马，有的迷恋于修仙得道，中央集权大为削弱，大权旁落宦臣手中，权势争斗十分激烈，政治黑暗，社会动荡。统治者在思想文化上也逐渐失控，许多文人绝意仕途，洁身自好，隐逸画家越来越多，客观上促进了美术的发展，特别是对文人画的推动。但是明中期社会虽出现动荡，尚未危及政权，所谓"承平日久"，社会风气由明初的节俭转为竞尚奢华，并追求新奇。同时资本主义萌芽已经出现，城市商业、手工业发达，商品经济活跃，市民阶层兴起，物质和精神产品的需求迅速扩大。这些因素使实用工艺美术又有发展，官府作坊和民间工艺并驾齐驱、

蓬勃发展。为市民所喜闻乐见的小说、戏曲、插图版画也开始勃兴。

晚明的政治混乱、财政危机和农民起义，使得朝政更趋于衰败，帝国由维持而至灭亡。李自成的起义军终于在崇祯十七年（1644年）攻占北京，推翻了明王朝。而不久，占据东北地区对中原早已虎视眈眈的清军势力，入关又夺取了政权，建立由满族统治的大清王朝。

晚明尖锐的社会矛盾和急剧的政局变化，使思想文化领域也呈现出复杂的变异状况。绘画出现了许多不拘成法、富独创性的画家，花鸟画、人物画作品均有佳作涌现。另一方面，城市文化和市民文化表现内容也丰富多彩，同时有了许多新的表现形式，如民间年画、版画的创兴，风俗画、仕女画的振兴，玩赏性小型工艺品的普遍性发展等，其世俗化的意趣都比较浓厚。

华山图册（之一）（图168）

王履，昆山人，博览群籍，精通医道，为世所重。其画法师承于南宋马远、夏珪。绘画技巧高超，是明初画家。他虽未形成一个画派，但在画史上具有承上启下的重要作用。他的《华山图册》全册共66件，其中画40幅，诗文26帧。册末另有明代六位名士题跋6帧。

华山在五岳中素以险峻奇伟著称，图册依华山诸峰奇景次序排列、撷取，加以提炼概括，真实而又全面地再现了它的万秀千奇的自然变化之状。画法吸取马远、夏珪之长，又自具雄健、清疏的风格。构图多取近景或中景，同时注意空间的广度和深度。笔墨上运用马、夏刚健苍硬的笔法和坚实的小斧劈皴，表现出华山坚凝的石质和峻险的体势，并还能够曲直相兼，方圆同施，根据物象的不同灵活运用，水墨晕染中不时加赭石、花青等淡彩，塑造出山川于雄伟中见清润，空旷中见幽深，险峻中见秀丽等各异其趣的意境。

王履在《华山图册》自题记中，详尽阐述了他的创作经验和体会，以及精辟的画论见解，尤其领悟到"师

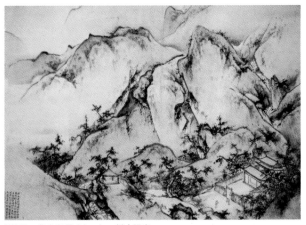

图168 华山图册（之一） 纸本设色
明 王履（约1322—1385年）故宫博物院藏

法造化"的真谛,发出了"我师心,心师目,目师华山"和"以形写意"的观点,对明代画家有较大的影响,也成为明初重要的画论著述。

雪夜访普图 (图169)

明代早期没设画院,但有宫廷画家,画家被编入锦衣卫,授武职,归太监管理,地位较宋代低下。宫廷画家主要服从于政治的需要,发挥宣教功能,题材也狭窄,大致有三类:帝后肖像与行乐图;歌颂皇帝的文治武功;借古喻今、颂扬君王的礼贤下士和忠良臣子等。

此作品就是描绘宋太祖赵匡胤与赵普斜坐围炉于堂屋中,旁有侍女在服侍;门外有四名卫士肃侯。人物刻画按照其身份高低做了大小不同的处理,而不顾及透视,并以微俯瞰的角度来写全画人物,使得画面主次分明,在视觉上有一种愉悦感。此画有较强的"院体画派"的风格,笔法工整细腻,刻画精细准确,敷色妍丽端庄。

刘俊,明宪宗与孝宗时供奉内廷,授锦衣都指挥。擅工画人物、山水、界面。

关山行旅图 (图170)

戴进,钱塘人,明代早期"浙派"开创者,他与吴伟建立的"江夏派",与宫廷绘画并峙画坛,共同构成了明早期主宗南宋"院体"的艺术潮流。戴进一生坎坷的经历,也造就了他独树一帜的画风。他曾任宫廷画家,因画艺高超而受妒忌,被同僚谗言遭宣宗皇帝责斥,逐离宫廷而流离京城,卖画为生。此间浪迹江湖,安贫守素,并以其高旷情操和精湛画艺与宫廷画家、文人画家和士大夫广泛交往,汲取长处,艺术上泛宗诸家、兼容并蓄,从而为其绘画才能自创新路奠定了基础。戴进55岁返回故乡,卖画课徒,进入创作鼎盛期,画风已自成一体,并兼融诸家之长、行利兼具的集大成风格,成为浙派的开创者。

此图为全景山水,主山居中,巍然屹立,高峻雄伟,空谷幽清,溪水人家,一派恬静景象。中近处的村落、坡堤、土路,与前景的松石、河桥相连,丛林、山道又与远处的峻岭、城阙相接。画面中安插的生活场景富有浓郁的生活气息,远处劳作者在活动;中景为村落,几间茅屋,有诸多人活动其间,行旅、店家、戏童及小狗。最近处板桥上三驴踯躅行进,两位行旅者袒背随后。由此可见画家已领悟到北宋山水的真谛,即天然布势,力求真实,可游可居。

画家在技法笔墨上不拘一格,汲取诸家之长,根据物象灵活运用,勾皴点染结合,干湿浓淡交融,中锋侧笔并用,圆润刚劲交替,呈显出富有变化又纯熟的技艺。此画是其晚年精品和代表作。

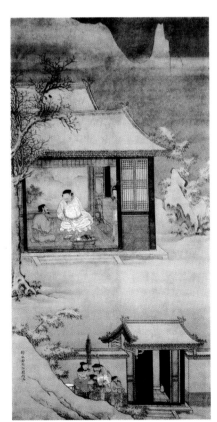

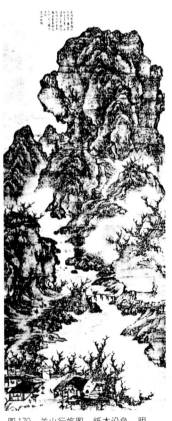

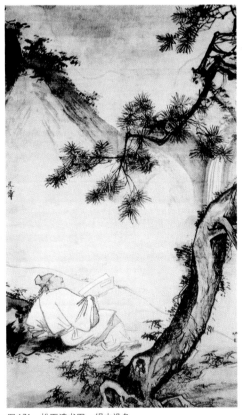

图169 雪夜访普图 绢本设色
明 刘俊(生卒年不详) 故宫博物院藏

图170 关山行旅图 纸本设色 明
戴进(1388—1462年) 故宫博物院藏

图171 松下读书图 绢本设色
明 吴伟(1459—1508年) 故宫博物院藏

松下读书图（图171）

吴伟，江夏人。他是继戴进之后的"浙派"大家，他以粗劲纵横、淋漓洒脱、气势磅礴之豪放之风，增强了力度、动感和气势，自创新路，驰名画坛，也有"江夏派"之称。吴伟在41岁上擅长山水、人物。山水画主宗南宋"院体"，风格趋于粗简放逸，承戴进之钵，也有融诸家之长的集大成面貌；人物画学仿李公麟，以工笔白描为主，晚年崇尚南宋马远、夏珪和梁楷"减笔画"，运用水墨写意技法，画有大量粗犷人物画。

此画有另名《观瀑吟诗图》或《看泉赋诗图》。吴伟两度出入宫廷的经历和放浪形骸的行径，使其对传统的隐逸耕读题材颇感兴趣，并以此表现内心思想和闲适情怀，类似题材的作品还存世多幅。画面一士子手执书卷倚石而读，其目光在观赏远处瀑布，旁有苍松为伴，整幅画描绘了寄情山川的野逸之趣。

此画技法多缘于南宋"院体"，人物衣纹、山石皴法、松树姿态、构图布局，都显马、夏之风。唯用笔较粗简，墨色多一次渲染，带有"浙派"气息。

仿张僧繇山水图（图172）

蓝瑛仿古作品很多，此图是他74岁时仿张僧繇的没骨山水画，以青绿重彩画逶迤远去的临水山峦，颇见功力。画面山石用青绿设色，层层堆叠，从右至左贯穿全轴，高大纵深。右上、左下为天空与河水，皆留白，构图十分巧妙。树叶设色绚丽，用白粉点白花，染白云更是别出心裁，又突出了雍容华贵的情调。

蓝瑛，钱塘人，晚明活跃于浙江地区的画家，以绘画为生，曾浪游南北，饱览名胜，注重从自然环境中汲取营养。蓝瑛多才多艺，山水、人物、花鸟、竹石、兰草皆能，而以山水最著称。早年临遍宋元诸家笔法，画面景色繁复，构图饱满，工整细致，色彩淡雅，装饰意味浓。中期画风丰富多变，构图自由，色彩丰富，笔墨流畅大胆。晚期主要仿学米芾和元四家，画风稳健苍劲，构图简洁，笔墨洗练，空白增多，景致开阔，富有质朴、简淡、空灵之美。由于他是浙江人，画史上便将他称为"浙派"殿军，其实他的山水画别具一格，自成一家，为明末清初武林画派的创始人。金陵八家和陈洪绶都受他的影响。

庐山高图（图173）

沈周，长洲人，出身诗画之家，家藏甚富，优游乡里，赋诗作画，终生未仕，是吴门画派创始人。

此图绘崇山峻岭，长松危栈，表现出庐山的雄伟峭拔，山下近景有一高士笼袖临流而立，是全图的灵魂所在。因此图是为其师祝寿而作，显然作者是寄情山水暗示老师的人格精神和表达其对老师的敬仰之意。此图在技法上对王蒙多有借鉴，结构上颇具匠心。树丛繁多，但穿插揖让错落有致；山峦重叠，皴法各异而富有变化。瀑布两侧的山左边用墨较重，用点子皴，苍劲朴茂；右面用折带皴加点，险峻峭拔。

沈周的山水有两种风格，被后人归纳成"粗沈"和"细沈"。在"细沈"中又分水墨淡色和青绿山水。《庐山高图》就是"细沈"中的水墨淡色类，它不仅是沈周中年的代表作，而且是沈周一生中难得的大幅作品。

兰竹图卷（局部）（图174）

文徵明，长洲人，出身仕宦之家，幼习经籍诗文，喜爱书画，曾师承沈周。画史上将他与沈周、唐寅、仇英并列，合称"吴门四家"或"明四家"，是继沈周之后吴门画派的领袖人物。

文徵明艺术造诣深厚，山水、人物、花鸟、兰草皆能，以山水著称。早

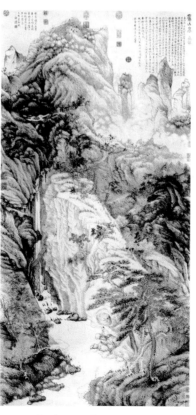

图172 仿张僧繇山水图 绢本设色
明 蓝瑛（1585—约1666年）故宫博物院藏

图173 庐山高图 纸本设色 明
沈周（1427—1509年）台北故宫博物院藏

图174 兰竹图卷（局部） 纸本墨笔 明 文徵明（1470—1559年）台北故宫博物院藏

文徵明亦善画花卉、兰竹，尤以墨兰著称，有"文兰"之誉。师承比较广泛，赵孟坚、赵孟頫、郑思肖之兰，苏轼、文同、顾安之竹，均都模仿，故能取众家之长，自成一体。

这幅兰竹图，繁密茂盛，笔法苍健，墨色点染酣畅。兰竹布置，繁简得当，疏密相间有致。兰与竹相间丛生，前后穿插，左右俯仰，既纷杂又有序；兰之轻柔、飘逸与竹之细劲、挺拔，形成柔刚鲜明对比，又相映成趣。而穿插的坡石，质地坚实，气势雄阔，也很好地反衬出兰、竹之清润、秀雅。兰、竹、石的有机结合不仅展现出更丰富的姿态变化，还寓有更多的情感内涵，故而从学者众多。在画法上，文徵明也兼取诸家。淡墨兰叶秀逸潇洒，酷似郑思肖；浓墨竹丛前深后浅，又源于文同；坡石的飞白处理及整体上融入书写笔意的又颇具赵孟頫的神韵。这件全卷六米多长，由兴意所趋，随笔写来，一气呵成，其作品的自然流畅和闲适逸韵，反映出文徵明74岁时炉火纯青的画艺。

孟蜀宫妓图（图175）

唐寅，少年聪颖，博雅多识，能诗善画。29岁时中应天府解元。与文徵明、祝允明、徐祯卿并称为"吴中四才子"。

唐寅的人物画中，仕女画占有很重要的位置，这或许与他的社会生活经历和思想性格有关。此画

年师事沈周，后致力于赵孟頫、王蒙、吴镇三家。其山水多描写江南园林景物和文人的生活环境，自成一格。

是唐寅早年工笔人物的代表作。

此画中描绘的是五代前蜀后主王建宫中的四位歌伎，身着道衣，头戴花冠，素妆淡抹，体态端庄，各尽其妍，光彩照人，然题诗却表明是在抨击统治者的荒淫糜烂生活。此画构图具有装饰性美感。两位头戴碧冠者为正面，执壶与盘二者为背面，她们交错而立，平稳有序。而且，四人相互间呼应、攀连和体态的倾斜、弯曲，加强了人物之间的形体联系，也构成四人内心的和谐与共鸣。

画为工笔重彩。图中人物衣纹以铁线描勾勒，细劲流畅，显现出衣裙的细腻华润。设色明快淡雅，冷暖色调相互映衬，斑斓而又和谐。在人物面部的处理上，吸取了唐代仕女画中的一些特色，采用"三白法"设色，将人物额头、鼻梁以及下颏施以白粉，使其显得弱不禁风的情态，并具有一定的立体效果。

桃源仙境图（图176）

仇英，太仓人，明代具有代表性的画家之一。仇英出身寒微，初为漆工，后习绘画。为文徵明、唐寅所器重，拜周臣门下学画。仇英精研"六法"，师古功力颇深，人物、山水、走兽皆能。他既全面继承了唐宋以来优秀传统，又吸取文人画和民间艺术之长，形成自己的特色，尤以青绿山水和工笔人物见胜。他的青绿山水境界宏大繁复，物象精细入微，山石用勾勒法，兼带细密的皴法和渲染，色彩浓丽而明雅，透出文人画的妍雅温润，具有雅俗共赏的格调。

仇英的《桃源仙境图》是明代少见的青绿山水佳作。画中远处高峰耸峙，威严秀美，诸峰环绕四周，云海沧茫，益见空灵；中景秀岩幽壑，峭壁悬崖，云罩雾绕，殿台宇阁，老松争奇，桃花斗艳，似非人间；近前几位儒雅逸士坐在一仙洞前，抚琴论艺，洞口古木参天，松柏虬劲，桃树斜依；溪流穿洞而过，缓慢向前，溪水越汇越宽，木桥数叠横跨溪上，有一童子捧物行在其上。白云、溪水、树林、楼阁等物，勾画到位，骨力峭劲，着色不苟。色彩艳丽中透出典雅、古朴之气。

《桃源仙境图》巧妙地把青绿山水和工笔人物结合为一，在雅静而绮丽的青山白云中，安排了几个临流抚琴、听琴的高士，情景交融，工而不板，引人入胜，显现出画家高超的技艺。这种在精丽秀美中显现文人画的妍雅温润，在当时是一种雅俗共赏的风格。

墨葡萄图（图177）

此画是徐渭存世代表作。文人画的境界除了恬淡、静谧的平和之景外，还隐匿了一个情感激愤的变态内心世界。一些曾在宦海受过创伤而浪迹山野的画家，仍在执著地对人生与社会进行再认识，并寓意于他们的画作

之中。对这类文人画，决不可轻玩视之，因为它记录了在虐杀无情的封建社会重压下，落难文人深重的喘息声。徐渭的《墨葡萄图》就是这样充满抗争和无奈相矛盾的代表作。

《墨葡萄图》，一老枯藤横斜穿画面而过，生出欹斜藤蔓，倾泻出像墨点墨团的葡萄，随风摇曳，左上的题字和右下的藤蔓，为险中求稳的构图起了平衡作用，也给观者以新颖的感觉。画家以饱含水分的泼墨，点染纷披错落的藤条和透明欲滴的葡萄。随意挥洒状物，不拘形似，神韵自在；任其自由渗化，不落陈套，变幻无穷。整幅画面奔腾着悲怆、激昂、郁愤的思想情绪，也展现给观者一个淋漓的世界，一个晶莹的世界，一个泪水的世界。

徐渭，绍兴人，出身衰败小官僚家庭。他虽聪颖早发，却八次乡试落第，多才多艺，但屡遭坎坷磨难。数番自杀未遂，晚年潦倒凄凉，因此，他对社会的种种不平怀有切肤之感，形成了狂傲不羁的个性。同时，他修养广博，诗、文、书、画无所不能，深受以个性解放为实质的新思潮的影响，故在写意花鸟上能够空诸依傍，别开户牖。徐渭的这种画风，对清代的八大山人、石涛、扬州八怪、海派乃至近现代的吴昌硕、齐白石等人都产生深远的影响。

书锦堂图（图178）

董其昌，松江人。明万历十七年（1589年）进士，历仕四朝，官至礼部尚书。他精于鉴赏，富于收藏，尤长书法，并致力于山水画。董其昌对文人山水画有着重要贡献，他提出把中国画的笔墨语言从绘画的综合因素中提纯出来，不再仅作为营造图像的手段，而是变为绘画表现的重要目的。其结果是使笔墨的精妙与趣味成为画面的中心，由此建立起具有抽象形式美感的画面结构。他的这个理论建构了文人山水画为绘画最高境界的理想模式，对后来产生了深远的影响。

董其昌讲究笔情墨运，画格清润明秀。其绘画多从古人画迹着手，探求古人的笔墨情趣。他擅长运墨，墨色艳丽，层次分明，于意趣简淡中见天真秀润。这一运墨特点也体现在他的设色山水中，其青绿设色，鲜丽而不妖妍，浅绛设色简淡而沉着。他还讲究笔法，皴、擦、点、染互施，追求运笔的丰富变化，强调不为物象所束缚，他的这些情趣，符合当时贵族阶层的审美情趣。

书锦堂是北宋仁宗时宰相韩琦的别墅。画卷上青山连绵，白水连天，树木掩映中屋宇宁静。用笔不甚工整，但设色艳丽，有石青、石绿、朱砂、赭石等，作者力图在画面上表现出一种无矜持造作、纯真质朴的平淡之意。这幅设色山水画采用的是没骨传统技法，颜色是平涂兼晕染，个别松石虽也用浅线勾出，但不十分明显。

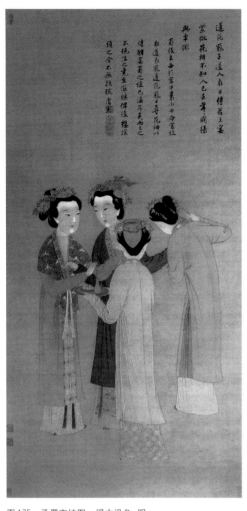

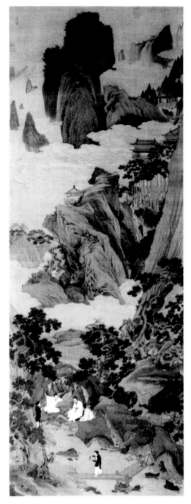

图175 孟蜀宫妓图 绢本设色 明
唐寅（1470—1523年）故宫博物院藏

图176 桃源仙境图 绢本设色 明
仇英（1498—1552年）故宫博物院藏

图177 墨葡萄图 纸本墨笔 明
徐渭（1521—1593年）故宫博物院藏

归去来图（图179）

明末最著名的人物画家当属陈洪绶。陈洪绶，别号老莲，诸暨人，他少负奇才，屡试不中，放意于书画。他曾入宫供奉，后厌倦，慨然赋归，成为职业画家，在绘画领域驰骋奇才，卓有建树。陈洪绶能诗，精书法，擅长绘画，人物、花鸟、山水俱佳，尤以人物著称。他早年师法蓝瑛，旋取法李公麟，后自成一体。

《归去来图》取材于陶渊明的著名散文《归去来辞》，画家依据自己对辞意理解，重新编排组织题目，以绘陶渊明高尚的情操与生活情趣。分别画有采菊、寄力、种秣、归去、无酒、解印、贳酒、赞扇、却馈、行乞、漉酒十一个情节，每一节都是一个独立的画幅，有题目及文字说明，表达一种思想。人物的造型与服饰乃是他"六朝风格"特色，但其姿态非常有感情色彩，如"采菊"把菊花拿到嘴边像是亲吻，表示爱之极深。"解印"画陶氏解下官印交给童仆，那昂首挺立的姿态，体现着义无反顾的决心。"归去"画陶氏挂杖而行，微风浮动他的衣带，表现出急切的归隐心情。陶渊明的形象，被绘制得非常

有风度，又都包含着深刻的思想和完整的艺术构思。

陈洪绶是一个极具创造性的画家，他大胆的剪裁、新颖的构思、浓郁的装饰风格和强烈的个性表现，在中国画史上独树一帜，影响至今。

十竹斋书图谱（图180）

画谱是古代绘画教育的教课书，也是私营性的课徒制文人画家和艺匠的谋生手段，基于课徒和广泛传播绘画技艺的需要，刻印画谱应运而生，它集传授画艺与艺术欣赏于一体，成为受益面最广的绘画形式。

胡正言，休宁人。"十竹斋"为胡正言的室名。《十竹斋书图谱》是他历时八年于天启七年编印而成的画谱。

《十竹斋书图谱》为木版画集，由艺匠雕刻，并彩色套印。此书共分"书画谱"、"墨华谱"、"翎毛谱"、"菓谱"、"兰谱"、"竹谱"、"梅谱"、"石谱"八种，每种有20幅图。除去兰谱，每图之对开上均有名家题咏。

《十竹斋书图谱》反映了明代士大夫"清玩"文化的最高成就，其蚀版、拱花等印刷技术的发展，在世界印刷史上开拓了新纪元，也是我国版画史上珍贵的遗产，

它对后来的木版水印技术以及版画艺术的影响都很大。

北西厢秘本插图（图181）

明代民间版画在刻绘技艺上是基于先朝刻书业的兴旺。明代日益繁荣的戏曲、小说等文学书籍在民众中广为流传，为满足读者对故事情节的视觉感受，插图版画得到了更为广阔的发展天地和社会基础。明代艺术类书籍和各种科学技术书籍在不同程度上增大了插图量，插图版画承担了科学普及的重要职责。明末有不少文人参与了版画画稿的设计活动，他们大多是在野文人，生活在市井社会中，熟知凡俗夫子们的审美好尚，热衷于为世俗文学图形作画。在市民文艺里注入了清新的儒雅气息，形成雅俗共赏的文人版画。

在版画史上影响较大的有《北西厢》等几种刻本。《北西厢》共有五卷，由元代的王德信撰。所附插图由明代的蓝瑛、陈洪绶、董其昌等著名画家绘制，项南洲刻印。

这张木版插图，描绘细密，线条秀柔，刻工精湛，刀法刚劲；构图别致，层次分明，疏密有致，相映成趣。此插图的内容表现的是"窥帖"一段。莺莺、红娘神情微妙，莺莺内心的动向，红娘早已识破，在人物内心的刻画上，表现和把握得极为恰当。当为插图中的精品。

三界诸神图（南极帝、扶桑帝）（图182）

河北石家庄上京村毗卢寺后殿壁画，无明确纪年，但肯定不晚于弘治十二年（1499年）重修此庙之际，是绘制于明代中期的水陆画题材。壁画融佛、道、儒三教为一体，共画有500多个不同的人物，构图宏伟。

南极帝、扶桑帝是道教八位主神中的两位。南极长生帝一手执如意，一手正从金童所捧的圆盒中取紫药，其身后有玉女捧金莲，金童执宝幡。扶桑帝头戴冕旒，执圭，面目慈祥。背后立有执团扇的天将和捧珊瑚的玉女。此壁画人物分两层布置，参差有序，前后呼应，协调统一。人物形象的性格、情态，颇有神采。线条遒劲厚实，色彩石绿为主，朱红、青色、褐色等为辅，整幅画色调明丽而沉静。

善财童子图（图183）

法海寺位于北京西郊的翠微山南麓，寺内绘有较多的壁画。大雄宝殿的扇面墙背面中部有大型水月观音像一尊。这幅《善财童子图》就在像的左侧。《华严经》记载：善财童子是福城五百童子之一。因善财童子出生时有各种珠宝自然涌出，所以被命名为善财。图中的善财形象为儿童，娇柔虔诚，佩有众多珍宝饰品。此件作品线条绵长洒脱，运笔自如，或稳健工谨或奔放回旋，富有表现力；设色沉稳，以朱砂、石青、石黄为主，并采用描金和沥粉贴金方法，叠晕及烘染并用，使画面产生出色彩斑斓、耀眼夺目的艺术效果。

图178　书锦堂图　绢本设色　明
董其昌（1555—1636年）　故宫博物院藏

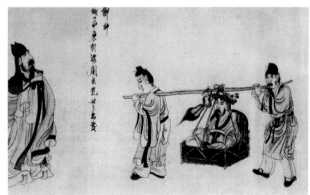

图179　归去来图　纸本设色　明
陈洪绶（1598—1652年）　美国火奴鲁鲁博物馆藏

罗汉（图184）

罗汉在中国的雕塑和绘画作品中比较常见，但由于佛教在中国不同的时期所受到的地位和重视不同，以及受佛教本土化的不断影响，佛教在中国的教义与造像也会有所变化和区别。罗汉，其形象从佛教传入中国之初的汉

代时期，到已经彻底本土化的明代，已有了极大的变化。早期罗汉造像受犍陀罗艺术的影响，大多面目狰狞，凶神恶煞。而这件明代制作的罗汉，却显得和善可亲，好似人间的一位普通的长寿老人，眉毛弯长，耳垂厚长，额头向外高凸。罗汉的造型在写实的基础上，又融入了民间艺术的一些夸张的方法和手段，人物形象的性格极具特征。这件雕塑在表现神态及艺术手法上极为成功，是明代时期此类铸造佛像中的佳品。

千手观音（图 185）

双林寺位于山西平遥城西南。创建于北齐，久经焚毁，金元以后多次重建，现存建筑与造像多为明代遗物。寺内有大雄宝殿、天王殿、释迦殿、菩萨殿、千佛殿、罗汉殿等大小 8 座殿堂，共有彩塑 2052 尊。

这件千手观音是双林寺大雄宝殿西侧西庑的主尊菩萨。千手观音，即"千手千眼观音"，千手有护持一切众生之意。是六观音之一，密教称之为"大悲金刚"。

观音菩萨头戴额子花冠，胸佩璎珞，袒胸裸臂，巾带垂曳，下着红裙，结跏趺坐；双肩生有 26 只手臂，臂腕各戴佩饰。观音菩萨容貌清秀，体态庄，臂肢修长柔润，手的动作千姿百态，指式轻盈俏美。端直的上身与横平的两腿呈倒"T"形，感觉颇为稳定。体侧众臂如圆扇展开，富有光芒般的放射感，皆有助于观音身份与智慧的体现。观音周围的阔大空间有菩萨悬塑数百尊，气象万千，更烘托了本尊的庄重与肃穆之态，是明代千手观音彩塑中不可多见的作品。

韦驮像（图 186）

韦驮本是忉利天的统帅帝释天，在佛教东来和在我国传播的过程中，身份和地位发生了改变，从而成为南方增长天王的八大神将之一，居四大天王所属 32 神将之首，受佛嘱托为护持佛教及众生的护法神。

这件彩塑作品置于双林寺的千佛殿内。护法神韦驮头戴兽头盔，全身着铠甲，肩部与腹部饰有兽头，腰扎革带，足蹬战靴，挺胸收腹，右臂后摆，左手举金刚杵。偏头侧胸，右足前伸，左脚后置，巍然屹立。作品造型结构准确，动作夸张，艺术地表现了神将刚毅的气质和矫健的雄风。两臂一前一后，两手一上一下，两脚一正一斜，反向而置，加上头部有力的转动，胸部的极度挺凸，其姿态犹如戏曲舞台上将军的"亮相"。转折多成直角线，且又前后、左右均衡，显得铿然有声，威武劲拔。头后体侧，一条长带上飘下垂，颇显流畅，与坚硬厚重且纹饰细密的铠甲相对比，好似彩云托月，协调统一了身体不同部位与细部的变化，反衬了人物的阳刚之气。这是一件力度大、动作感鲜明、强烈的好作品，也是明代双林寺雕塑的杰作之一，在明代寺庙雕塑史上占有重要地位。

关羽像（图 187）

三国蜀将关羽以其忠义而备受推崇，历代各个阶层普遍信

图180 十竹斋书图谱 版画 明
胡正言（1582—1673年）上海博物馆藏

图181 北西厢秘本插图 版画 明 陈洪绶
浙江图书馆藏

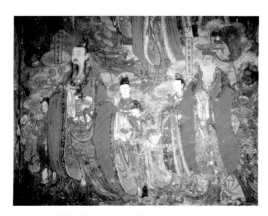

图182 三界诸神图（南极帝、扶桑帝）壁画 明
河北石家庄上京村毘卢寺

奉。在中国本土的道教将他奉为"荡魔真君"、"伏魔大将"。在百姓眼里，他也是神通广大的神灵。关羽的形象一般是身着戎装，八面威风，美髯齐胸端坐于神台上。该像与一般造像有所不同，呈立像，是宋代武将装扮，像着黑色幞头，面颊金色，着软甲，外披白边绿袍，背后有折枝花饰，右臂肩胸部省甲外露，腰间束宝带，足蹬如意纹靴，右手后摆，左手扬起，两足叉立，身子微向右倾，作挺立姿势。此塑像姿势英武挺拔，面貌伟岸英俊，凤目蚕眉，神情坚毅，人物性格被充分地表现出来，给人一种阳刚之美。作品带有明显的世俗化，形象及衣饰与现世的距离更近，是明代雕塑的代表作。

此关羽彩塑像原在山西太原关帝庙，后移置故宫博物院。

青花五彩鱼藻纹大罐 （图188）

青花五彩瓷是明代彩瓷中的名品，在嘉靖年间有重大发展。

此罐由盖和身部分扣合组成。罐的上身丰肩鼓腹，下腹弧度内收。罐身以白釉为地，在明洁白釉地上绘有黄、橙、绿、蓝等彩色纹饰，各组纹饰之间隔以青花弦线纹区分。罐的肩部绘有排列规则的变体仰莲瓣式开光一周，开光内填饰结构相同、色彩各异的莲苞纹。罐的腹部有彩绘鱼藻纹。莲花盛开，荷叶平展，浮萍翠点，水草摇曳，游鱼穿行，生意盎然。罐身底部绘有二方连续的双层蕉叶纹，排列整齐，装饰味浓。

这件青花五彩鱼藻纹大罐，造型规整、丰满、稳重、体态端庄圆润、完美。纹饰色彩丰富艳丽，具有较高的工艺水平。当属明代嘉靖年间景德镇彩瓷中的精品。

青花海水龙纹瓷扁瓶 （图189）

这件器物是明宣德年间十分流行、广为烧制的瓷器。

此瓶为圆口，口沿微外撇，颈部细而长，溜肩，扁圆腹，腹壁弧度自然，平底。整个器形清秀而挺拔，通体绘青花纹饰。瓷器的口沿饰卷草纹带，颈部绘稀疏的缠枝莲花纹，肩部和腹部以满地装手法绘出海水纹，海水纹用细密流畅的波浪线勾画，仿佛惊涛骇浪扑面而来。扁瓶的两侧，各有一条龙，龙身为白色，全由浓密的海涛纹托出，龙须、肘毛、背鳍均清晰可辨。龙头高昂，奋爪腾身，履水向前。腾龙的白和瓶颈的白地，相映成趣。整个画面有如巨龙在倒海翻江，气势磅礴，场面宏大，运动感强。

这件瓷器，色彩恬静素雅，给人以清新明快的美感，青花烧制得非常完美，堪称青花瓷器中的精品。

掐丝珐琅蒜头瓶 （图190）

掐丝珐琅，俗称"景泰蓝"，是一种化洋为中的金属特种工艺。它是在元代时期由波斯传入我国的，后经明代艺匠的发展，已经是完全中国化了的民族工艺美术品种。它在宣德时期已有相当的成就，到景泰年间已经很繁荣并高度成熟，故得"景泰蓝"之名。

此件作品为铜胎镀金，是御用监制造。瓶颈细长，溜肩硕腹，圆足小口，瓶颈靠口处鼓似球状，故俗称"蒜头"瓶。此物通体以浅釉为地，随形施艺，或镂刻或镀金，或錾、掐花纹添色珐琅，不同的部位，饰以各种不同类型的花纹。整个瓶身以缠枝莲纹装饰，而瓶腹部饰有八朵大花，花上分别承以轮、螺、伞、盖、花、罐、鱼、肠八宝，它们是以掐丝添大红、粉红、月白、正黄、褐紫、石绿、宝蓝等彩色珐琅料制作而成，而盘绕在瓶颈

图183 善财童子图 壁画 明 北京法海寺

图184 罗汉 雕塑（铁质）明 佚名
故宫博物院藏

图185 千手观音 泥质彩塑 明 佚名
山西平遥双林寺

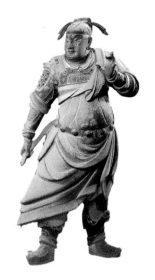

图186 韦驮像 泥质彩塑 明 佚名
山西平遥双林寺

图187 关羽像 泥质彩塑 明 佚名(生卒年不详)
故宫博物院藏

图188 青花五彩鱼藻纹大罐 瓷器
明 故宫博物院藏

上的四脚金龙则是用錾胎添釉的方法做成的。

黄花梨五屏式龙凤纹镜台（图191）

中国家具发展到15——17世纪出现了一个高峰，因这一样式始于明代，故习惯上把这一时期的家具均称为"明式家具"。明式家具以造型简洁、线条流利、装饰适度为特点，十分重视功能性与艺术性的统一，并善于体现在选材、结构、装饰的整个制作环节中。明式家具继承宋代传统，并形成独特的格式。

镜台的整体造型作凤冠状。上下分为台座和五扇屏风。台上高为屏风的1/3。座下有双门，中设抽屉三具，上

有护栏一周，每格有双龙透雕纹饰，每个栏柱上圆雕蹲狮一只。镜台的主装饰为中间高两侧递减并依次向前兜转的围式五扇屏。屏为透雕龙纹、缠莲纹，唯独正中一扇四角透雕线形云纹。居中透雕圆形龙凤呈祥纹饰，成了此屏的中心。屏风顶檐飞跳出头为如意头装饰。在中扇两角对称的如意云头上，各有一回首云龙，朝向中间的宝珠，组成二龙戏珠吉祥图案。左右最低两扇屏风的如意头上，各雕一朝向斜上方的龙头，与中扇两龙相呼应。整个镜台雕龙10条以上，狮子也有6只。精致的雕饰体现了工艺技巧的高超，给人以华贵空灵的美感。

图189 青花海水龙纹瓷扁瓶 瓷器
明 故宫博物院藏

图190 掐丝珐琅蒜头瓶 铜质
明 故宫博物院藏

图191 黄花梨五屏式龙凤纹镜台 木质
明 故宫博物院藏

清代 （1616 — 1911 年）

清代是中国封建社会最后一个王朝，也是中国在一些领域走向衰落而在另一些领域取得空前发展的时期。

自1644年清兵定鼎北京，建立由满族统治的大清王朝，至1840年鸦片战争以前，中国社会处于封建社会的后期，虽然已经出现了资本主义的萌芽，但整个社会的结构和性质依旧如前，社会经济、政治与思想文化仍在起伏消长及其承传变异中发展。鸦片战争之后，随着外国列强的入侵，中国延续了两千多年的封建体制遭到破坏解体，同时在各个领域进行操纵和控制，使中国由封建主权国家逐步沦为半封建半殖民地社会。

从社会形态的历史角度考察，清代的政治、经济、文化与明代有许多的共同点和延续性，因而美术领域在清代也出现了不少与明代相似的艺术现象或特征，并显现出一定的承继性。清代美术的发展，大体与清代社会文化的一般发展状况吻合，也可分为三个阶段。

清代早期

自清入关进京（1644年）至康熙中叶，是清代美术发展的前期，也是承继拓展期。这一时期的大多数美术家出生于明代，甚至明末已开始了艺术活动。当时的大环境是明清易代，民族矛盾上升，在连年不断的战乱中，社会生产力遭到严重破坏。清承明制后，政局出现稳定，经济文化复苏，从而揭开了"康乾盛世"的序幕。

在这样的形势下，艺术沿袭前朝的体制和作风渐习变异，取得了突出的成就。但因思想倾向和价值观念相异，出现了两种不同趋向。一些人因家国之痛，以泪研墨，在艺术上以个性追求，寓情抒怀。一部分人则因慑权和利益，充当顺民，在艺术上以表达与统治阶层所共有的审美理想为皈依，心平气和，舐笔濡墨，自娱寄乐。

与绘画相比之下，其他种类的艺术如：雕塑、壁画、版画和工艺美术的发展相对缓慢。

清代中期

自康熙后半叶至嘉庆年间（1820年），是清代美术发展的中期，为繁荣多彩期。此时，国家统一，政治稳定，经济繁荣，资本主义萌芽生长，为文化艺术的发展提供了良机。绘画出现了北京和扬州两个中心。北京是帝都，皇家绘画机构所在地，代表着宫廷绘画文人的成就。扬州是东南商业重镇，物丰民富，吸引了大批文人的职业画家和职业化了的文人画家。

绘画方面，除正统派的山水、花鸟画之外，旨在歌功颂德的重大纪实题材和人物肖像成绩斐然，并融合了西方古典写实画法，展现出中西合璧的画风，别开生面。而在野的画家们，他们在愤世嫉俗的个性宣泄及其市场

供求关系制约中自我调节，或多或少接受了世俗的审美观念，引起传统雅俗观的变异。

在版画方面，宫廷版画不仅数量、规模可观，其刊印精良、卷帙浩繁、富丽精湛的艺术水准，也体现了皇家风范。另一种体现市民文艺精神的美术形式的木板年画，也在日趋兴旺。各种刊本画册和画谱也成为新的绘画传播媒体，扩大了绘画在社会的影响。

工艺美术方面迎来了全面发展、高度繁荣的巅峰时期，无论品种门类、应用范围、制作技艺，还是造型形式、装饰手法和装饰题材，都达到了集大成而又多样化的境地，尤其对审美功能的关注和制作技巧的考究，都达到了前所未有的高度。

清代晚期

自道光至光绪朝（1821 — 1908 年），是清代美术发展的晚期，可称为古今转型期。这期间，随着外国列强的入侵，社会性质已变成半封建半殖民地社会。这个变化，使美术家的创作、生存条件发生了旷世未有的剧变。

传统的美术形态在美术领域发生了变化，外来的新形态大量涌入，如油画、水彩、石印画册等，并与政局民生或商业经营关系密切，又借助于现代的传媒或技术手段，比传统的美术形态更加深入人心，也拥有更广泛的受众群。五口通商后，沿海商埠成为接触外来文化最多的地方，受其影响而日益成长的资本家、商人、市民，成为影响审美观念及其形态变革的推动力。在供求关系和利益的驱动下，艺术家更加职业化，同时不断调整自己的创作风貌，更加注重世俗化与个性化的融通，或以中为主、融会中西，且把文人情操与民间趣味统一起来，在广泛而通俗的题材或体裁中，创造更适合市民尚好的图式。

近代城市工商业的崛起，使传统的商业、手工业逐步被淘汰，而在其影响下，传统的工艺美术也随着呈衰微之势。

清代作为由少数民族当皇帝的一个多民族的王朝，在以汉族文化为主体"正朔"的同时，兄弟民族的文化也受到高度的重视而获得长足的进展，尤其是蒙、藏地区和回、维地区的宗教文化，更呈现出空前繁荣的景象。在如此环境下，不同民族的美术形态在交流融通之中相互跨越、相互趋近，成为传统美术新变的一大契机。清代正当世界圆通的时代，西方文化的大量传入，对西方美术从有限的吸收，到更多的效法，又造成了传统美术形态向近现代跨越、趋近的更重大的新变契机。跨越的基本前提是有所交流，但仅有自身的内部交流是远远不够的。

清代文化美术的交流之错综复杂、丰富多彩超过此前的任何一个朝代。但是汉族与兄弟民族之间的文化美术交流，其意义并没超出传统文化美术交流的范畴，只

有中西之间的文化美术交流，才真正进入了近代文化美术交流的范畴，并取得了革命性的跨越意义。

山水图 （图192）

王时敏，太仓人，祖上及本人均在明朝为官，入清后隐居不仕。他聪颖早发，能诗善书，对绘画尤为喜爱。家富珍藏，年轻时阅尽经、史、子、集，临遍先贤墨迹，确定综取百家之长的坚实基础。其画艺得到董其昌的指教和赞许。明亡后，王时敏闭门不出，寄情笔墨，画山绘水。他以黄公望为宗，自认为渴笔皴擦得黄公望神韵，其用笔含蓄，格调苍劲，中期风格比较工细清秀，晚年多苍劲浑厚。

此图为王时敏晚年追摹黄公望之作。平稳的构图、层叠而起伏的峰峦和矶头，披麻皴写山石、横笔点苔的技法，直到所追求的"峰峦浑厚、草木华滋"的气韵，无一不得黄公望之法。单纯从融会古人笔墨技法并形成自己的面貌上讲，王时敏晚年功力之深，已近极致，但由于缺乏对造化的深切感受，其作品大多面目相近，缺少新意。总的说，王时敏在以临古为主的艺术实践中总结古人笔墨布局上的成就，还是发展了干笔渴墨层层积染技法的艺术表现力，审美趣味的表达更趋于精致。

长松仙馆图 （图193）

王鉴，与王时敏同乡，家境、身份、志趣颇为相近，关系也密切。其祖王世贞是明代文坛的"后六子"之一，家藏甚富，为王鉴的摹古提供了基本条件。与王时敏不同的是，考中进士的王鉴在明末官至廉州太守，入清时，曾一度为官，后隐居在太仓，以专事山水终了一生。

王鉴善画山水，继承董源、巨然和元四家的传统。早年多学黄公望，风格与王时敏相近；中晚年吸收巨然、王蒙画法，善用中锋，墨色浓润，皴法细密，所作青绿山水，烘染得法，富有简淡的情趣。他一生摹古，努力做"正脉"的继承人。此画作于70岁，即是仿王蒙惯用的重山复岭、密树深溪的构图方式，近景为山麓水口，涧水清冷，迂回流入溪潭，其间长松交错林立，秀姿蔽天。一条小径穿过松林，引入山坳中的书斋仙馆，在茂密的树木和雄峻的山峰环抱下显得格外幽深宁静。其山峰耸秀，杂树丰茂，使人有郁然深秀之感。

王鉴虽也是模仿王蒙笔法，但画风较为疏放。其画风较王时敏有变化，但同样以仿古功力受世人所称道。后人将其与王时敏、王翚、王原祁称为"四王"，代表了清初的拟古之风。

图192 山水图 纸本笔墨
清 王时敏（1592—1680年） 故宫博物院藏

图193 长松仙馆图 纸本设色 清
王鉴（1598—1677年） 故宫博物院藏

图194 秋树昏鸦图 纸本设色 清
王翚（1632—1717年） 故宫博物院藏

秋树昏鸦图（图194）

王翚，常熟人。他家境殷实，自幼嗜画，秉承家学，祖上五世皆有画名。曾先后受王鉴、王时敏赏识，并被收为弟子。王翚得到名家亲授，又博览古人名作和游历真山真水，画艺日臻成熟，远近闻名。康熙三十年诏画《康熙南巡图》，他与弟子北上京师，越三年而成，得到玄烨皇帝的嘉奖，赐御题"山水青晖"的画扇，并授予官爵。然王翚无意宫廷生活，辞官南归，家居二十余载，以作画课徒为业，遂形成虞山派。

王翚的山水画格调明快生动，章法多变，渲染得法，富有写生意趣，其画风对清代的画家影响很大。这幅《秋树昏鸦图》是依明代画家唐寅的诗意而画。构图取自元代画家常采用的模式，近、中景表现诗中的主要内容，竹林杂树、板桥水阁错落有致；远景隔着水面，一片丘陵小峰逶迤起伏。近景放大，中景拉近，占据了画面的2/3部分。此图风格明快，墨色较淡，用笔细润，融合了众家笔法之长。画中的枯木群鸦虽然显得有些荒寂，但幽静的竹林，潺潺的溪水以及窗前对坐的儒者仍充满了清雅平和的文人之趣。

王翚自幼摹古，接受正统派的教育，把握住了唐、宋、元、明众家气韵，再结合当时社会的审美取向，因此赢得认同和赞许，进而树立了在画坛的主导地位。

卢鸿草堂十志图（图195）

王原祁，王时敏之孙。入清时王原祁三岁，虽生于官宦之家，但无遗民思想。他天资聪颖，科举致仕之路一帆风顺，15岁中秀才，28岁中举人，29岁中进士，自此官

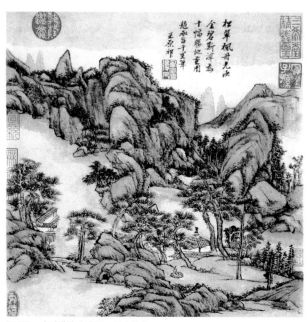

图195　卢鸿草堂十志图　纸本设色
清　王原祁（1642—1715年）　故宫博物院藏

运通达，官至户部左侍郎，后病死于京师。王原祁自幼得到祖父传授指点，遍临五代宋元明名迹，家学渊源，又杂取王鉴、王翚之长，多方吸取营养，笔墨功力深厚。他的山水虽直接渊源于祖父，但个人面貌强烈，笔墨韵味亦醇厚，取得了"熟不甜，生不涩，淡而厚，实而清"的效果，在笔墨与形式上达到了极高的境界。其成熟期的作品大多在含浑蓊郁的气象中，传达一种大气磅礴的精神气韵，笔墨苍劲变幻，具有独特的生拙浑穆淳朴的趣味。

《卢鸿草堂十志图》是画古人诗意图。卢鸿为唐代著名隐士，朝廷屡请为官，坚辞不受，玄宗敬之，赐草堂居之。卢鸿自绘《草堂十志图》，并作十体书题诗其上，被称为"山林胜绝"，惜原作今已不存。而此册为王原祁根据卢鸿《草堂十志图》图意所作，是画家师其意而非师其迹的作品。

此册共十开，皆师古人笔墨写胸中山水，寄情对山林隐逸的向往。此图为第十开。画面构图别具一格。浓雾自画幅左上方流泻至右下方，与同样用留白法表现的平湖相交，云水相逐，在气势上构成流动的效果，分不清云气与湖水，峰峦、密苔、老松都似逐云气的方向，自左下向右倾斜，造成一种强烈的动势，而垂直的远山和云杉、枫树又使倾斜中有均衡。实际上是一种放弃空间深度感，以追求平面动势的构图方式，显得别有匠心。此图画笔老苍浑劲，功力精深，是王原祁佳作。

仿倪山水图（图196）

渐江，原名江韬，徽州人。明亡后削发为僧，释名弘仁。渐江虽出家为僧，而心常怀故国，题诗作画中，时常流露出家国身世之感，富有民族思想感情。他善画山水，从宋人入手，后学元四家，尤其是深得倪瓒的笔意。他亦注重从大自然中吸取营养，他的作品大量地以黄山为对象，将山水实境升华为超脱了现实世界的理想化的境界，给人一种远离现世的感觉。所画山水笔墨简洁洗练，善用折带皴及干笔渴墨，意境静穆幽寂、空灵松秀，丘壑严整奇崛，林木富于真实感。

此《仿倪山水图》基本上保持倪瓒模式。构图作一河两岸式，唯近、远两景，中间为水域。景致简略，远处峣岩、坡岸、林木、孤亭，远方崇山数重，荒凉寂静。山石多呈矩形，尖峭坚实，树枝枯槎，草亭方正，空寂无人。笔墨也仿倪瓒的细劲干淡之笔和方硬的折带皴。整体风格疏简清逸，甚得倪瓒神韵。然其间亦融以它法，如坡陀上的披麻皴，远山的滋润苔点和拖笔，显示出于简淡中见腴润、峭拔中见圆润的自身特色。

苍翠凌天图（图197）

髡残为清初画坛四僧之一，他喜研读佛经，终致放弃举业，而落发为僧。四僧中只有髡残是明亡前就已出家为

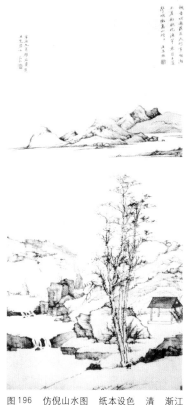

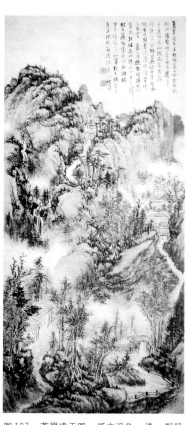

图196 仿倪山水图 纸本设色 清 渐江
(1610—1664年) 故宫博物院藏

图197 苍翠凌天图 纸本设色 清 髡残
(1612—1674年) 南京博物院藏

图198 眠鸭图 纸本设色 清 朱耷(1626—1705
年) 广东博物馆藏

僧的。他的山水画受董其昌的影响，取法"元四家"，尤得力于王蒙、黄公望。髡残经常驻足名山大川，以强烈的主观情感抒写胸中山川，体现了他怀念旧国与个人精神世界不受拘羁的性格。与弘仁荒僻、寂静的山水意境相比，髡残的作品洋溢着蓬勃的生机。他的山水画，布景繁密，山重水复，层次深远，奥境奇辟，绵邈幽深。他的笔墨苍翠厚重，秃笔渴墨，浓点短线，致密凝重，松动秀逸。

此图笔墨苍劲，先以湿笔淡墨、而后干笔浓墨多层皴擦，故浑厚沉着。前景树石挺拔兀立，其后烟岚横生，山道曲隐，一片静谧。特别是画中题跋所使用的行草书法与笔法贯通一致，随意挥洒，体现了髡残独具风格的审美意识。

眠鸭图（图198）

朱耷，号八大山人，南昌人，明宗室。受贵族家庭的影响，曾力图跻身仕途，然明亡将其命运改变，此间父亲又不幸去世，家国之痛一齐袭来，和后来所产生的反清复明的思想，对朱耷的人生态度起到消极影响，23岁时削发为僧，后又蓄发做了道士。坎坷的命运影响着他的艺术思想，甚至独特画风的形成。朱耷的画既有黄公望散漫随意、平淡天真的画风，又含董其昌明洁秀逸、华滋润泽的特点。在宗法前人的基础之上，加入自己强烈的主观意识，把绘画当作寄托理想、宣泄情感的途径。

他的山水画空旷、荒寂，无有人烟，残山剩水，山河破碎。他的花鸟画，风中萎缩，孤独自怜，形成了古拙奇特、遒劲荒率的艺术风貌。

图199 搜尽奇峰打草稿图 纸本设色
清 石涛（1642—约1718年）故宫博物院藏

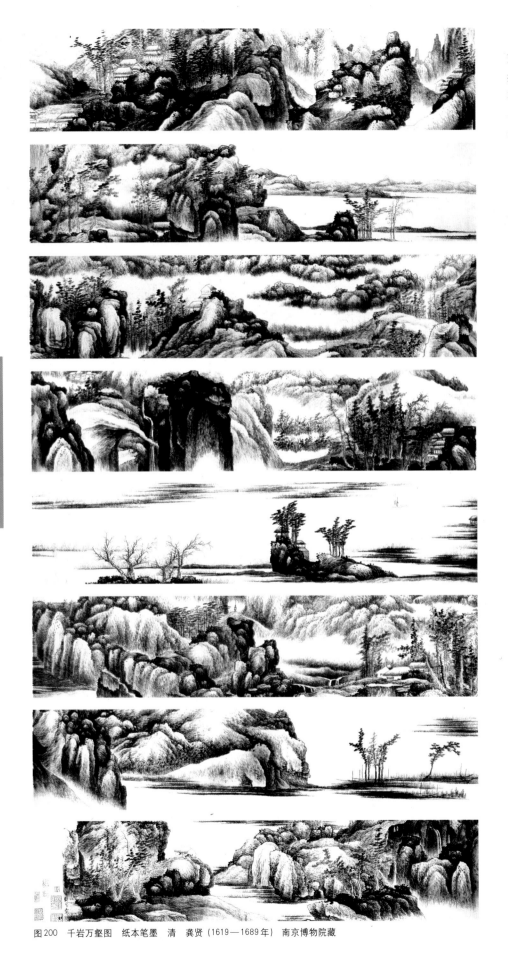

图200 千岩万壑图 纸本笔墨 清 龚贤 (1619—1689年) 南京博物院藏

此图绘眠鸭一只,四周空无一物。眠鸭回脖闭目,缩为一团,状如浮出水面的礁石,沉稳而内敛,一副与世无争、孤傲自守的神态。嘴、眼、羽翼均焦墨勾勒,并留出底色,背脊、尾以浓墨扫染,颈、腹则染以淡墨,用几种墨色分别表现出鸭体各部分的固有色和不同质感,尤其精彩的是鸭腹部淡墨晕染的弧线,逼真地状写了细羽在水中蓬松招摇的动感。寥寥数笔,笔法、墨法、水法,诸法皆备,形神兼得。

画面的大片空白,使人联想到无际的水面,空寂的孤独。作此图时,朱耷已近晚年,反清复明无望,他的"因心造境"给人以苍凉凄楚、"墨点无多泪水多"之感。

搜尽奇峰打草稿图 (图199)

石涛,桂林人,明宗室。他和弘仁、髡残、朱耷被称之为清初"四僧"。改朝换代使他们失去应得到的地位和财富,但有所不同的是,明亡时,石涛只有4岁,他还无法感受改朝换代所带来的一切。他出家是因内部争斗而避之,所以他的民族意识颇为淡漠,只是早年出家的经历,对他日后的思想性格,形成了巨大的影响。他政治上不及另三僧有着鲜明的民族立场,但在艺术上,却比当时的任何人都具有反抗精神,这充分反映在其绘画和理论上。石涛擅画山水、梅竹和人物,各造其极,尤以山水为胜。他早年云游四方,为其开拓了艺术视野,50岁以后多取之造化,并适当参取

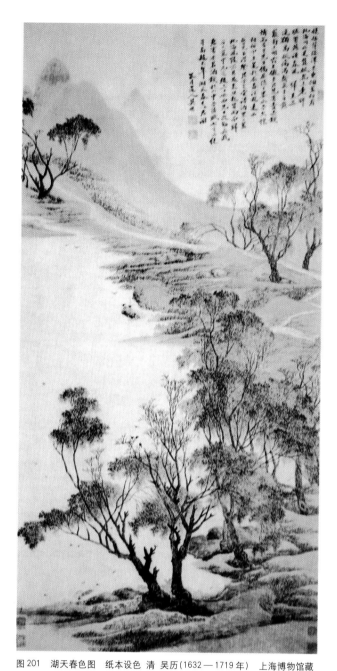

图201 湖天春色图 纸本设色 清 吴历(1632—1719年) 上海博物馆藏

分明，主次关系处理的自然得体。另外此画对苔点的运用也恰到好处，浓淡干湿，层层叠叠，笔情恣肆，淋漓洒脱。极好地烘托出大自然山川的豪放、郁勃之气势。总之《搜尽奇峰打草稿图》，是一幅兼有北宋山水雄奇和元人笔墨秀逸的不可多得的艺术珍品。

千岩万壑图（图200）

龚贤，昆山人。明亡后，隐居不仕，以卖画课徒为生。所画山水，布境奇而安，丘壑多实景，意境宁静深邃，生机勃发。作品主要有两种面貌，一为"白龚"，一为"黑龚"。"白龚"强调用笔，极少皴擦；"黑龚"笔锋墨健，层层积墨，墨气蓊郁。尤擅黑白对比，造成光影明灭、空气流动之感。这幅《千岩万壑图》就是此类作品。

此画写江南水乡、金陵胜景。其山冈峰峦的苍郁清秀，大河江湖的浩淼空濛，草木丛林的浓翠欲滴，无不得以在龚贤笔下再现。为了表现江南的水木华滋，他在宋人的积墨法基础上，又融入自己对大自然直接观察体会所创造出新的"积墨"理论，即"一遍点、二遍加、三遍皴、待干加浓点，又加淡一点，连总数为七遍"。正是这种多次皴擦，层层渲染的墨法，才达到一种浑厚与苍秀的艺术效果。龚贤还通过留白来畅通全局气脉，这种"计白当黑"的表现方法使黑者愈黑，白者愈白，凝重更加凝重，空灵处更显空灵。此画虽没着色却能表现四季更迭的节令感和丰饶富丽的色彩。浓郁苍润中使人感受到大气和阳光中大自然的生命感。

湖天春色图（图201）

吴历，常熟人。经、诗、书、画均通，以卖画为生。吴历不满清朝的统治，萌发出世头，先信佛教，后改信天主教，所以他的画受到西画的影响较深。

此画平远法构图，近、中、远三处的柳树由大渐小，

元人笔墨，融会变化，渐成自己苍郁、恣肆的风格。他的山水不宗一家，看似无法，而实际上是变古法为我法，其想象力丰富，景色郁勃、新奇，构图新颖、自然，笔墨纵肆、潇洒，意境生气奕奕，充满了激昂和活力，作品的面貌也千变万化。

这幅《搜尽奇峰打草稿图》是石涛五十岁时的作品。画面群山起伏，长城蜿蜒；尖峰峭壁、奇峰怪石、横竖错落；山中樵径，溪水曲折，往来萦回；远景一带河水，悠然而逝，给人以胸襟顿然开阔之感。屋舍隐现，渔舟往来，点缀人物，游娱其中。此画的笔墨风格，受董源、特别是王蒙的影响较多。山峰坡陀的肌理均用长披麻皴法，顺着山石的轮廓脉络缓慢展开。线条坚实凝重，富有弹性。坡石峰峦虽极稠密、繁多、盘曲交错，但层次

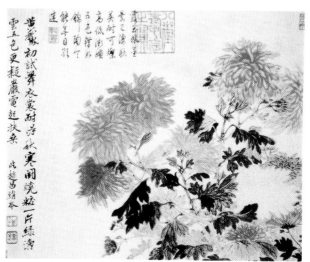

图202 五色菊花图 纸本设色 清 恽寿平(1633—1690年)故宫博物院藏

迂曲的小道纵深感很强。描绘了春风摆柳，湖光明媚的江南春色。整幅画使人如身临其境。吴历曾广临宋元名家之作，为掌握笔墨技法打下了良好的基础，并能对前人传统加以融合、变化，逐步形成自己的风格面貌。他用笔细润沉着，善用积墨与重墨，水墨渲染和干笔枯墨并用，反复皴染，沉郁苍秀，极具特色。这幅《湖天春色图》为吴历中年时的作品，是为存世佳作。

五色菊花图（图202）

恽寿平，出生于常州一世代做官且有深厚文化素养的大家族之中。绘画上他得名较早，40岁以后转为以画花卉为主。他吸取前辈经验，创造出一种没骨花卉技法。这种花卉画法的特点是抛开院体画先勾勒轮廓，后填彩敷色的方法，而以潇洒、秀逸的用笔直接点蘸颜色，敷染成画。在造型上注重对客观对象的体验，提倡"对花临写"，因而讲究形似，但又不以形似为满足，有文人画的情调、韵味。这种画法，在康熙中叶以来，曾风靡一时，形成了一个以他为首的常州画派。他与吴历和"四王"并称"清初六家"。

此图绘一丛折枝菊花，花分红、黄、橙、白、淡紫共五种颜色，色彩斑斓，表现出繁花似锦的妍丽景象。菊花花瓣繁复，但画家画起来却一丝不苟。先以色线勾勒出外轮廓，再填入与色线相同的淡彩，复以重色染之，使花瓣呈现立体感。而花叶亦且勾、且染，认真对待，使叶的向背俯仰跃然纸上。整幅画运笔清劲洒脱。菊花形态真实而绰约多姿。此画设色以暖色调为主，淳厚而不郁结呆板，艳丽明亮而不媚俗，洋溢着蓬勃的生机和欢愉的情感。可以说此幅画是恽寿平的彩色花卉中的杰作。

弘历雪景行乐图（图203）

郎世宁，意大利人，康熙五十四年（1715年）以传教士身份来华入京，取汉名郎世宁，因擅长绘画被召入宫，他经历了康熙、雍正、乾隆三个朝代，官奉宸苑卿，78岁时卒于京师。

郎世宁擅长画人物画、肖像、鸟兽、山水及历史画。他以欧洲技法为主，注重物象的解剖结构、光影效果及立体感。人物画多为皇帝后妃及文武大臣肖像，适当吸取了中国传统写真技法的长处，采用正面光照，色泽比较柔和清晰。人像肖像，多以色彩渲染，无明确线条；鸟兽画形象准确，以细笔短线描画动物皮毛的质感；尤精画马，画尽马匹立、行、卧各种姿态；山水画构图明显受中国山水画的影响。

《弘历雪景行乐图》描绘的是乾隆皇帝在雪山与家人共享天伦之乐，画面设色鲜艳，描绘人物众多。整幅画技法以西洋画为主，略参以中国画技法。

此种中西合璧的新画格得到了雍正、乾隆二帝的赞许，并命朝内宫廷画家向其学习。他所创造的这种中西合璧的新画风也成为清一代宫廷绘画中最重要的艺术现象。与郎世宁同在清宫廷的外国画家还有法国人王致诚、德国人贺清泰、捷克人艾启蒙。

金农自画像图（图204）

金农，杭州人。自幼聪颖好学，英才早发，被举博学鸿词科，考试落榜而返，在扬州鬻字卖画，兼售古董。他的思想存在矛盾：既伤"寄人篱下"，怀才不遇，又"以布衣胸市"。他工诗词、善书法、通篆刻、精鉴赏。虽学

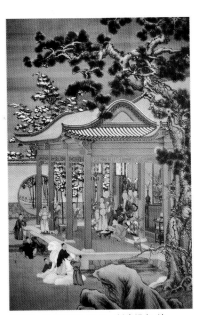

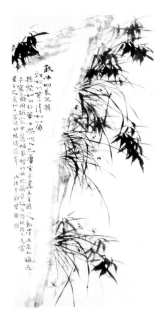

图203 弘历雪景行乐图 纸本设色 清 郎世宁（1688—1766年）故宫博物院藏

图204 金农自画像图 纸本设色 清 金农（1687—1763年）故宫博物院藏

图205 渔父图 纸本设色 清 黄慎（1687—1772年）朵云轩藏

图206 悬崖兰竹图 纸本笔墨 清 郑燮（1693—1765年）北京博物院藏

画时间晚，由于他有较好的文学修养，所见古画亦多，加之原有书法基础，因此，出手便是非同凡俗，具有鲜明的个性特色。他善画梅、竹、兰及人物、佛像、山水、马等。其人物画，用水墨白描不饰丹青的手法，笔意疏简，妙在似与不似之间，开创了文人写意肖像画的新风格。

这幅《金农自画像图》具有朴拙奇古的独特艺术风貌。画面上一老者，手执长竿，蹒跚而行，头后拖着一条小辫子，眉目之间憨态可掬，这位老顽童的形象就是作者自己。从图右侧的题记可知衣纹面相一笔画成，可见用笔之简，看似随手画来，却很超凡脱俗。他还创造了风格独特、运笔扁方、竖轻横重、别具奇趣、自称"漆书"的书体。

渔父图（图205）

黄慎，宁化人，自幼家贫，一生布衣。在"扬州八怪"中，黄慎是一个比较特殊的人物，他出身于不为士人所重的民间画工，而后跻身于"士"的阶层，是一个文人化了的职业画家。但这位有文化的职业画家，并非不能做到传统文人提倡之雅，而是为投扬州时好，而甘于谐俗。其自幼就作画谋生，画法工细，中年以后吸收怀素草书笔法作画，变为粗笔写意，气象雄伟。擅长人物、山水、画鸟、楼台，以人物画最为突出。题材为历史人物故事和神仙佛道，变雅为俗。也有社会下层人物，多为现实生活中的形象。其所画形象虽较类同定型，但能以狂草入画，作风粗豪奔放，气势贯通，别具一格。

黄慎曾拜同里画家上官周学画，擅画人物。人物画多以乞丐、贫僧等市井人物为题材。《渔父图》描绘一老渔翁，正从鱼钩上取下所钓之鱼。浓墨粗笔、格调狂纵，但人物面部表情和姿态却很生动。

悬崖兰竹图（图206）

郑燮，号板桥，他出生于兴化一没落书香世家。他是"康熙秀才、雍正举人、乾隆进士"，50岁起作过两任县令，因开仓赈灾，得罪上司，罢官后，来扬州卖画为生。他性格旷达，喜高谈阔论。郑燮博才多学，修养深厚，更具求新变法之精神。在书法和绘画上他深感"以区区笔墨供人玩好"是可耻的"俗事"，而提出"凡我画兰、画竹、画石，用以慰天下之劳人，非以供天下班之安享人也"。对待传统和前人成法，主张"学一半，撇一半"，"师其意不在迹象间"，重视自己的创造性，"不肯从人俯仰"。主张"胸无成竹"的创作方法，详尽叙述了从观察感受、构思酝酿、到落笔定型的创作过程，见解独到，为前人所未到。郑燮专长于画兰、竹、石、松、菊等，偶尔写梅。其笔法取法于石涛，又多从徐渭、高其佩等画家中得其意。构图剪裁崇尚简洁，笔情纵逸，随意挥洒，苍劲豪迈。其题材虽然局限于传统的文人画"四君子"范围，但通过题诗、题跋，寓社会伦理教育于画中，能时出新意。他几乎每画必题，或延伸画意，或论书论画，常写字入画中，与画中景物穿插并行，入鸟飞林中、鱼翔石旁，诗、书、画相映成趣，堪称一绝。

此《悬崖兰竹图》布局颇富奇险之趣：悬崖由底贯顶，又自左探出，雄踞画面，石以淡墨勾皴，富有金石韵味。而兰、竹附着于悬崖之侧，丛丛撇出，偃仰临风，摇曳多姿，生机勃勃，以行草笔意写出，多不乱，少不疏，体貌疏朗，笔力劲峭。兰草根部淡入岩石之中，结为一体，自然生成。而其书体"摇波驻节"、"波磔奇古"，具有兰、竹姿神，正好与崖侧兰、竹相呼应，书于石壁之上，斑斑驳驳，加强了崖侧厚重苍朴的质感，反虚为实，使真正的虚空移到了画面的右下部分。如是而通幅虚实相生，刚柔相济，浓淡富有层次，岩石、草木各尽其态。此作是一难得的精品。

年年顺遂图（图207）

李鱓，与郑燮同乡，自幼受家学影响，研习举子业，亦兼习书画，康熙五十年中举人，稍后得康熙赏识，被任命为宫廷画师，然不久即失意离开。此后二十年他落魄江湖，卖画为生，经几次挫折后，终在乾隆二年谋到一县令职，几年后却不幸因"忤大吏"罢归。自此，李鱓便回到故里，以画为业。

坎坷的仕宦生涯形成了李鱓自身的创作道路和独特的艺术风格。此后数年间，他不再汲汲于功名，心境渐为平和，画艺更进。在李鱓的画中，文人画风与宫廷画风、水墨与色彩、写意与工笔都较好地统一于自然天趣之中，其影响及至海派和近现代。

《年年顺遂图》中鲶鱼两尾，穿于稻穗细枝之上，鱼身一正一背，欲摆尾挣脱。草草几笔，鲶鱼的质感、情态均表现得极为生动，两条鲶鱼就像刚从水里捞上来的，足见画家功力笔法、墨法、水法的高深造诣。这件作品是运用民俗中的"鲶"同"年"、"鱼"同"余"

图207 年年顺遂图 纸本设色 清
李鱓（1686—1762年）扬州博物馆藏

图208 人物山水图册 纸本设色 清
罗聘（1733—1799年）故宫博物院藏

的谐音，取其意创作而成的。结合画上题诗，表达了祝愿天下太平，政通人和，百姓连年有余，物阜民丰的愿望。

人物山水图册（图208）

罗聘，扬州八怪之一。祖籍徽州，后迁居扬州。幼年丧父，家贫。跟随金农学画，聪颖敏悟，人物、肖像、山水、花卉无所不能，且均有很高造诣，并经常为师代笔应酬。罗聘诡称自己白日可见到鬼物，便经常画鬼，并将所见社会不平现象也寓于绘画作品中，引起轰动。但他晚年信佛，不再画鬼，多作佛像。这反映了他对人生认识的思想转变，也是他在生活道路经历坎坷后的重新的追求。

此册页画为小品画，共12开，描绘了一个清悠闲雅的世外桃源。在疏淡古逸的文人气息中融入了江南水乡特有的意韵，给人以平和喜悦，清幽宜人之感。

此图画为江南水乡的初夏，柳条新绿，素妆淡裹，从微风摇曳着的细嫩的枝条中，可见细而淡的笔触，疏朗错落，生动别致。而近景平坡，绿色晕染，与淡墨的远山相呼应，形成了墨色与绿色的对比，也在交融与映衬中构成了这幅画的基调。茅亭内，一老者着蓝布长衫背向远眺，后随一小书童。湖中的荷花采用简洁、概括而富有装饰味手法，先以淡雅的绿色晕染出片片莲叶，再复以深浅不一的重墨，借助墨的扩散，求其意趣。在荷叶之间，他以红色画荷花，用色不多，浓淡不一，或画三五花瓣，或仅以点求其意，荷花隐隐现现，连绵不断，或含苞欲放，或暗

香浮动。这里的荷花不是出世绝俗的，而是融入自然，有着人情世俗意味和旺盛生命力的荷花，是诗化了的荷花。

梅花图（图209）

汪士慎，徽州人，一生清贫，居扬州以卖画为生。他不慕荣利，品行高洁，只有两个爱好，一嗜茶，二喜梅。他精于书画、篆刻。绘画上，主要画花卉，尤以梅花擅长。其笔下梅花，以繁枝见长，秀润恬静，与李方膺的"铁杆铜皮"形成鲜明对比。此图绘黄色梅花，老干新枝，屈曲虬龙，淡梅怒放，生机盎然。笔墨疏落清劲，气清而神腴，墨淡而趣足。

汪士慎的艺术创作活动大都在扬州，73岁时病逝于扬州。

弹指阁图（图210）

高翔，扬州人。从小喜爱绘画，并与老年的石涛结情甚深，对石涛十分崇拜，艺术上受其影响颇深。他的诗、书、画和篆刻，都很受世人重视，在"扬州八怪"之中，以山水著称，取弘仁、石涛笔意。用笔洗练，构图新颖，风格清秀恬静。

弹指阁位于扬州名刹天宁寺附近，是一座集居住、园林、僧寺为一体的建筑。图中几株参天古木，姿态各异，枝叶或勾、或点，层次分明。全图设色简雅，给人谧出尘世之感。

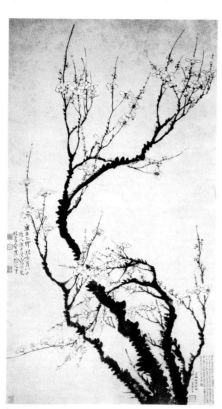

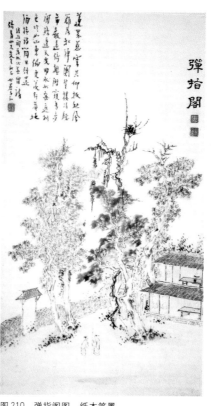

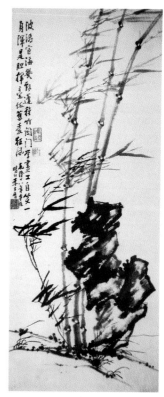

图209　梅花图　纸本笔墨
清　汪士慎（1686—1759年）　扬州博物馆藏

图210　弹指阁图　纸本笔墨
清　高翔（1688—1753年）　扬州博物馆藏

图211　风竹图　纸本笔墨　清　李方膺
（1695—1755年）故宫博物院藏

风竹图（图211）

李方膺，南通人。"扬州八怪"之一。出身于一个"半业农田半业儒"的书香世家。他生性耿直，为人傲岸不羁，磊落豪宕，绝不阿谀奉迎，在官途上几遭罢官。李方膺罢官后借居南京，以卖画为生。画过山水、人物及杂花等，后则多画梅、兰、竹、菊"四君子"和松树等。在创作上，他极力主张在师法自然和传统的基础上自立门户，以创造出自己的独特风格。

此《风竹图》上画一太湖石立于中央，四竿修竹迎风而立，气冲画顶，以淡墨画出的三竿风竹，枝干粗壮，饱经风霜，于风中坚韧不拔。前面一竿以浓墨画出，秀嫩细劲，风中竹叶均向右倾，以秃笔扫出，果断沉着，使人感受到狂风的威猛，体会到风的呼啸之声。但也抒发了翠竹宁折不弯、刚健遒劲的性格。作者抛却形似，强调力度，以抒发情感。

李方膺安贫守志，卖画糊口，以画言志。他善画"不知屈曲向东方"的梅花，又爱画劲风中的松和竹，他的画雄肆、浑厚，无所忌惮。正是他的这种倔强不屈、正直豪放的品格造就了他苍劲雄肆、淋漓酣畅的艺术风格。

观潮图（图212）

袁江，扬州人。擅长画山水、楼阁和界画，兼画花鸟。早年学仇英，后广泛学宋元各家。他所作界画，在继承前人技法的基础上，加强了生活气息的描绘，其笔法工整、设色妍丽、风格富丽堂皇。其晚年的画风整体气势宏大，局部精微耐看，愈趋于工整细致。

《观潮图》为袁江早期作品，描绘的是钱塘大潮的壮阔景色。位于杭州的钱塘江入海口处，由于地理构造的特殊，形成的潮汐声势浩大，景象不凡，其时海水沿着喇叭口形的钱塘江逆流而上，其壮景无以表述。自南宋迁都临安后，每年的农历八月十六至十八，钱塘江大潮期，都有盛大的朝野观潮活动。

此图采用了对角式的构图，图中山石楼阁集中于左下侧，而右边则是汹涌澎湃的潮汐和淡静的远山，严密的山石与空阔的江面形成了虚实的强烈对比，岩石的刻画注重体积感的表现，皴法和笔触灵活多变。构图明显受南宋马远、夏珪边角式构图的影响，而岩石的皴法较多地借鉴北宋李成、郭熙的用笔，江水的处理，则效法宋人余韵。此画气势宏大、精湛完美，以其独具的艺术风格，为古代绘画史留下了多彩的一页。

天山积雪图（图213）

华嵒，上杭人。他出身贫寒，卖画为生，终老布衣。华嵒是一位极富创新精神、成就卓著的画家。他以自然为师，习画由民间入手，进而学习文人画。他的花鸟画最负盛名，吸收明代周之冕及恽寿平诸家之所长，形成兼工带写的小写意手法。他的山水画兼法院体、吴派、董诸家，不拘一格，一般均比较简略洒脱。他的人物画得益于陈洪绶、马和之，自成一种减笔画法，形象有所夸张而不变形，个性鲜明且富有意境。

他的人物画中，有许多是反映少数民族生活为题材的作品。这幅《天山积雪图》就是其中最为出色的。白雪覆盖的天山脚下，一位身着红色斗篷的天涯游人正驻足仰望，伴随他的是老驼与孤雁，一派沉寂寥落的景象。此画构图设色极富特点：在构图上，旅人和骆驼沉于画底，同时抬头仰望，空灵的雪山形状引导着视线直至云天中的孤飞大雁。在画法上，以工笔重彩描绘行旅，淡着色画老驼，以水墨渗用晕染天空、山峰。在色彩上，通幅以灰色调为背景，下半部是暖灰色调，并以旅人的红斗篷点醒，上半部山云却是沉冷的灰色调，形成了整幅画的色彩对比。此画突破了宋元山水画中的层层堆叠山峦来表示路途遥远的传统画法，显示了华嵒娴熟的艺术技巧和非凡的创造力。

松鹤菊延年图（图214）

虚谷，徽州人，本姓朱，虚谷为法名。年轻时曾在军中任职，后"有意感触"出家。他云游四方，卖画为生，每到一地，求者甚多，画倦即走，移往别处。虚谷以花鸟画知名，他的画造型准确，神态生动，以枯笔逆锋颤动走线，似断若连，韵味颇足，其用墨不多，注重色彩烘染。

《松鹤菊延年图》中的松、鹤、菊都是长寿的象征，也是历代画家笔下的传统题材。虚谷画的鹤，大都缩头藏颈，没有优雅舒展的姿态，没有丰润精细的羽毛，但冷峻锐利的目光，独立孤高的风度却让观者叹服。此画并没细致刻画鹤的外形，只在脖颈、尾羽等处施以重墨，其余则以减笔草扫，而身上羽毛加以白色染亮，使黑白分明的鹤在画面中最为突出。虚谷爱画松，崇尚其苍劲、

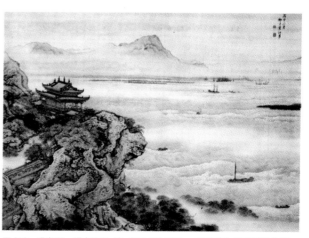

图212 观潮图 绢本设色 清 袁江（约1671—1743年）扬州博物馆藏

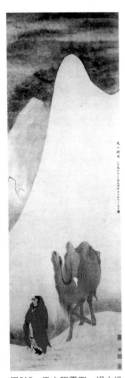

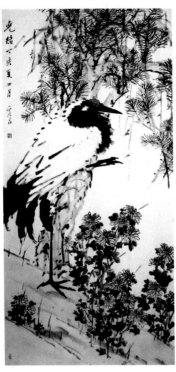

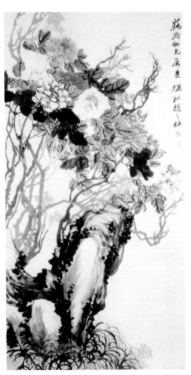

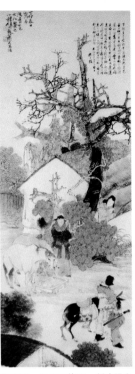

图213　天山积雪图　绢本设色　清　华嵒(1682—1756年)　故宫博物院藏

图214　松鹤菊延年图　纸本设色　清　虚谷(1823—1896年)　苏州博物馆藏

图215　牡丹图　纸本设色　清　赵之谦(1829—1884年)　故宫博物院藏

图216　风尘三侠图　纸本设色　清　任颐(1840—1895年)　苏州博物馆藏

挺拔；虚谷喜绘菊，喻义自己的淡泊、高洁。在此幅画中，松、菊只是配景。

虚谷的绘画艺术对晚清上海画坛有很大影响。

牡丹图（图215）

赵之谦，会稽人，晚清著名金石书画家。咸丰九年（1859年）举人，曾在江西任知县。以卖画为生，又为塾师。博古通今，雅好书画、篆刻，是中国古代艺术史上少数能集诗、书、画、印之大成者之一。他擅画人物、山水，尤善花卉。早年笔致工丽，后来受徐渭、朱耷和扬州八怪的影响，纵笔泼墨，而色彩浓艳，风格清新。他借书法的"写"用于绘画，所以他的绘画常流露出淋漓畅快、生动自然的情趣，对后来的画家如任颐、吴昌硕等有一定的启发和影响。

此《牡丹图》画面巨石后，数株高大牡丹花繁叶茂枝壮，不以墨线勾轮廓，采用"没骨法"，以其浓艳的重彩渲染，色彩较浓烈，却又不失清雅意味。山石及花枝干则用水墨写出，笔力遒劲，墨气酣畅，有徐渭大写意之神韵。其构图充实平易，虽略缺乏变化，但是气势博大、宏伟，给人以大巧若拙之感。此画为赵之谦中年成熟之作。

风尘三侠图（图216）

任颐，字伯年，山阴人。其父为民间画工，精于写真。他幼时即随父学画肖像，在传神写照和默写方面打下了坚实的基础。任颐寓居上海近30年，以卖画为生，

颇负声誉。任颐的绘画才能全面，肖像、人物、花鸟、山水无不擅长，而且题材广泛，风格多样。人物画多为历史题材，抒写当时的凡人情感，还常寓以讽喻之意，偶也画现实生活的内容。花鸟多画城乡习见的花卉、禽鸟，或展现自然天趣，或借物抒情，或寓意吉祥喜庆。画法变化多端，新技旧招，均得心应手，工笔、写意、没骨和水墨、重彩、淡色诸法融会贯通。最为突出的是，任颐具有极强的写实能力，还将西画的写生与传统的写意有机地结合，并能以精练的笔墨准确地刻画出各类物象的形态、质感、神韵；同时重视笔墨与色彩的结合，使其作品的笔墨情趣，色彩处理，风格形式清新活泼、雅俗共赏。

《风尘三侠图》取材于唐代小说《虬髯客传》。图中"三侠"分别是虬髯公、李靖和红拂女。虬髯公提剑牵驴与李、红二人道别，红拂女正临窗梳妆，脸上充满惜别之情。画面具有戏剧冲突效果。"风尘三侠"是任颐画得较多的题材之一，他曾尝试了各种场景表现这一故事情节，而且每次创作都能有新意，不落俗套。

紫藤图（图217）

吴昌硕，安吉人。近代画坛成就卓著的艺术家。他出身读书人家，自幼好学不辍，22岁曾应试中了秀才，29岁到苏、杭、沪等地寻师访友，并定居上海。他做过私塾教师、当过幕僚，并被荐，做过一任知县，但仅为一月便辞官而去。吴昌硕后半生多来往于苏州与上海之间，在

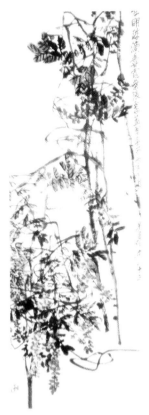
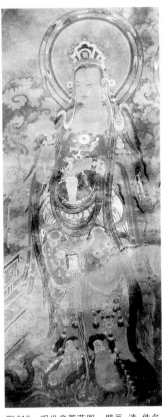

图217 紫藤图 纸本设色 清 吴昌 图218 观世音菩萨图 壁画 清 佚名
硕（1844—1927年） 上海博物馆藏 山西大同善化寺

此间多为小吏、幕僚，直到84岁高龄，终老于上海寓所。

吴昌硕早年对书法及篆刻艺术有着浓厚的兴趣，30余岁时开始学习绘画，以写篆书的笔法作画。先期得到任颐指点，后又学用赵之谦画法。此间，他观赏了不少书画真迹，并加以临摹考据，扩大了视野，开拓了胸襟，艺术修养大增。他悉心学习，取其各家所长为己用，加之原有坚实的书法和篆刻功底，又能将其与绘画有机地结合，并在用色上大胆创新，遂形成自我独特的艺术风貌。他的作品有浓郁的金石气，别具一格，开上海绘画新风格，对后世大写意花鸟画产生了巨大影响。

这幅《紫藤图》是吴昌硕83岁时所作。画面右侧画几根遒劲、挺拔的藤干，花叶疏密错落分布于其间，右侧边缘处，有画家的题款诗："花垂明珠滴香露，叶张翠盖团春风。"藤本植物如葡萄、葫芦等是吴昌硕最为喜爱和擅长表现的题材，此图藤条屈曲盘虬，错落穿插，揖让有度，似断若连，乱而有序，颇像张旭、怀素草书得意之时。图中藤花、藤叶的点簇疏密有致，全以没骨画出，通过对色与墨的浓淡来表现物象的阴阳向背，极有韵致。此画为吴昌硕晚年表现藤本植物

题材作品中具有代表性的作品。

吴昌硕作为一代书画艺术大师，除绘画之外，在诗文、书法、篆刻诸方面的造诣也很深，尤其是在书法方面的见解更有独到之处，而且成就斐然。他之所以在绘画艺术上能取得如此巨大的成就，其主要原因就是以"书法之用笔写于绘画"，其所形成的独特绘画风格成为其艺术成就的显著标志。

观世音菩萨图（图218）

此图为善化寺西壁南起第二铺画面上的胁侍菩萨，即观世音菩萨，袒胸露臂，肌肤丰满，目光注视着刚从净瓶内抽出的柳枝。这件作品的人物造型与我们习见的清代造像不同，有宋代的遗风。

而色彩上虽然所用的种类并不多，但作者运用参差组合，使其在视觉上达到了色彩丰富、绚丽沉稳的效果。

太平山水图（图219）

由于著名画家与刻工的密切合作，清代民间曾产生了几部成就颇高的版画作品。萧云从所绘的《太平山水图》就是其中重要的代表。此图是萧云从应地方官张万选之请，而绘制的一部山水版画作品。描绘了皖南太平府所管辖的当涂、芜湖、繁昌等地风景，计有43幅，每一幅均标明所仿古法及题写古人诗句，借助典故和诗意，表现当地山水胜景、诗情画意，互为映发，引人遐思。图成后由安徽雕工汤尚、汤义等刻板，刀法错综复杂，顿挫疾徐，穷极变化，熟练有力，很好地体现了原作精神。《太平山水图》已不同于一般形式的地方志插图，而具有了独幅风景版画的意义，成为山水版画的经典作品，影响极大。

芥子园画传（图220）

康熙十八年（1679年）出版的《芥子园画传》初集，是由金陵画家王概，根据李流芳稿本增辑绘制而成的一部画谱，其后又出了二、三、四集。因为此书系统地介绍了传统绘画的基本画法和流派，图文结合，简要明了，便于初学者从摹习古法、掌握前人经验与程式入手，来

图220 芥子园画传 木刻版画 清 王概等辑 国家图书馆藏

图219 太平山水图 木刻版画 清 萧云丛绘 汤尚等刻 张万选怀古堂刊本

学习绘画，因此广为流传，成为影响深远的一部绘画教科书。此选一幅"荷花"。

四季平安 （图221）

木版年画是传播最远、受益面最广的民间绘画。它以富于民间乡土气息和年节民俗的喜庆色彩而具有独特的风貌。明清发达的手工业和商业经济以及雕版印刷的繁荣和彩色套印技术的进步，使木版年画得到了空前发展，清代则是年画艺术最为繁荣昌盛的时期。自明代万历年间开始出现年画作坊，至清乾隆年间继续扩大与发展，达到了极盛，当时在全国相继形成了若干年画刻印和销售中心。这些中心的生产能力强，销行范围广，地区特色鲜明，最著名的有天津杨柳青、江苏苏州桃花坞、山东潍坊、河北武强等处，直到晚清西方石印版画传入之后，各地的木版年画才逐渐衰落下去。清代木版年画的题材十分丰富，在延续传统题材的基础上，出现了众多深受百姓欢迎的新画样，除了传统的娃娃、美人、风景花卉、生活风俗、民间寓言、历史故事、戏曲小说、门神和神码乃至时事新闻也颇为盛行。

此图为康熙年间由天津杨柳青生产的木版年画《四季平安》，图中的四个童子手中分别抱有四个花瓶，而"瓶"与"平"是谐音，四个瓶中分别插有代表着四个季节的牡丹花、荷花、菊花、梅花。此画有祝愿平和美满之意。

最上成就摩尼宝冠菩萨像 （图222）

清代继承元明统治者对藏传佛教的政策，修建了大量的佛堂，为此，又专门制作了一批藏传佛教造像，分布在这些大大小小的佛堂中。这件造像就是乾隆年间制造的。

此《最上成就摩尼宝冠菩萨像》比例严格精确，铜材讲究，铸造工艺精湛，代表了清代造像的最高水准。

渔樵问答像 （图223）

旷野空阔，山泽寂静，渔、樵相遇于途中，互致寒暄，一派悠闲、淳朴的田园情趣。樵夫膀宽体健，气质豪爽，右肩背柴，左臂微弯，正值壮年，有一种男子汉气概。渔翁体态瘦劲，右手执网，左臂挎篓，面含笑容，是一睿智老者。形象逼真，自然传神。劳动者的淳朴、乐观与善良跃然而出。

作为民间艺术家，艺人虽不能从科学上了解人体解剖，但通过自己的认真观察和敏锐的感受，把人物的面部、臂膊以及胸锁骨骼、肌肉，塑造得真实可信，衣着捏塑熟练。"泥人张"彩塑艺术讲究三分塑、七分彩。从这件作品，可以看出着色简雅、和谐，层次丰富、细腻，不愠不火，颇得中国工笔人物敷彩之妙。

张明山的作品继承了我国古代泥塑的优秀传统，又在表现生活人物及风情中有所发展创造，具有鲜明的写实特点。

桐荫仕女雕 （图224）

清代的玉器工艺水平以乾隆年间为鼎盛时期。

这件置于几案上的小型玉山，以一只玉碗的余材制成。美玉价值高昂，节省材料是设计制作的第一原则。此器出于宫廷玉匠之手，显示出高超的设计制作水平。

图221 四季平安 木版年画 清 佚名 收藏家王树村藏

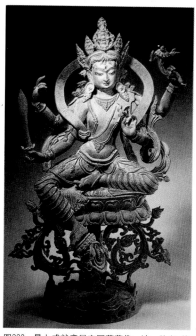

图222 最上成就摩尼宝冠菩萨像 清 佚名 故宫博物院藏

图223 渔樵问答像 泥塑彩绘 清 张明山（生卒年不详）天津艺术博物馆藏

蒙古佛经浮雕（图225）

蒙古地区信仰藏传密宗佛教，这一点充分地体现在这块佛经铜饰板上。饰板中心表现释迦牟尼说法的情形，其周围饰莲花、卷草、祥云，数尊佛或佛之弟子围绕其间，小佛着典型藏密服装，姿态各异，神情恭敬虔诚。

饰板雕刻细密，构图饱满，风格华丽，是蒙古族不可多得的精美佛教艺术品之一。

青花"西厢记图"棒槌瓶（图226）

青花瓷是一种在瓷胎上用钴料着色，然后施透明釉，在1300度左右高温下一次烧成的釉下彩瓷器。一般认为青花起源于唐宋，元代技术成熟，盛行于明清，成为适用于观赏与日用的主流品种。清时期的青花不仅蓝色色彩较前代更丰富鲜丽，同时纹饰也更趋复杂多样。

青花瓷在清代是彩瓷中大宗的产品，其中又以康熙年间青花"独步本朝"。康熙青花使用国产"浙料"，色泽鲜艳、层次分明、图案装饰独特。青花纯蓝色泽的烧制成功，体现了此一时期制瓷技术的发展水平。层次分明的青花着色方法，不仅形成了浓淡笔韵、深浅色变，也有利于瓷画情致、意境的表达。康熙年间青花图案种类繁多，绘画大都工细、精丽、典雅、优美。

在康熙年间，许多戏曲剧本的版画插图被仿制到瓷器上，《西厢记》是一个受人欢迎的题材，这件《青花"西厢记图"棒槌瓶》就是其中一件。

粉彩荷莲纹罐（图227）

粉彩产生于康熙中期，盛于雍正，发展于乾隆。粉彩属釉上彩，是在先烧好的洁白釉瓷胎上绘画，然后再入炉烧制而成。粉彩的颜色由红、黄、绿、蓝、紫五种基本色彩组成，彩色中加上一种铅粉，同时施入一种玻璃白，减弱了彩色的浓艳，使色调显得很柔和。清代粉彩以雍正时烧制水平最高，不仅有白地绘彩，而且也有各种色地彩绘的，如珊瑚红地、淡绿地、绛地、墨地、木

理纹、开光粉彩描金等。描金勾线加填墨彩的品种更是别致，更增加了粉彩瓷器在色彩对比上的美感。图案画面有花鸟、人物故事和山水画，以花卉画为主。在白色的瓷面上尤以胭脂红色的秋海棠为绝艳。

此《粉彩荷莲纹罐》画风精致，绘有迎日绽开的莲花，莲花出淤泥而不染，象征纯洁。整体色彩以晕染的红色为主，柔和而不张扬。雍正年间粉彩胎土洁白，釉汁纯净，瓷胎之白且薄，达到了"只恐风吹去，还愁日灸销"的地步。

斗彩海水团花天球瓶（图228）

斗彩是釉下青花和釉上彩色相结合的一种彩瓷工艺。其制法是先以青花色料在胎上勾绘出纹样的轮廓线，施釉烧成后，于轮廓线内填以红、黄、绿、青、紫等多种色彩，再以低温两次烧成，画面呈现釉下青花与釉上色彩相斗媲美，故得此名。画彩技法有填彩、点彩、加彩、染彩、覆彩等多种。

斗彩发展到雍正时期进入了一个黄金时代，雍正斗彩，釉下以青花勾线，釉上各种色彩大都准确地填在框线内，不出范围，非常规矩。雍正斗彩突破了过去单纯的釉下青花和釉上五彩相结合的传统工艺，将釉下青花和釉上粉彩相结合，使斗彩显得更加秀丽清逸。雍正斗彩十分讲究釉上彩的多样，在一朵花内填以紫、绿、青、黄、红等多种色彩。这种表现手法反映了斗彩制作工艺的精湛。在图案设计上与粉彩十分相像，以花鸟为主，风格趋于清新、淡雅。

此图《斗彩海水团花天球瓶》为清雍正年间景德镇官窑代表作品。

银提梁壶（图229）

与明代相比，清代的金银器装饰更加注重雕刻精细与华丽，装饰繁琐。

这把银提梁壶为鼓腹、细颈、微撇口，球面状盖顶端有一桃形纽。盖的两侧各有一扁环与"S"形提梁相套，

提梁上端以扣结连接"U"形活梁，下端与腹侧兽状纽相连。壶侧腹有一龙首口曲伸流，腹与流相对处，置有一环形柄。此壶盖面錾刻有云龙纹，颈侧饰以松鼠戏葡藤图案，腰部饰一周云龙赶珠图样，鼓腹处錾刻几位老者悠闲对弈的场景。

银提梁壶通体如瓶，侧壁轮廓流畅清晰，鼓腹细颈，形体端庄，套环和提梁相连，替代常见的系链。纹饰图案写实：松鼠、葡藤、人物、

图224　桐荫仕女雕　玉石　清　佚名　故宫博物院藏

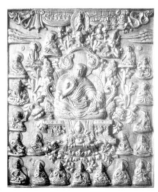

图225　蒙古佛经浮雕　铜质　清　佚名　内蒙古博物馆藏

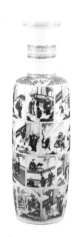 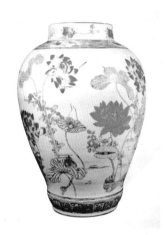 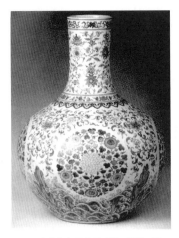 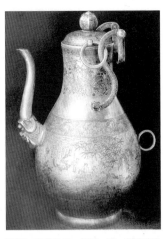

图226 青花"西厢记图"
棒槌瓶 瓷器 清 故宫
博物院藏

图227 粉彩荷莲纹罐 瓷器 清 故宫
博物院藏

图228 斗彩海水团花天球瓶 瓷器 清
故宫博物院藏

图229 银提梁壶 银质 清 故宫博物
院藏

山石、花草等，都很逼真，白描的线刻手法与洁净的壶面十分和谐，绘画与工艺的结合，达到了很高的水平。

大阿福像（图230）

民间泥玩具大阿福，集中体现封建社会末期，世俗文化的审美趣味和艺术风格。进入清代，曾在中国两千多年历史上居于显要地位的宫殿、陵墓前的大型观礼性雕塑的昌盛期已过，并日渐衰弱，而一些根植于民间的小型玩赏性和工艺装饰性雕塑却勃发出特有的生命力。其中影响较大的有天津泥人张、无锡惠山泥人及广东佛山雕塑。

无锡惠山泥人已有400余年的历史。大阿福是其代表作，是著名的传统题材，又称"惠山泥阿福"。阿福通常采取盘腿坐姿，头身一体，头约占全身的1/3。惠山泥人并不强调如实描写，而是运用大胆的省略和夸张，其特色可用"简"、"满"、"明"三字形容。阿福造型充满民间对于"福"的心理描绘，以垂耳、宽面、福体表达祈福、纳祥的意愿，并以金锁、麒麟等祥瑞图案加以强调。

乾隆朝袍（图231）

这套服装是清代乾隆皇帝弘历的朝服。

明清时期的刺绣业迅速发展，形成了不同的地方特色，出现了苏绣、湘绣、顾绣、粤绣、蜀绣及京绣。这件乾隆朝袍是属于京绣。京绣以皇室绣作为中心，以皇家为服务对象，绣品精巧富丽。服装由披领、上衣、衣袖、罗纹素缎接袖、马蹄袖端、腰围、襞积、裳组成，绣有43条龙纹和12章纹。另外，在金色龙纹的间隙还穿插有云、蝙蝠、杂宝纹，并在每一个主要装饰部位的周围饰有水浪纹、寿山纹，夹有合称八宝的金锭、银锭、珍珠、犀角、如意、方胜、珊瑚、钱。色彩上采用了三晕色，黄色为基调，红绿等作为辅色，再加金线勾边，以显得金碧辉煌，极为华丽庄严，符合皇帝的身份。

此款皇帝朝袍，做工十分考究，如由一人刺绣要用两年半时间，方能完成。

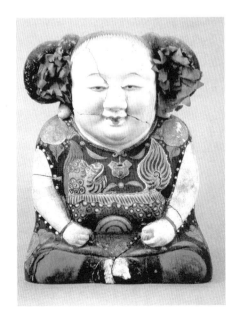 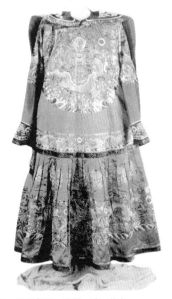

图230 大阿福像 泥塑彩绘 清 佚名
无锡泥人研究所藏

图231 乾隆朝袍 缎绣 清 佚名
故宫博物院藏

近 代 （1911 — 1949 年）

自鸦片战争以后，帝国主义列强对我国的侵略愈来愈凶恶与疯狂，他们通过经济掠夺，使我国的封建经济受到严重的破坏解体，与此同时还在政治、军事与文化上对我国进行操纵与控制，并与封建势力相勾结，使我国逐步沦为半封建、半殖民地社会。富有革命传统的中国人民，在孙中山领导下取得了旧民主主义革命的胜利之后，使得沿海地带的经济开始有了新的生机，一些现代城市的形成，资本主义生产关系的建立，工商业资本的繁荣，促进了新的绘画市场的形成。绘画供求关系在变化，人们的审美趣味在改变，美术的功能也和过去不同了。科学技术的新发展，对美术的普及起到很大的推动作用，特别是印刷术的更新，使古代木版印刷相形见绌。新闻报刊的流行，为美术作品的传播开辟了新的途径。

书籍装帧、插图与讽刺画，逐步发展成为新的美术品种。在"五四"以前的中国资产阶级民主革命过程中，以中学为体、西学为用的改良派思想和旧民主主义的文化思想都曾对美术事业产生过较大的影响，主要表现为：以西方模式兴办新的美术学校并选派留学生出国学习，推动了西方美术在中国流行；一些思想家、理论家发表的改革中国美术的文章，冲击着几千年来的旧观念，呼唤着中国美术的复兴。蔡元培提倡的"以美育代宗教"是突出的代表。

随着马克思主义在中国的传播，马克思主义的文艺理论也被介绍到中国。受到国内政治斗争形势的影响，从30年代初蓬勃兴起的左翼文艺运动，高举起文艺大众化的旗帜，随着抗日救国运动的展开，越来越多的美术家将关心国家民族的命运摆在艺术活动的首位，从开展反对日本帝国主义侵略中国的宣传活动，到投身于抗日民主根据地的实际斗争，深入群众生活，了解社会，艺术家与人民打成一片，艺术作品成为时代的民族精神的体现。特别是抗日根据地的美术家，以他们的作品反映了人民群众的斗争生活，塑造了许多新的人物形象，揭开了美术史崭新的一页。但是它是萌芽的、幼小的，是许多前辈冒着生命危险，甚至是付出牺牲换来的，是有生命力的，是美术的新传统，它需要在反复的实践中发展。

溪流 （图 232）

陈师曾，江西修水人，出身官宦之家，其祖父陈宝箴曾任清帝老师和湖南巡抚，父陈立三为吏部主事，也是清末著名诗人，因参与戊戌变法，与其父一同被免职。陈师曾六岁开始学画，青年时期就读于南京水师学堂。1902年东渡日本留学，1910年回国，先后任江苏、湖南师范院校的教员。因钦慕吴昌硕的书画及金石艺术，常到上海吴昌硕处请教。后受教育部之聘，至北京从事图

书编辑工作。1923年，因继母病逝，他亲自料理，竟哀伤而病死。陈师曾自日本归国后便开始大力倡导振兴文人画，并系统地整理了文人画理论，他提出文人画应有"四要素"，即：第一人品，第二学问，第三才情，第四思想。他的这个观点为文人画顺利转化成适应现代社会发展的绘画作出了贡献。

陈师曾绘画山水、花鸟、人物无所不能。他的山水，初学龚贤，又融合沈周、石涛、黄公望、倪瓒等诸家，其作品强调用笔多于用墨。全用篆籀之笔勾山勒树，就是皴擦也尽量以中锋为之。意境追求与过去传统文人画有所不同，多以现实生活、场景为题材，不以士大夫的等外闲观来处理画面，而是把自己作为画中生活场面的一员，并将文人画的表现领域拓展到生活中更广阔的空间。他还尝试着将西画的观察和处理方法融入中国画的技法之中，特别体现在他的写意花卉上，显示出生动活泼的时代情趣。陈师曾的绘画给了我们探索文人画表现新境界的启示，他的艺术实践证明了文人画的存在价值，而且他的理论也有自己独到的见解。可惜他47岁便英年早逝，未能如愿完成自己的艺术追求，但他对现当代的绘画的贡献是不可否认的。

世世太平 （图 233）

齐白石，湖南湘潭人，幼时喜爱绘画，因无师指教，

便自己练习。青年时学做木匠，先为粗木工，后改学雕花木匠。27岁时起拜湘潭当地诸多文人及画家学习诗文和绘画。40岁时开始远游，足迹大江南北。

1919年为避乡乱，来到京城以卖画为生，也开始了他的"衰年变法"。在长期的笔墨实践中，齐白石悟出自己率真朴素的笔墨。他早年学徐渭、八大山人及吴昌硕。他变徐渭用笔疾速为用笔徐缓，变用墨渗化浑沦为用墨醒透朗然，变墨中求笔为笔中求墨；他变八大山人用笔绞转曲为用笔直率平易，变冷逸为平和；他变吴昌硕用笔刚猛劲利为轻松恬淡，变追求整体的书法气势为追求局部行笔中的韵味。他将传统的文人画情趣引向农村的广阔天地，表现高粱、玉米、白菜、柴筢、油灯、红烛、青蛙、老鼠等农村生活景物和题材，开拓了文人画表现的新内容。

齐白石数十年的不懈努力，在文人画和民间艺术中间找到了契合点，完成了文人画从笔墨到审美情趣的转换，他以崭新的面貌出现在世人面前，他的变俗为雅，或以俗为雅，创造了文人画的新境界，也揭开了文人画的新篇章。齐白石在他的"衰年变法"中找到艺术青春活力，而他的艺术是他的生命状态、人生经历的折射，他对后世的影响是巨大和深远的。

《世世太平》借用中国民间传统绘画中常用的寓意与象征的表现手法，以描绘红柿与鸽子传达出他对社会生活的美好憧憬，笔墨简洁，色彩明快，拙中见巧。

霜林清溪（图234）

黄宾虹，祖籍徽州歙县，出生于浙江金华，他在父亲和启蒙老师的影响下6岁时就临摩画稿，并兼习篆刻。成年以后，在北京曾从郑雪湖和陈崇光学习山水及花鸟。在此其间黄宾虹深受改良派的变法思想影响。1895年康有为在北京发动"公车上书"，他表示赞同，并参与组织"黄社"，满清当局欲以"革命党人"名义将其拘捕，他在朋友的帮助下，逃往上海，并在上海定居。在这期间，

曾任职于商务印书馆和上海美专，还发起组织了多个学术团体。1937年起，迁居北京十年。1948年秋天，黄宾虹又南迁杭州。60岁以后，除了游历山川名胜外，便作画、读书、考证、著述。90岁时，双目患重障，但仍然在纸上摸索作画，创作了许多代表其艺术水准的作品。

黄宾虹的绘画多学黄山、新安诸画派。他的作品有"白宾虹"和"黑宾虹"时期之分。"白宾虹"时期着意于用笔的力度，强调用笔多于用墨，墨韵大多体现在用笔多于用墨之中，画面墨色虚淡，也就是和董其昌、"四王"所走的路没有太大的区别，只不过他用金石之气矫正了他们的秀弱之风。后来黄宾虹融会北宋、五代诸家，又吸收高克恭、髡残、龚贤之精华，形成了"黑宾虹"画风，从而完整的把笔墨和自然统一在一起。

我们看黄宾虹的画，除要对笔墨有所体悟外，还要多去观察真山真水。因为黄宾虹是将笔墨直接转化成画中的山水，他将笔墨的"深厚华滋"，转化成"山川浑厚、草木华滋"；将干笔、润笔，转化成"干裂秋风、润含春雨"。所以，只看画不看真山是很难理解黄宾虹山水真谛的。

这幅《霜林清溪》是黄宾虹以书法用笔作画，勾皴点染，变幻无穷。其并不着意描绘山水的自然形态，而重在表现笔墨的意趣和山水内在的气韵。

群奔（图235）

在谈到近代中国美术，想绕开徐悲鸿几乎是不可能的。无论是油画还是国画；无论在中国美术的改造方面，还是在中国的美术教育方面；无论是在发现人才，还是在提携后人方面，都有他的重要贡献。

徐悲鸿，江苏宜兴人。其父是村塾先生，擅长书画。徐悲鸿自幼开始随父学画，不久便能独立作画，而且还到上海等地卖画。1915年他有幸结识了康有为，在艺术上受其影响颇深。翌年赴日学习美术，年底回国，应聘任北京大学画法研究会导师。1919年徐悲鸿赴法国巴黎

图234 霜林清溪 纸本笔墨
黄宾虹（1865—1955年）中国美术馆藏

图235 群奔 纸本笔墨
徐悲鸿（1895—1953年）徐悲鸿纪念馆藏

图236 仕女 纸本笔墨
林风眠 （1900—1991年） 上海美术馆藏

图237 一水菰蒲绿半天云雨青 纸本笔墨 张大千 （1899—1983年） 中国美术馆藏

美术学校，师从著名画家学习，并有机会到欧洲各国观摩绘画名作。1927年回国，历任中央大学艺术系教授、上海南国艺术学院美术系主任、北平大学艺术学院院长等职。建国后任中央美术学院院长，中国美术家协会主席。

徐悲鸿不仅擅长画油画、素描，而且国画人物、山水、花鸟、动物无所不能，堪称画坛全才。他的油画继承欧洲古典主义风格，吸收印象主义绘画的光与色，又融合中国画的精华，使其具备了民族气质。他的中国画以写实主义的手法表现，曾绘制了大量的彩墨画作品，并取得了卓越成效。

《群奔》是徐悲鸿的代表作品。徐悲鸿喜画马，他一生对马画过数以千计的速写，对马的肌肉、骨骼以及神情动态，都有着深刻的体会。他笔下的马从结构出发，表现马的昂首姿态和雄壮的气势，体现出精微的神韵。此画面中一群奔马扑面而来，气势雄强，力不可挡。造型准确，笔墨酣畅，达到了前人所未能达到的新境界。

仕女 （图236）

林风眠，广东梅县人。祖父是雕刻石匠，父亲是民间画师。林风眠自小就喜诗爱画，18岁中学毕业后去法国勤工俭学。他先后在法国第戎美术学院、巴黎高等美术学校、柯尔蒙画室研习绘画。由于他出国时只有18岁，中国传统文化对他影响不深，所以他很快就融入当时西方流行的现代艺术之中，也形成了自己的艺术观点。而让人意味深长的是林风眠是在西方真正地开始了解中国的传统艺术，发现了中国传统艺术的魅力，这为他致力于中西绘画的整合打下了基础。

在法国期间，他结识了蔡元培，受其感召于1925年回国。1928年在蔡元培的支持下，创立了杭州国立艺术学院，任校长和教授。在他任职十年间，他即强调基本功训练，更注重学生在艺术思想、观念上的培养，培养了一大批优秀画家。1939年以后，林风眠开始潜心作画，

题材大多远离现实和形势，有"唯美主义"和为艺术而艺术的思想。

林风眠融合中西绘画，以观念和精神统领技法，他的这种观念和中国艺术有着某种亲缘性，几十年的探索，使他在中西方艺术上找到了契合点，尽管它们的两极是不同的，但最后他将鲜活的"精神"承载在宣纸和毛笔上，通过水墨与色彩，让它们交合渗化，创造出具有现代意义的艺术新境界。

《仕女》画中所绘的弹古琴的仕女，姿态幽雅，神情娴静。造型简练概括，突出女子体态的修长柔美。中锋用笔勾线，出笔迅速，线条细劲流畅，墨色浓淡干湿变化丰富，是林风眠彩墨人物画的代表作。

一水菰蒲绿半天云雨青 （图237）

张大千，四川内江人。其父亲早年从事教育，后经商。母亲擅长绘画，这对张大千有很大的影响。他9岁开始习画，12岁时已能画山水、花鸟和人物，19岁东渡日本留学，学习绘画与染织。20岁时曾因未婚妻去世出家禅定，三个月后还俗。自1919起常居上海，从师于李瑞清，并结识吴昌硕、黄宾虹、王震、吴湖帆等。1924年首次举办个人画展，1932年全家移居苏州。1940年，张大千赴敦煌临摹古代壁画，深受古代艺术熏陶，画风为之一变。

1953年移居巴西，1956年，赴法国时，曾与毕加索切磋。据说毕加索指出其绘画和古人面目雷同，缺少个人风格，促使他开始探索革新之路。1969年移居美国旧金山。1978年又迁居台北，五年后去世。

张大千的绘画师学极广，由宋元至明清，由石涛、八大山人再到徐渭，无不精心临摹，尤其对石涛、八大山人用心颇多，使许多行里人也误以为真，争相收藏。张大千的绘画60岁以前，主要以传统画法为主，除画水墨、浅绛山水外，还画青绿山水、金碧山水，有时也画花鸟

和人物。60岁以后，开始"衰年变法"，探索泼墨山水的画法。所谓"泼墨法"，是先以笔勾勒物象大概，然后以浓墨泼于纸绢之上，任其流溢，再点以浓墨或清水，有时可在墨上泼彩，也有时彩墨同时泼于纸绢之上，任其渗化融合，彩墨相彰，变化莫测。泼墨完毕。再精心收拾，将浑沦处点醒。这样就使泼墨处在虚实之间幻灭，令人神往，遐想万千。

此画《一水菰蒲绿半天云雨青》运用传统笔墨与大面积泼彩相结合的手法，表现了青山的苍翠空寂，一叶孤舟与青山形成对比，动静结合使画面富有生趣。画上题诗："一水菰蒲绿，半天云雨青。扁舟去远浦，可遂打渔情。"

人散后，一勾新月天如水（图238）

丰子恺，浙江桐乡人。其父亲是清末举人，靠教私塾维持生活。丰子恺自幼时就喜爱美术，以《芥子园画谱》为范本习画。1914年考入杭州浙江省立第一师范学校，受业于李叔同和夏丏尊，并在李叔同的影响下立志从事美术事业。1921年春到日本学习美术和音乐，冬天回国。1922年到浙江上虞春晖中学任教。1924年与友人在上海创立立达学园，并任校务委员、西洋画科负责人。从1925年起丰子恺开始在郑振铎主持的《文学周报》上发表作品，郑振铎把他的这种画首次标明为"漫画"。丰子恺以多才多艺的画家身份为世人皆知。

丰子恺的漫画以一种随笔速写的形式塑造形象。他取材于现实生活，却又不是简单的生活速写，而是在速写的基础上加工。另一方面，他在观察生活的过程中敏锐地抓住足以说明问题的形象，给人以想象的余地。他很善于利用生活中的矛盾现象来感染人，而不是简单化地解释生活。他的每一幅画都注有明确的题目，这些题目不是画面的单纯解释，而是起到了点题的作用。

这幅《人散后，一勾新月天如水》，丰子恺似乎并不怎么考虑到客人走后，主人单独留在家中，清洗茶具，或者感到很疲惫。阳台空寂、竹帘高卷的景象，它是一种朋友聚会刚散的气氛。丰子恺的漫画常以古诗为题，用自己的眼光来认识生活，有所想即有所表，可贵的是他用自己真情实感去感染人。

丰子恺自称"要沟通文学及绘画的关系"，讲求诗一样的意境，在这方面，他的画体现了传统中国画的审美特点。

磨好刀再杀（图239）

华君武，江苏无锡人。1936年上海大同大学肄业。1933年开始在上海报刊杂志上发表漫画作品。他那时候的漫画幽默感很强，有趣味，但无明确的思想倾向。抗日战争爆发后，华君武辗转到延安，工作于延安"鲁艺"。其时的作品大都为反法西斯战争内容的漫画创作，偶有对内部矛盾和事物的讽刺作品。抗日战争胜利后，华君武转移到东北解放区，这一时期他的政治讽刺作品数量最多，质量也最高，其中《磨好刀再杀》就是家喻户晓的杰作。他刻画的蒋介石的漫画形象，达到一针见血、惟妙惟肖的地步，深刻地揭露了蒋介石的虚伪、狡猾、作垂死挣扎的既凶狠又狼狈的丑相，以致潜伏在哈尔滨的国民党特务组把他列入暗杀黑名单。

华君武的漫画以中国写意人物画的传统构图和造型的形势表现，力求最大程度地运用和发挥漫画艺术的特长，对自己所表现的事物进行深刻分析理解，在立意构思上下功夫。因此，他的漫画言简意深、构思巧妙，幽默风趣、讽刺深刻，爱憎分明、战斗性强，成为广大群众喜爱的作品，又刺痛了国民党反动派。由于华君武的杰出贡献和广泛影响，使他成为解放区最有代表性的漫画家。

图238　人散后，一勾新月天如水　漫画
丰子恺 （1898—1975年）　私人藏

图239　磨好刀再杀　漫画
华君武 （1915—）　中国美术馆藏

图240　怒吼吧中国　木刻
李桦 （1907—1999年）　中国美术馆藏

怒吼吧中国（图240）

中国现代版画不是古代版画的直接延续。欧洲人将中国古代的复制版画发展成创作版画，画和刻都由艺术家独自完成，这种版画由鲁迅先生介绍，重新传入中国以后，在当时被称为新兴版画，这就是中国现代版画。

20年代，马克思主义文艺理论已经在中国有了影响，在中国有一批艺术家关注和同情劳苦大众的生活，并把歌颂他们的觉醒作为创作主题，这在美术界来说无疑是开辟了一个新领域。他们在短短的几年里办展览、出画集，用自己的努力去唤醒中国，以反对帝国主义、封建主义和官僚资本主义，争取民族解放之路，他们对中国革命的胜利做出了应有的贡献，也踏出了一条新兴的艺术道路。

李桦的这幅《怒吼吧中国》是一铿锵有力、掷地有声的象征性作品。一个壮士被捆绑在木柱上，眼睛被蒙上，但是他正张大嘴怒吼，一只手正伸向一把可能够得着的匕首，一旦拿在手中，斩断一切绳索，将获得解放。壮士象征着中国命运，希望正在实现。此作品概括了当时中国的现实，具有极强的艺术感染力，其寓意不言而自明。

减租会（图241）

古元，广东中山人。1932年入广东省立第一中学，课余常作画。1938年在家乡做小学教员，并积极参加民众抗日后援工作。同年九月由八路军驻粤办事处介绍到陕北，1939年在"鲁艺"美术系学习，毕业后到延安碾庄参加农村基层工作。1941年回到"鲁艺"，任美术工场木刻组长。1945年任"鲁艺"美术系教员、创作组长。抗战胜利后离开延安前往东北。1948年调任《东北画报》社美术记者。古元自延安时期起，在毛泽东的文艺思想指导下，创作了大量的木刻作品，这些作品不仅反映出当时的斗争生活，而且塑造了众多人物形象，这些翻身作主人的劳动人民成了画面的主人，这是与过去表现劳动人民的题材如盘车、渔樵、纺织图等等有本质区别的。古元的木刻作品正是"五四"新文化运动以来，许多革命先驱追求的目标与理想，由理想转变为现实的伟大实现，在延安木刻中被充分反映出来的代表。

《减租会》表现的是40年代末，在解放区开展的贫雇农与地主间的斗争场面。作者抓住了特定的场景，表现人物不同的身份、性格特征。手法写实，具有鲜明的时代特点。

点石斋画报（图242）

美术作品的广泛流传，很大一部分依靠复制品。到了19世纪末，欧洲石印术传到了上海，办起了画报。《点石斋画报》是石印画报中最有名的，画报每月出版三期，每期8页，画报中最多的篇幅是政治事件和社会新闻报道，也经常刊登暴露黑暗面和社会上的一些畸形怪相。但是全面地看，他们的思想是模糊的，甚至是混乱的，有些画甚至宣传封建意识，描绘色情、迷信的市井琐闻，有的明显地反映出半殖民地的情调。

《点石斋画报》上的画幅都具有相似的格式，即在一个长方形的边框内，上端书写文字，下面是图画。画幅大都采用全景式构图，人物、场面取中景，饱满密集，十分耐看；几乎所有的画幅都采用中国传统的"白描"画法，黑白分明，这是因为要赶新闻的时效性。吴友如等人绘制的《点石斋画报》，可以看作中国现代通俗画刊的始祖。

图241 减租会 木刻 古元 （1916—1997年）中国美术馆藏

图242 点石斋画报 石印版画 吴友如 （约1840—1893年）私人藏

参考书目

REFERENCES

1. 张光福，《中国美术史》北京出版杜，1982
2. 阎丽川，《中国美术史略》，北京出版社，1982
3. 王伯敏，《中国绘画史》上海人民美术美术出版社，1982
4. 李浴，《中国美术史纲》，辽宁美术出版杜，1984
5. 王伯敏，《中国美术通史》(全八卷)，山东教育出版社，1988
6. 郎绍君等主编，《中国造型艺术辞典》，中国青年出版社，1988
7. 王逊，《中国美术史》，上海人民美术美术出版杜，1989
8. 蒋勋，《写给大家的中国美术史》，生活、读书、新知三联书店，1993
9. 邹文等主编，《中国艺术全鉴》，人民美术出版社，2000
10. 黄啸，《中国美术欣赏》，湖南美术出版社，2001
11. 中央美术学院美术史中国美术史教研室编著，《中国美术简史》，中国青年出版社，2002
12. 黎孟德，《中国艺术名作快读》，四川文艺出版社，2003
13. 张桐瑶，《影响中国绘画进程的100位画家》，海南出版社，2003
14. 范扬，《美术鉴赏》，西南财经大学出版社，2003
15. 周林生，《中国名画赏析——清代绘画》，河北教育出版社，2004
16. 周林生，《中国名画赏析——明代绘画》，河北教育出版社，2004
17. 李松，《中国美术、先秦至两汉》，中国人民大学出版社，2004
18. 金维诺，《中国美术、魏晋至隋唐》，中国人民大学出版社，2004
19. 薛永年等，《中国美术、五代至宋元》，中国人民大学出版社，2004
20. 单国强，《中国美术、明清至近代》，中国人民大学出版社，2004